炼狱里的祈祷

——李青萍画传

黄德泽 / 著

河北教育出版社

图书在版编目(CIP)数据

炼狱里的祈祷/黄德泽著. - 石家庄:河北教育出
版社,2008.11
ISBN 978-7-5434-7121-4

I.炼… II.黄… III.油画-作品集-中国-现代
IV.J223

中国版本图书馆CIP数据核字(2008)第154964号

出版发行 / 河北教育出版社
　　　　　　(石家庄市联盟路705号,邮编 050061)

出　品 / 北京颂雅风文化艺术中心
　　　　　www.songyafeng.net
　　　　　北京市朝阳区北苑路172号3号楼2层
　　　　　邮编 100101　电话 010-84853332

文字总监 / 郑一奇

责任编辑 / 刘　峥

编辑助理 / 杨　健

装帧设计 / 吴　鹏

印　制 / 北京方嘉彩色印刷有限责任公司

开　本 / 787×1092　1/16　16.5印张

出版日期 / 2008年11月第1版　第1次印刷

书　号 / ISBN 978-7-5434-7121-4

定　价 / 68元

序（一）

1987 年，我曾到荆州古城看望过青萍先生，在她俭朴的家中，挂着满墙的油画，令我十分惊异。因为这些画是在当时的中国画坛并不多见的抽象形态作品。囿于她所处的环境与条件，画材非常简陋，有些作品竟是画在她所捡来的纸箱板上。我看到了一位历经巨大苦难的坚强老人，而她艺术的理想与冲动并未被磨灭。

老人对我极亲切，谈起在 1931 年时，她曾在我伯父唐义精任校长的武昌艺术专科学校学习过，与我的伯父和在校任教的父亲唐一禾熟识。她后来又到上海新华艺术专科学校学习，在 20 世纪 30 年代的上海美术界甚是活跃，她的才华为当时许多艺术家如刘海粟、徐悲鸿先生所赞许。

在青萍先生坎坷的人生旅途上，一次次的生命洗礼磨砺了她坚韧的性格。她捡过废品，卖过冰棍，在任何艰难困苦的环境里，她都没有放弃对绘画艺术的探索。她在西方抽象绘画、中国水墨艺术与印度泼彩等方面都进行了有益的尝试和创新，其作品往往以瑰丽、奇幻的色彩和笔触折射出她心灵深处的荆楚古风与神韵，寄托着她对文化、历史和宇宙的感怀、倾诉与追问。

发端于 19 世纪初的抽象表现主义绘画，主张摒弃客观物象表现所

营造出的三维幻象，专注于色彩，着眼探索画面中点、线、面、体块、层次、质感间的关系以及形式美感和内心情感表达的绘画创作，盛于20世纪中叶，至今不衰，极大地拓展了绘画艺术的外延和内涵。康定斯基、蒙德里安、马列维奇、克利，或"冷抽象"，或"热抽象"，都留下了经典的作品，成为人类文化艺术的宝贵财富。李青萍钟情于此，并基于自己的文化背景和艺术素养，有所创造，应说是中国现代抽象绘画的前驱。

她终生未婚，一世清贫，在自由和艺术之间执着追求，在色彩和意象之间纵情驰骋。一位女性有如此魄力、情怀和胸襟在现实和梦想之间踽踽独行。她的经历，是中国现代艺术中一段传奇而悲壮的故事。

在炎炎盛夏，青萍先生的忘年之交黄德泽先生找到我，请我为他的长篇传记《炼狱里的祈祷——李青萍画传》作序。黄先生是一位负责任的基层文化官员，他亲手操持了为李青萍冤案平反，积极慎重地推出了李青萍这位渐已被历史所淡忘的杰出艺术家。当我和他作了多次的交谈后，我被他对老艺术家的一片至诚所感染，欣然为其作序，纪念青萍先生永不磨灭的艺术精神，以告慰青萍先生的在天之灵。

2006 年 8 月　武昌昙华林

序（二）
大彻大悟的李青萍

　　著名艺术大师李青萍经历了近一个世纪的风风雨雨，既有跃上巅峰的风光无限，也有跌入谷底的悲惨磨难，93 岁的老人阅尽人间潮起潮落，云卷云舒，大彻大悟了。她的人生与艺术的深刻感悟，集中于《李青萍画集·自述》之中，由此我们可以更深入地了解李青萍人生经历、艺术理想和高尚情怀。

　　一、"除了绘画此生别无他求"

　　李青萍《自述》："人生是漫长的，生活是丰富多彩的，然而对我来说，在人生的长河中唯有画笔与我相随，除了绘画，此生别无他求。"

　　绘画是李青萍生命的唯一，生活的全部，为了绘画她放弃了爱情，终生未嫁。以李青萍的美貌和才艺在上海艺专读书期间就不乏追求者，李青萍怕影响学业、事业拒绝了爱情。1942 年，李青萍从南洋落难归来，打算重续姻缘的时候，别人已取代了她的位置。李青萍从此将爱情深埋在心里，与范先生的交往始终保持在友谊的范畴。解放以后李青萍屡次蒙冤，连遭厄运，但是她无怨无悔，把这一段铭心刻骨的生死恋情凝聚于作品之中。爱情是中外艺术家创作的永恒主题，李青萍也画过

多幅表现爱情及家庭生活的作品，有情人倾诉的、有婚礼庆典的、也有家人欢聚的……这位追求爱情、渴望家庭的李青萍，为了绘画终于没有走进婚姻的殿堂，她根据自己的爱情故事创作了一幅油画，并供奉在神龛里，以纪念初恋情人和她内心无法割舍的情愫。

李青萍舍弃了爱情、家庭，却毅然决然地选择了绘画，即使在被剥夺绘画权利的艰难岁月，她也没有放弃绘画和对艺术理想的追求。因为人身没有自由，因为生计没有时间，因为困顿没有材料，这对于一个画痴来说是多么惨痛的精神折磨。她面对青山构思，在大窑边遐想，挨批斗双手被缚，她的手仍在空中作画，蜗居铁女寺烧火，她就用木炭在地上画画。她不能不画，却从不乱画，从未背离艺术追求。以李青萍的聪明才智和深厚功底，画点时髦主题，表现高大形象，也许并不难。但是，李青萍的智慧就表现于她一根筋地守护着创作理念和人生追求。"文革"期间在小纸片、碎布头上的画，仍然是深沉的抽象和激越的泼彩。李青萍平反以后的第一次画展，虽然是在她所在的福利院举办，也着实让古老的江陵县城轰动了。改革开放初期，无论是美术机构还是社会公众都很少接触西方美术，特别是现代抽象油画艺术，参观的干部和群众络绎不绝，议论纷纷。有人说这也算油画，简直是"鬼画符"。时任江陵县文化局的领导黄德泽选了十幅画派人送到湖北省美协，美协的领导专家震惊了，他们怎么也没想到闭塞的江陵县城竟有这样前卫的现代抽象油画。对于荣辱毁誉，李青萍早已无动于衷了，无论别人说什么，她追求的理念和目标始终没有变化。改革创造、弃旧图新需要智慧和勇气，而能够始终如一地坚守自己的理念和目标，更需要大彻大悟的大智慧、大气魄。

"满纸荒唐语，一把辛酸泪。都云作者痴，谁解其中味。"这是《红楼梦》开篇的一段话。李青萍也是这样一位"不合时宜"，不被人理解、不入时流的"痴人"。在漫长的 35 年中，李青萍是历次政治运动打击

的对象，也身不由己多次被卷入政治运动的漩涡，但是李青萍从来没有融入任何一次政治运动，甚至没有融入身边的政治生活。她因一直格格不入的疏离和种种不合时宜的痴狂而被视为疯子、傻子。令人难以置信的是，正由于她的"痴"、"疯"、"傻"，官员百姓容忍了她的"不合时宜"和另类异端，使她能够在残酷的打击与迫害中免遭杀身之祸，得以苟延残喘生存下来。

有一首歌唱道："心中有个恋人，身外有个世界"。其实李青萍从来就生活在两个世界中。一面是现实政治生活，一面是理想精神世界。无论现实生活给予她多少苦难和窘迫，她都能从苦痛悲愤的漩涡中挣扎出来，灵魂出壳进入色彩斑斓的艺术世界。在艺术世界她神游八方，任意泼洒，酣畅痛快。现实社会的"坏分子"、"疯婆子"，在艺术世界却是君临天下、无所不能的白雪公主。正是由于艺术世界的强烈呼唤，才使她摆脱现实的苦难和冤屈，不堪面对的林林总总，以顽强的毅力生存下来，高寿善终。正是由于李青萍长期而执着地神游于艺术世界，才有充分的时间，专一的研究，沉湎于中外艺术领域，探索现代绘画精髓，抵达常人难以企及的艺术境界，终于开创了融合中外、吐纳古今的中国现代抽象油画的广阔空间。

二、"一个艺术家的生活有多宽，有多深，他的艺术就有多宽、多深"

在世界艺术史上，大多数艺术家都不富裕，伟大的塞尚也是穷困潦倒，但是像李青萍这样困苦惨痛，靠捡荒为生的却绝无仅有；在世界艺术史上，也有艺术家遭受迫害，身陷囹圄，但是像李青萍这样多次入狱，屡遭劫难，几十年在管制、劳教、羁押、释放中度过，却矢志不移、坚守艺术的，也绝无仅有。就凭这点，李青萍就可以在世界艺术史上留下一席之地，至少她执着艺术、献身绘画的精神就足以丰富世界艺术的精神宝库。

对于生活的磨难，李青萍看得淡定坦然，曾经熟读诗书的她牢记孟夫子的古训："故天将降大任于斯人也，必先苦其心志，劳其筋骨，饿其体肤，空乏其身，行拂乱其所为，所以动心忍性，曾益其所不能。"基于这样的认识，李青萍把苦难升华了。在李青萍看来，她的遭遇仅仅是社会悲剧的缩影。她说："我离奇而坎坷的经历，至多只能引起善良人们的同情。其实，比我的经历更坎坷、更离奇的人也并非绝无仅有。况且我留在世上的作品，也在向热爱艺术的人们缓缓诉说。"（《青萍自语》）

李青萍吃过很多苦，无论是受到冲击时，还是平反昭雪后，李青萍都没有向他人、向社会大倒苦水，把自己沉浸在苦海中不能自拔。把幸福放大，让别人分享你的喜悦，同样，把苦难放大、摊薄，让他人分担你的痛苦，这也是一种大彻大悟的人生智慧。在李青萍看来，在所有受到冲击的知识分子中，她不仅不是苦难的代表，而是幸运的化身，因为在最困苦的日子，有些人放弃了信仰、追求，甚至放弃了宝贵的生命，而李青萍却一刻也没有放弃艺术追求，她有大量作品存世，可以向热爱艺术的人们展示苦难中绽放的艺术奇葩。牛吃的是草，挤出的是奶，李青萍喝的是苦水，甚至囫囵吞下常人难以下咽的苦果，吐出的却是甘露，是人民最需要、社会最宝贵的精神食粮。

在李青萍看来，苦难也是人生经历、生活积累。她说："一个艺术家的生活有多宽，有多深，她的艺术就有多宽、多深。"李青萍93年的人生经历是坎坷、离奇、精彩的，是世界其他艺术家无可比拟的。她有跃上事业巅峰的风光和孤傲，也有跌落生活苦海的悲惨与追求，这一切都为她的艺术创作奠定了坚实的基础。

李青萍艺术的"宽"表现在创作题材的广泛性和表现技法的多样性。她早年侨居马来西亚，巡展于日本名城，这段经历既是她的精神支柱，也是她的创作题材。她的风景画中以《南洋风光系列》和《富

士山系列》最为著名。在她笔下湛蓝的海湾、高大的椰树和丛生的仙人掌，构成了色彩斑斓的南洋风光；日本之行，富士山给她留下最美好的记忆，她一生创作了多幅富士山风光，红色的背景、白色的山峰、巨大的倒影，雄浑激荡，震撼人心。李青萍的创作题材不仅有风景画，还有人物画、静物画、抽象画、泼彩画和图案画等等。在表现形式上，由于创作条件的艰难，李青萍试验过能够得到的多种绘画材料，包括画纸、画布、颜料、笔墨。在表现形式上，她采用泼彩、滴流、笔戳、刀刮，千变万化，不拘一格。因此，她的作品既有后期印象派、野兽派的风格，也有现代抽象表现主义的痕迹。

李青萍艺术的"深"表现于创作主题的深刻性和呈现风格的厚重性。李青萍的创作主题集中于对社会现实和人类命运的深层思考，探求灵与肉、幻想与现实等多维的矛盾冲突。研读李青萍的作品，即使不能给你结论，不能让你明晰，然而大色块的层次冲突，大笔触的奔流曲折，仍然能够带领我们透过浮躁的烟雾，认识社会与人生的某些本质和规律。主题的深刻性决定了作者整体风格的深沉浓郁。作者常用红、黑、黄、紫、绿等鲜明的颜色，画面多是浓黑、深绿、紫红等色彩，在对比、衬托、冲突、交融中表现作者深沉而浓郁的思想感情。

从这个角度，我们重读李青萍的"我喜欢跟着感觉走"，就会发现作者并不是仅仅跟着直观感觉走，至少有以下两层意思：

其一，李青萍的艺术感觉包括她所追求的目标和方法是始终如一、矢志不移的。几十年来，她的艺术感觉支撑她勤奋探索，勇于创新，突破前贤，超越古人。

其二，李青萍的"跟着感觉走"是指跟着实践走，大起大落的生活经历，使她对社会与人生有了更深刻的认识，并把这些认识和理解转化为千姿百态，形形色色的艺术形象，呈现在社会公民面前，让观者思索、警醒、振奋。

三、"留给后人一点启示"

李青萍说:"我已届93岁高龄,既不求名也不图利。唯一的愿望是能在有生之年出一本像样的画集,留给后人一点启示,并将仅存的二百余幅作品,捐献给生我养我的祖国,此生足矣。"(《自述》)

李青萍对自己作品的价值、意义和学术地位是非常自信的。在偏僻的古城很难找到艺术知音,因此,晚年的李青萍希望在省城、在北京举办画展。1986年湖北省美协、省侨办、江陵县文化局和侨办在武汉举办了"李青萍画展",轰动海内外。她一直设想在外边的世界展示她的创作,经有关部门和业内人士的奔波努力,李青萍在北京搞画展的梦想还是因为政治原因、人为因素而搁浅了。老人心中的失望是可想而知的,这样的打击在李青萍的坎坷一生中已不算什么了。于是,已届93岁高龄的李青萍专注于两件事:

其一,是要把劫后仅存的二百多幅作品捐出去,"献给生我养我的祖国"。多么崇高而美好的愿望,然而落到李青萍身上又是一波三折,多少次的希望与失望以后,李青萍选择了她曾经读书、深造、成名的上海,上海美术馆终于接受了李青萍的捐赠,从她二百多幅作品中选择了一百余幅,其余分赠其他美术馆。按照李青萍本来的意愿,这二百多幅作品是不能分开的,但是情势所迫,这样的结局算不上完美但也只能如此了。李青萍给自己仅存的作品寻找这样的归宿,是让留在世上的作品,向热爱艺术的人们缓缓述说。

其二,是出一本像样的画集。在印刷术的故乡,科技如此发达,只要有钱出一本画集太简单了。但是这位大艺术家,曾经为抗战、为灾区、为新中国大把捐献的李青萍,解放后几十年最缺的就是钱,还是业内人士的捐助,湖北省美术出版社出版了《李青萍画集》,虽然印刷并不考究,但毕竟圆了老人一生的梦。

她捐作品、出画集,是"向热爱艺术的人们缓缓述说","留给后

人一点启示"，那么李青萍究竟要述说什么？启示什么？李青萍走了，带走了心中全部的愿望和理想，今天我们只能像破解达·芬奇密码一样来走近李青萍的艺术世界。

启示一：李青萍的作品是对社会现实的深刻思考。现有李青萍的作品既有现实社会的真实反映，如《人群》、《呐喊》、《漩》、《舞者》、《虚幻与现实》、《天问》，又有精神层面的深刻探索，如《欲望》、《情结》、《进化》、《预感》、《本质之光》、《存在》、《幽梦》等形而上的主题。大彻大悟的李青萍对现实社会的直观反映和深层思考，带领我们进入了灵肉冲突的精神领域，留给后人的是对社会本质和规律的深刻理解和认识。

启示二：李青萍的作品是对人类情感的真实再现。她的《生命系列》是最令人感动的作品之一。作者以黑色与绿红大色块的碰撞挤压，留下了最狭窄的空间，使人透不过气来，于是声嘶力竭的挣脱，寻求生存的希望。李青萍终身未嫁，她的《独恋》是她独恋一生的追求，充满活力的紫色身躯，腹中孕育的胎儿和被放大了的子宫，这一切离她越遥远，她追求越热切。李青萍的早期作品就以"无女儿气"著称，后期作品更表达了洁身自好，远离纷争，独善其身的愿望。她的作品笔触刚劲，色块厚实，在线条与色块构成的漩涡与波澜中，总有一小块白色或黄色点染的空间，台风催枯拉朽，席卷大地，台风风眼却是安静超然的，在残酷的政治斗争中她多么渴望有一个安静的台风眼可以避难。她一些作品往往有类似女人子宫形状的空间，她长期与母亲生活在一起，在风刀霜剑严相逼的岁月，她多么想重回母体获得安全，这种渴望越来越强烈，也尽情地反映到她的作品中。

启示三：李青萍的作品有挥之不去的乡土情结。出身于书香门第的李青萍虽然接受了西洋美术教育，从事西画创作，但是她深厚的传统文化功底和传统美术技法都深深地影响着她，并在她的作品中留下

浓重印迹。她有一幅泼彩点染作品可以称之为《喜鹊登梅》，浅蓝的底色，深蓝泛黑的泼洒构成了梅花的枝干，枝干周边点染了鲜红、淡红的梅花，在横贯画面的枝条上，一只喜鹊凌空而立，是一幅传统韵味的喜鹊登梅图。题材是东方的、传统的，技法又是外来的、创新的，梅花图案的点染又回归了传统。李青萍虽然长期遭受不公平待遇，但是打击迫害从未使她丧失对伟大祖国、对中华文明的热爱和依恋，她始终眷恋着生她养她的祖国，因此，李青萍绘画总是具有挥之不去的东方情结就不足为怪了。

启示四：李青萍的作品是西画艺术的东方探索。她接受了新印象派、野兽派和抽象表现主义的深刻影响，她的创作也吸收了一些滴流技法，但她的泼彩完全不同于滴流。西方现代抽象表现主义艺术，常用棱角分明的色块和几何形图案，但李青萍则更多采用了中国传统圆融和谐的美学方法，即使是大色块的多色冲突，也表现得曲折自然，这一切都是李青萍运用东方文化和美学思想对西画艺术的改革和创新。李青萍知道其中的奥妙，业内人理解其中的价值，可以说李青萍是首开风气、自主创新的一代宗师。

对李青萍的抽象画、泼彩画……100个人至少有110种不同的理解，我的感知和理解，很难企及李青萍崇高的艺术境界，我希望有更多优秀的艺术家和专家学者研究中国独特的"李青萍现象"，探索解读世界唯一的李青萍作品，为了创造和发展中国精神、中国作风、中国气派的现代美术艺术，也为了纪念献身艺术成就卓著的一代宗师——李青萍。

在李青萍的磋砣岁月中，真正帮她的人并不多。并不是当地百姓不厚道，而是不理解李青萍的横涂与竖抹，他们无论如何无法接受李青萍的艺术。然而有一个人例外，他也是为数不多的、李青萍最为信赖的人——黄德泽。黄德泽是学音乐的，他并不懂李青萍的抽象表现

主义，但是，作为基层文化行政部门的官员，懂得人，他懂得尊重艺术家、理解艺术家、爱护艺术家。他为李青萍奔走呼号，平反昭雪；他为李青萍举办画展，出版画册，使李青萍走出了荆楚小城，面对大千世界。作为县城的政府官员，他为李青萍做到了他所能做到的一切。李青萍去世了，业已退休的黄德泽却怎么也无法割舍心中的李青萍情结。李青萍屡经磨难，九死一生，就是为了让她创新的艺术留传于世。李青萍走了，她的后人有责任让李青萍精神和李青萍艺术薪火相传，发扬光大。于是，黄德泽编著了《炼狱里的祈祷——李青萍画传》，以他的切身经历讲述一位杰出艺术家的动人故事，并带领热爱艺术的人们走进李青萍的艺术世界。当这本书完成的时候，他一再要我写序，对于李青萍我有太多的话要说，我发现更多的话都在书里。我希望读者静下心来读这本书，静静地接近李青萍的精神和艺术。也许你的发现和感悟正是我们今天解读李青萍、理解李青萍的密码之一。是为序。

张新建

于北京博雅西园

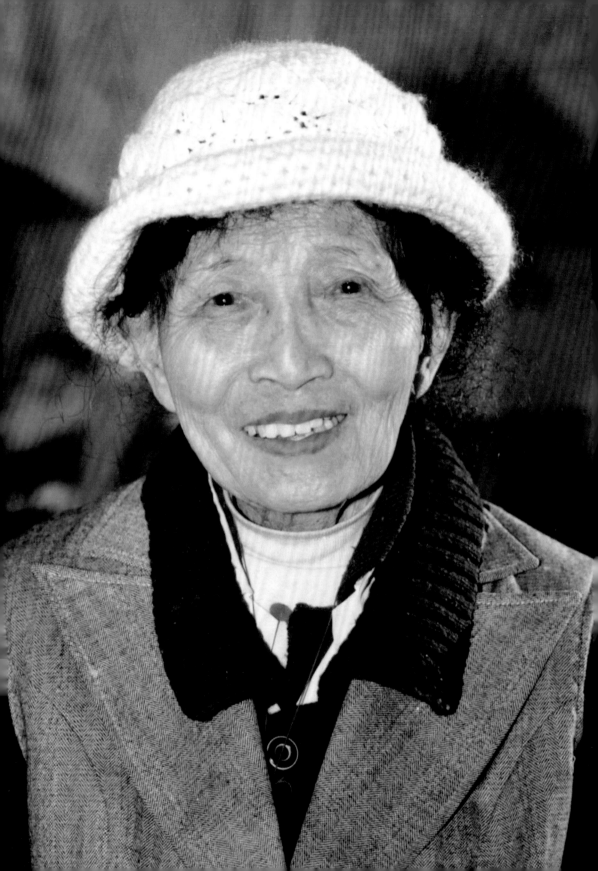

青萍自语（代前言）

蓦然回首，我已经在人生道路上走过了 90 个春夏秋冬，相对于历史的长河而言虽然十分短暂，但对于人类的生命来说，却是令人羡慕的悠长。常常有人问我，面对中国旧社会的延绵战乱，建国后近三十年的连续政治运动，接踵而来的灾难、苦痛和冤屈，我这个终身未嫁的弱女子，毕生沉湎于美术创作的画家，数十年与屈辱、穷困、孤独相伴，既没有申辩的地方，也没有倾诉的对象，是一种什么精神支撑着我修补身心重创，度过风风雨雨、荣辱交替的一生？

我说，我为艺术而生，为自由而死。艺术和自由相生相伴，艺术和自由与生命紧紧相连。追求它们中的任何一种境界，都是应该付出代价的。

有人说我在梦里过了一生一世，他们哪里知道，梦里的天地有多大，梦里的行动好自由！

我有许多朋友。黄德泽先生是我的忘年之交。从 1979 年给我改正"右派"错案起，二十余年来我们进行过无数次愉快地长谈。谈经历、谈艺术、谈家庭、谈感情、谈人生，包括经年历久的有趣故事。我称他"历史上是我的精神仓库"。他不仅对我一生的经历有着最全面的了解，而且对我艺术上的追求和精神上的理想有着深深地认同。当他说要给我写一本传记的时候，我十分高兴。我对他说，我的经历要写，但比经历更重要的还是我的追求——对艺术和自由的追求……

我离奇而坎坷的经历，至多只能引起善良人们的同情。其实，比我的经历更为坎坷、更为离奇的人也并非绝无仅有。况且我留在世上的作品，也在向热爱艺术的人们缓缓述说。

《画传》成稿后，黄德泽先生对我朗读了全文。我认为《画传》不仅对我的经历做了准确的描述，也是对我作品内涵的娓娓诠释。

李青萍

2000 年 11 月 12 日于荆州古城

目 录

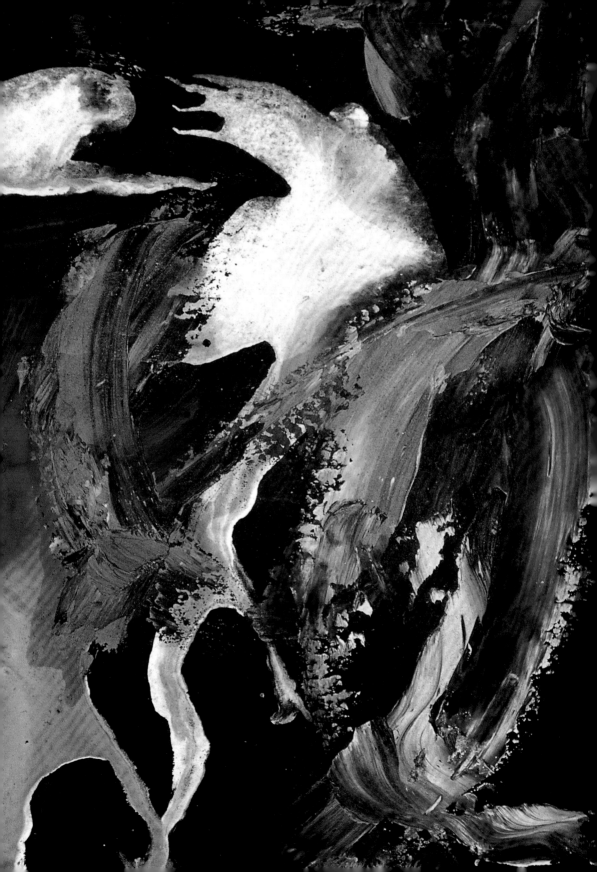

引子

1986 年 7 月 21 日，《光明日报》头版刊载长篇通讯《"失踪"三十五年的一代女画杰重现风采　李青萍推出三百多幅新作》。

李青萍重返画坛的消息，在海内外引起极大反响。

李青萍？李青萍何许人也？！

1979 年 8 月下旬一个炎热的下午，我怀揣中共江陵县委摘帽领导小组的《关于改正李青萍原划右派份子的通知》，去城关镇民主街寻找李青萍。

街道主任告诉我，李青萍在民主街水门汀卖水。

水门汀面积只有两平方米，一门一窗，后面的门供卖水的人进出，前面的窗便是卖水人的"柜台"，两根粗粗的水管从窗户下面伸出来，那是给买水的人们接水用的。

窗户后面端坐着一位老妪，身躯瘦小，腰身佝偻，一双拧着水阀的手骨节粗大，指头弯曲。上身穿着一件灰色短袖衬衣，破旧得看不清它原来的颜色花纹，衬衣外面套一条白布围兜，从上面依稀可辨的红色字迹推断，那是某织布厂纺织女工的用具。有趣的是老妪头上戴的那顶帽子，它不是用针线缝制，而是用一条脏兮兮的手绢在四只角打了四个结。手绢拧成的帽子下面，是一张饱经风霜的核桃般苍老的脸，只有盯着水管的那双眼睛黑白分明、炯炯有神。

难道这么一位潦倒的老妪，就是我要找的李青萍？一位与艺术结下不解之缘的女画家？

我向李青萍自我介绍，我是江陵县文化局负责右派改正的工作人

我心飞翔
纸板油彩
27cm×20cm
1990 年代
（左页图）

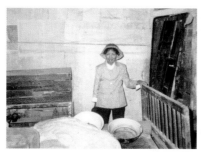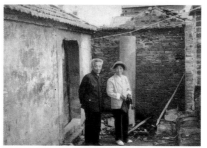

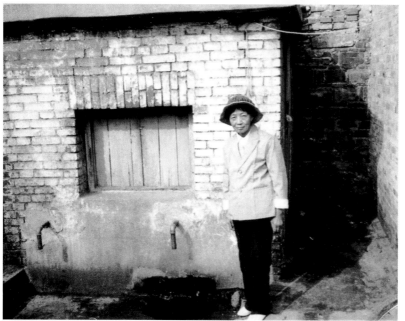

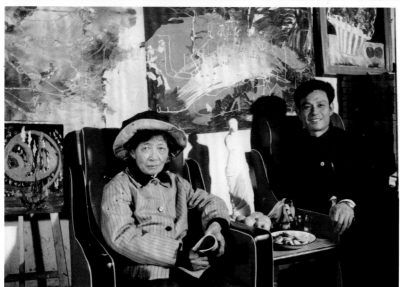

李青萍"文革"期间的住所

李青萍和胞弟李先成在张家巷15号住所前面

右派错案改正前李青萍卖水的"民主街水门汀"1979年

李青萍和黄德泽在江陵县福利院寓所1986年（金陵摄）

杂耍艺人　纸本水粉　油画混合　35cm×50cm　1978 年

员，有事情要找她谈谈。老人家一听非常高兴而且忙乱，一副很愧疚的样子："怎么能让您站在这里和我说话呢？"她立即喊来一个小姑娘说着什么，返过身来坚持要我到她的家里去谈话。

"李老师，您卖一担水能挣多少钱啊？"

"大担一角，我得两分钱，小担 5 分，我得一分钱。每个月可以得分成 20 块钱的样子。这份好事还是街道主任照顾我的呢！"老人家

一边领我向她家里走一边回答。

李青萍的家在张家巷 15 号，离水门汀不到 50 米，那是一间不到 15 平方米的小屋，凹居小巷深处，三面都是别人家的墙壁，因此她的家只有门，没有窗。虽然秋高气爽，小屋子依然黑暗潮湿，闷热难耐。

环顾这位曾经风靡中国和东南亚画坛的老画家的家，看到的情景令我心寒。迎面的西墙边有一张小课桌，上面搁着一盏用墨水瓶自制的煤油灯；靠南墙有一张破旧的木板小床，一床发黑的棉纱蚊帐缀满补丁，几只吸饱鲜血的蚊子艰难地飞着；靠北墙有用断砖马虎砌就的小灶，上面支一口黢黑的铁锅，从灶口的灰尘来看，可能常常是不生火的；还有两把没有靠背"吱吱"作响的小椅子和一只方凳，方凳可能兼作老人家的饭桌。

进到张家巷 15 号后，李青萍显得更加不安，她手忙脚乱地找到一把没有靠背的椅子让我坐下，又在一只水瓶里倒出半杯温水，拖过那只方凳权且当作茶几，连声说着"对不起，对不起，实在不知道您要来。"

人物
布面油彩
44cm × 49cm
1984 年

富士山系列 6
布面油彩
99cm × 80cm
1990 年代末期
上海美术馆收藏
（左页图）

秋天的山林　夹板油彩　40cm×38.5cm　1983年6月
吉隆坡公园　夹板油彩　37cm×40cm　1983年5月（左页图）

　　我们的谈话还没有开始，那个小姑娘进来了，她叫了声李奶奶，怯生生地送上一支冰棒。原来那是青萍对我的招待。

　　我对老人家周全的礼数暗暗敬佩。

　　话匣子很快就打开了！几十年来没有人认真听过她的倾诉，李青萍的表述有些零乱，她迫不及待地说出数十年的经历，时间、地点、人名、地名、事件乃至细节，都是一串连着一串，在六十多年的时间长河中翻卷。

　　66年前，李青萍赤条条来到这个世界，66年后，她仍然是家徒四壁，形单影只。其间该有多少痛彻肺腑的记忆，多少彻夜难眠的孤独？挨了打的孩子可以在父母面前撒娇打滚；受了委屈的女人可以倒在丈夫的怀抱痛哭发泄……茕茕孑立的李青萍向谁倾诉？和谁交流？万万千千的男人怀抱，哪里是她避风的港湾？忙忙碌碌的芸芸众生，谁又是她可以倾诉的对象？

为了让她把压抑在心的苦水尽情倾倒出来，我有意不打断老人家的话头。四个多小时都是李青萍滔滔不绝地叙述，我只是"唰唰唰唰"地记录。

李青萍耿耿于怀的并不是"左派"、"右派"、冤案、错案那些政治概念："我没有危害社会，也没有妨碍别人，为什么不让我画画？我热爱祖国，抗日战争时期捐过钱出过力的，陈嘉庚、胡文虎知道。我拥护共产党和新中国，郭沫若、沈雁冰、田汉都可以作证。我是个画家，画西洋画、泼彩画，在中国、日本和东南亚举办过个人展览会，徐悲鸿、汪亚尘、刘海粟、陈济谋、沈惠芙都是知道的。解放后我在文化部参与举办全国戏曲资料展览，是田汉要我去的，徐悲鸿、梅兰芳都可以证明我不是反革命，也不是右派分子……"

"可是，李老师，他们都已经去世了。"

李青萍脸色沉了下来，默默想了一会，点点头。忽然又高兴地说："您去问沈雁冰，沈雁冰没有死啊！还有安娥。对，安娥，田汉的夫人。田汉死了，安娥不会死的。"

我没有告诉她安娥先生也已不在人世，不想再次伤害李青萍单纯的心灵，也没有说我此行的唯一目的只是要通知她，她的"右派"问题彻底改正了。至于其他的事情，我一个小小的办事员是不能做主的。我只能说，"好好好，我向领导汇报后再答复您。"

临走前，我把《关于改正李青萍原划右派份子的通知》交给老人。她接过这张薄薄的纸片，红着眼圈喃喃地说："辛亥革命……辛亥革命……我好像听到了辛亥革命的枪声。"

溪流　布面油彩　36cm×45cm　1981年3月
港湾　夹板油彩　30cm×39cm　1980年代中期
藏胞　布面油彩　53cm×50cm　1987年4月
静物　夹板油彩　41.5cm×34cm　1980年代初期
（右页图）

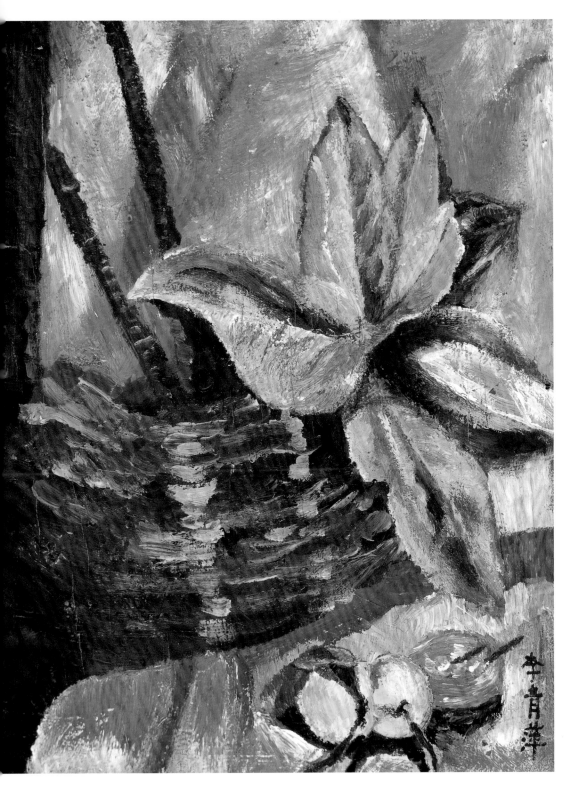

呐喊
布面油彩
71cm×78cm
1984年5月

茶园深秋
麻布油彩
120cm×120cm
1990年代初期

底世界之三
布面油画
尺幅不详
1996年
（左页上图）

裂变
布面油彩
73cm×86cm
1990年代中期
（左页下图）

第一章　童年如歌

1911 年 11 月 16 日，杰出女画家李青萍出生在荆州古城的赵家老宅。

古城荆州位于富饶的江汉平原，北靠襄阳汉水，南临浩瀚长江。公元前 689 年，楚文王从丹阳徙都郢，郢故都就建在距荆州城 4 公里的纪南城。至宋太祖乾德元年（公元 963 年），先后有 34 代帝王在此建都，历时五百余年。荆州又称江陵，除有历朝故都的荣耀之外，在其后的历史风云中，荆州城一直是郡、府、州、县的治所。

赵家曾是书香门第、荆州古城的大户人家，一幢前后七重的古宅座落在荆州城最繁华的玄帝宫左侧。赵敬臣兄弟依次居住在古宅里的前院。第六重是爷爷奶奶的住所。后院的房子又大又高，正房还有可供居住的阁楼，厢房也要比其他院落多出两间，院内还有天井和两个小小的花坛。赵敬臣一家居住在后院，这是长房地位的象征。

父亲赵敬臣给爱女取了一个俗中带雅的名字——赵毓贞。

小毓贞头发微卷，小嘴微翘，天庭饱满，十指修长，眼睛圆亮。刚满月就会挥舞双拳，哭声可达一里之外。赵敬臣望着襁褓中的长女心中暗喜："哭声响亮，一定感情丰富；天庭饱满，一定聪明玲俐；十指修长，最宜写字习画。我赵家书香门第有了后继之人！"

"爷爷奶奶特别喜欢我，但他们从来不把对我的喜爱挂在脸上。我是爷爷的长孙女，老人家却有意对我疏远，他觉得我太漂亮、太活泼、太聪明，也太乖巧，背后总是说我这样的小孩寿命不会长。我常常听他对奶奶说，你看这个小丫头，红红的小嘴巴、高挺的小鼻子、薄薄的小耳朵、肉嘟嘟的小脸蛋，活脱脱像观音菩萨身边的童儿。她开怀

春江水暖
布面油彩
85cm×60cm
1990 年代初期
（左页图）

31

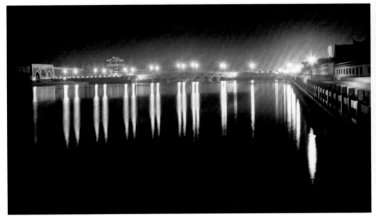

荆州古城夜景（黄德泽摄）
湖北民间艺术刺绣

大笑，嚎啕大哭，伶牙俐齿……哎！看到她就让我想起夭折的长孙。这个丫头是阎王爷派来的化生子。""化生子"是荆州人对前世冤债今世偿还的迷信传说，也叫"讨债鬼"。

1986年8月的一天，李青萍坐在江陵县社会福利院寓所粉刷一新的客厅，与我聊天。

"奶奶也常常望着我发呆，她说我学走路、学说话都太早了，这样的孩子长大了命苦。"

李青萍顾不上喝一口水，嗓音嘶哑地继续她的话头："母亲的心里也不踏实。她做姑娘的时候就特别喜欢小孩子，和我父亲结婚后接连生了两男一女，我大哥不满三岁就不幸夭折，二哥毓富当时只有三岁，也是漂亮得叫人惊奇。母亲心里想，难道这个漂亮而又聪明的小女子，真的又是个苦命的儿？她心里常惴惴不安，害怕无常鬼有一天会要了我的小命。"

"母亲还请算命先生给我算命。那瞎子瞪着布满云翳的眼睛掐指捏算了半天，始终不肯开口。母亲再三央求，他才长叹一声说，这孩子胆大命大，福大祸大，能不能逢凶化吉，遇难呈祥，就要看天时、地利、人和了。母亲吓得脸色发白，她不希望我有多大的命、多大的福。她常说，一个女孩子，平平淡淡就是福。她只祈求我不病不残、不疯不傻，无胆无识也无祸无灾，长大了再嫁个好人家，勤操井臼，相夫教子，不饥不寒地度过一生。"

李青萍祖屋原江陵县民主街12号（黄德泽摄）
湖北民间艺术挑花
日记本上的速写之一

"可怜的母亲，她不敢把算命先生的话告诉任何人。"

李青萍长得越来越漂亮了。头发乌亮翻卷，皮肤白里透红，像荆州著名的荆缎，黑白分明的大眼睛，滢滢波光，深不可测……她是玄帝宫一带最漂亮的女孩。

母亲曹庆凤也觉得她的女儿太漂亮了。漂亮的女人藏祸于身。于是，每逢初一、十五，她都到西门外的太晖观烧香，求菩萨保佑女儿。

李青萍有滋有味地生活在宠爱中，不懂得谦让、忍耐、克制、收敛，一切任由自己的禀性。

李青萍长到七岁，按旧习是要裹脚的，可是赵敬臣坚决不允，任着女儿张着大脚"疯来疯去"。1919年，他把八岁的李青萍送到官立学校——江陵县女子高等小学。

荆州城古老的城垣上，生长着数不清的小树小草，开放着五颜六色的小花。李青萍常常穿过后门，独自一人走走行行。她走在斑驳陆离的城墙上，凝望着翩翩起舞的蝴蝶，忙忙碌碌的蚂蚁，唧唧喳喳的麻雀，贼眉鼠眼的黄鼠狼……敛声静气，细细关注，唯恐惊扰了它们。刚上小学的她，再也不疯疯闹闹，哭哭笑笑了。她好像已然是个成人。

"小时候，我特别爱看那些小动物，也喜欢看风景。我最爱观看日出和日落。别人说我的眼神有时候发痴，我也觉得自己的眼力怪怪的。"

太阳色彩的变幻更令她目瞪口呆。那喷薄而出的朝晖，渐渐西下的夕阳，简直把红色用到了极至：黄、橙、紫、赭、蓝、绿、青、白……渐渐的，美丽的红色成了李青萍精神世界的图腾，

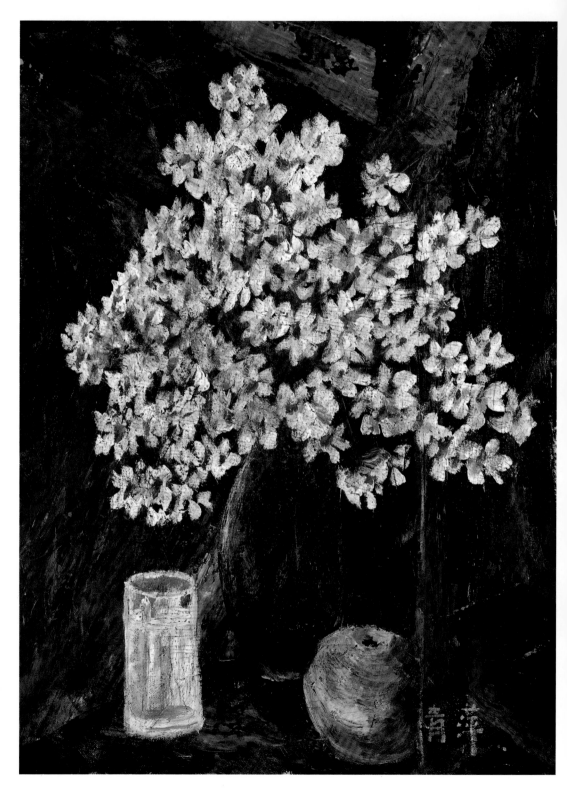

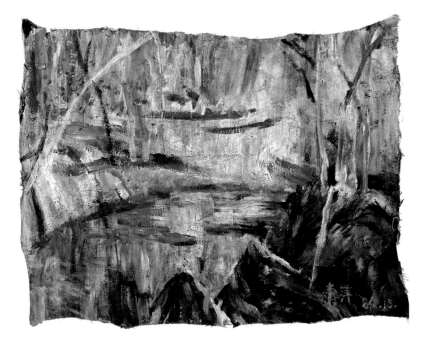

在她献身绘画事业的半个多世纪里，这种对红色的崇拜与感悟，始终贯穿于她对色彩的感知和审美情趣，她敢于运用原色的红来描绘这个光怪陆离的世界，那些在画面上随手涂抹的一片瑰丽的红色，总能强烈地冲撞读者的心扉。

"世界实在是太美好了！我爱世上一切人，爱世上一切生物。"

白天，赵敬臣不停地踩着轧花机养家糊口；晚上教女儿书画诗文，他把女儿揽在怀里，展纸磨墨，手把手地教她运笔着色。

李青萍被五彩颜色吸引了，她趴在桌子上不知疲倦地画些花鸟鱼虫、飞禽走兽、高山流水、梅兰竹菊、达官贵人、宫娥仕女……

几碟中药颜料令她着迷。她在颜料碟里搅和着，再恣意涂抹在毛边纸上，忘情欣赏着自己调成的变化万端的色彩，这正是她想要表达的那种心潮澎湃的感觉。

李青萍说："当年父亲逼我学画，我那时不太喜欢国画的洇墨，看到洇得皱巴巴的宣纸，总觉得脏不啦叽的。我宁可去看母亲、婶婶用零零碎碎的花布拼填的兜肚围脖，用五颜六色的丝线刺绣的帐幔手帕，那种色块间的强烈对比鲜亮触目，营造出来的喜庆气氛一览无余，那才叫激动人心呢！"

李青萍对色彩的感觉敏锐万分，在她眼里，世界光怪陆离、五彩

沼泽
布面油彩
39cm×52cm
1984年5月

静物
布面油彩
52.5cm×36cm
1980年代初期
（左页图）

缤纷，远远不是几碟中药颜料所能表现的。

高等小学毕业后，李青萍考入荆南中学。这时，她极其迷恋楚国出土文物上的纹饰，青铜器精雕细镂的线条，漆木器黑红两色的图案，陶器的古朴造型，玉器的玲珑剔透；礼器、酒器、乐器、兵器……各色各样的器物那单一的设色，独特的造型，唤醒了她的楚人血脉。

逢年过节，婚丧嫁娶，荆州城少不了锣鼓喧闹，炮仗冲天。大年初一、正月十五，李青萍和好友总是穿梭在人堆里。谁家姑娘出嫁，她们都要围着花轿，看那些色彩鲜艳、刺绣精细的帐幔；哪家小孩"抓周"，她们也要摸着婴儿五颜六色的兜肚围裙，细细观看各色花布的拼接搭配。李青萍特别喜欢那些绣品艳丽的色泽和大红大绿的色块冲突。

她被江汉平原的"挑花"所震惊：在或白或蓝的单一底色的土布上，用大红大绿的纯色棉线依着土布的经纬"挑绣"，可是无论动物、植物还是人物，经过巧妙的变形与夸张，全都变得自然简洁、生动流畅，随心所欲地流泻出崇尚平淡、处变不惊的故都风范。

"从念小学开始，我就把压岁钱都用来买纸和颜料。每天做完功课，我就躲在房里画呀画，画画儿成了我课余的最大乐趣。花草杂陈的古城墙、飞檐雕壁的古建筑、漆木器的造型、青铜器的纹饰、刺绣在花轿帐幔上的久远故事、兜肚围裙上的花鸟虫鱼……都是我喜欢画的题材。"

一天晚上，钟敲过十点，毓贞还没回家。宝贝女儿不见踪影，赵敬臣慌了手脚，回到后院责怪起曹庆凤。夫妻俩互相埋怨，吵得不可开交。

原来是李青萍随朋友看皮影戏去了。

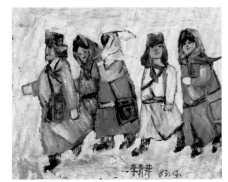

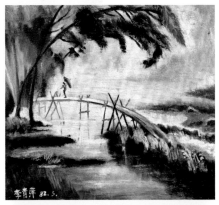

放学路上　布面油彩　40cm×50cm　1983年12月
秋雨　布面油彩　55cm×60cm　1982年5月
山涧　布面油彩　58cm×57cm　1987年1月

戏曲人物
布面油彩
53.5cm×52.5cm
1986年10月

　　一直到夜深，李青萍才回家。刚走到祖屋后门，就见赵敬臣冲出来，吼叫着"翻了天了，给老子翻了天了！"

　　李青萍说："那天我真吓坏了！父亲的眼睛在黑暗中烁烁闪光，好可怕呀！他冲出后门看到我们三个人先是一愣，一把抱住我的肩又一把将我推倒在地，大声吼叫着'翻了天了！一个十五六岁的女吖子胆敢野到深更半夜，看我不把你沉到便河里去！'"

　　盛怒中的父亲真的把李青萍丢进了与后门相隔不远的便河。

　　刹那间，李青萍觉得自己沉入了河底，冰凉的河水激起她一丝恐惧，也结结实实地呛了几口水。她看见了飞溅的水花，听见了气泡越过双耳的轰鸣，感觉到了一种愧对父母而获得忏悔的快乐，一种赎罪后解脱的酣畅。

　　曹庆凤的嚎啕惊醒了沉睡中的赵家男女，赵家大院闹翻了天。叔叔们七手八脚把浑身湿透的侄女捞了上来，母亲急忙给她烧水洗澡，

奶奶颠着小脚给孙女熬姜汤驱寒。

"父亲那天的眼神伴随了我七十余年，每当想起那个情景，我的心里就忐忑不安。天黑得伸手不见五指，父亲冲出门后我什么都没有看见，惟独看见了他那可怕的目光。我感觉到了父亲身上喷出的灼热，绿幽幽的双目里依次闪过的惊喜、失望、痛苦、气忿、恼怒、愤恨……从那天起，我就暗暗发誓，一辈子不再惹心疼儿女的父母难过，不能让辛勤培育我的师长伤心。"

"沉水事件"后，李青萍的好友再也不敢进赵家大门，她感到孤独，怀念和朋友一起温习功课的日子。严格地讲，她是在怀念无忧无虑的童年。

15岁的李青萍这时已出落成一位极为时髦的女中学生！

不少同学嫉妒李青萍的丽姿和优异成绩。我们的感情细腻、举止浪漫的未来画家，在15岁的时候几乎没有了任何朋友，她只好一门心思苦读功课，放学后夹起书包就走人。闲暇时，便独自去城墙上静看天边晚霞，抚摩晚风中摇曳的野花。

山区小镇　布面油彩　56cm×53cm　1987年11月
山民　布面油彩　38.5cm×54.5cm　1980年代
瓶花　布面油彩　61cm×67cm　1986年
初霁　布面油彩　36cm×36cm　1980年代中期
（左页图）

1926年7月，中国共产党在荆州城成立了江陵特别支部。同年，国民革命军第九军第一师师长贺龙率部从湘西北伐，于当年12月攻克荆州和沙市。一个以共产党员为主的国民党江陵县党部在荆州宣告成立，党部设在荆州城内的佑文馆。

佑文馆距李青萍家仅百余米。

佑文馆来来往往的人们引起了李青萍的注意。他们有的长袍马褂，有的一身灰布军装，几乎都是踌躇满志、风流倜傥的年轻男人。只有一位女士。这位女士便是黄姐，时任江陵县妇女会主任。

"那时女高小徐云卿校长接受黄姐要二十个女学生出校兼做社会工作。19个都未担负。我家的历史条件标准都合格，所以一致举手选我任本县妇女宣传员。我就帮她做一些送通知、发传单的事儿。"

春节过后，黄姐告诉她，江陵县好几个乡都成立了农民协会。三月四日县党部要在荆州城召开公审大会，公开处决弥市乡的土豪劣绅卞伯涛，她约李青萍结伴参加公审大会。

李青萍有些怕。"眼睁睁看着把活人弄死，不管枪打、刀砍，总归是要流血的吧？"李青萍低头不语。

1927年3月4日一大早，李青萍大着胆子同黄姐一起来到公审会场。

早春的荆州春寒料峭，会场却是热气蒸腾。门板搭起的台子下面坐着几个农民打扮的人。台子的另一边，一群士兵手持长枪，背靠背围成一个小小的圆圈。台子上坐着一些人，有穿军装的也有着便衣的。还有几个人跑上跑下、嘀嘀咕咕，

闹春景之二
布面油彩
70cm×68cm
1986 年 5 月

瘾
木板油彩
78.5cm×55cm
1990 年代末期
上海美术馆收藏
（右页图）

那都是佑文馆的小伙子。

过了一会，一个中年人站在台上说，"请雅静，请雅静，公审大会开始！把土豪劣绅卞伯涛押上台来！"只见那些持枪的士兵"呼啦"一声猛然闪开，把一个五花大绑的人拖上台。

农民一个个走到台上，声泪俱下，控诉卞伯涛，台下口号一阵接一阵。李青萍惊呆了。

太阳出来了，照在身上暖融融的，李青萍如梦如幻，说不出是惊是怕，是喜是忧。这时忽听一声大喊，"杀——！"

密密麻麻的人群"唰"地让开了一条通道，几名士兵拖着卞伯涛像拖着一只沉重的麻袋，后面跟着一个手持马刀的人汉。脚瘫手软的卞伯涛背上插着的长长木标，像一根折断的船桅起伏摇晃，涌动的人群就是怒吼的波涛。

李青萍惊魂未定，就听"喀嚓"一声，寒光闪耀，一颗浑圆的脑袋滚出一丈开外，在尚未返青的枯草地上呲牙咧嘴。殷红的血柱喷涌而

初春的茶山
布面油彩
48cm×52cm
1989 年 5 月

鞭炮花
布面油彩
30cm×37.5cm
1987 年 11 月
（右页图）

出。会场一片欢腾。

手起刀落，人头在草地上翻滚，革命竟然如此痛快，16 岁的李青萍激动不已。

李青萍说："那时候并不是我对革命有了多么深刻的认识，而是觉得革命痛快，好玩。还有就是除了上学，我实在是没有朋友，也没有别的事儿。（20 世纪）20 年代，我的人生目标就是做一个不惹父母生气的好女儿。我不懂什么革命的道理，参加黄姐的妇女协会，是因为我喜欢自由。要女人裹小脚就是限制女人的自由。"

不久，国民党发动了"四一二"政变，黄姐随红军撤走了。

李青萍又认真读起了书。李青萍想安心读书，可川军杨森的部队却不让她读下去。

李青萍说，她有一位中学同学叫王鲁予，他在具政府谋了个钱粮干事的苦差，在兵荒马乱的年代负责筹集钱款。一天晚上，川军团长陈伏芝叫住王鲁予，说是他手下有个叫刘云卿的连长看上了赵家的大小姐，要王鲁予去通知赵敬臣……

没等陈团长把话讲完，王鲁予连连摇头。陈伏芝吼道："她敢不嫁

我的手下？我倒是要看看，她是嫁给刘连长，还是要嫁给阎王！"

王鲁予不敢怠慢，立马往赵家走，半道上又被县政府的文书逮个正着。文书拉住他，说是县长要他跑步回衙，马上随队伍去马山乡征集军粮。王鲁予急得冷汗直流，只得朝县衙一路小跑，心里念着阿弥陀佛，指望能碰上一个可靠的熟人给赵家小姐捎个口信，让李青萍躲过劫难。

"也是老天有眼，我的大弟弟毓寿正好放学回家，王鲁予一把揪住毓寿的耳朵，拖着他边往县衙门跑边说川军要抓他姐姐，要他赶快告诉父母。"

毓寿哪敢怠慢，气喘吁吁地跑回家对李青萍大喊："姐姐快跑，川军要抓你！"

李青萍说："那天，我们家正好请了几个裁缝给全家人缝制冬衣，一个驼背裁缝正在帮我梳小花瓣，遮掩我参加妇女会剪短了的头发。裁缝们听到毓寿的惊叫，甩下手里家什就跑。驼背师傅动作稍微迟缓，前脚刚刚踏出大门，就见一群川军倒背着长枪朝我家走来。驼背师傅吓得面色如土，喊道：'已经来了，都来了！'"

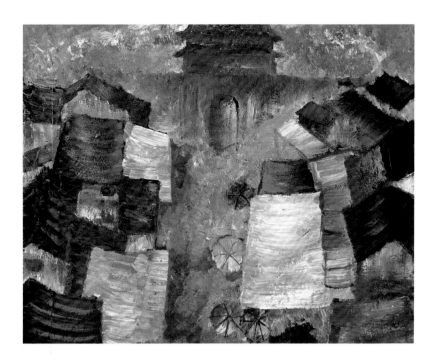

李青萍以为川军是来抓她去杀头的，情急之下跑到内房躲进了蚊帐。川军并没有直接找李青萍，他们要找她父亲。他们把面如死灰的驼背师傅误当赵敬臣，不由分说架着就走。

李青萍躲在蚊帐里吓得直打哆嗦，她害怕川军再杀回马枪，把她抓去杀了头挂在城楼上，更怕在脑门上浇上桐油点天灯。"与其被川军抓去杀死，还不如自己死了干净。"她一个翻滚从蚊帐里钻出来，闭上眼睛跳进后院的水井里。

但井水仅齐腰深，李青萍拼命往下蹲，井水呛得她实在难受，不由得又站直了身子。想死的愿望鼓动她蹲下去，求生的本能又迫使她站起来，如此往复，还是死不成。在冰凉透骨的井水中她猛然清醒，世上不仅仅只有一条死路，为什么不跑呢？

讲这段故事的时候，李青萍仍然觉得好笑。"那天我要是头朝下栽下去就死定了，可惜我是跳下去的。夏天的井水冰凉冰凉，我冷得嗦嗦发抖，禁不住在井里大声喊叫。我不好意思喊救命，喊出的话是'来人啦，快把我拉上去！'"

天亮时分姑姑来井边打水，李青萍已经没力气喊叫了，她本能地抓住了井绳。姑姑以为井里有鬼，吓得哇哇乱叫。叫声惊动了赵家老小，

荆州古城大北门
夹板油彩
26.5cm×35cm
1980 年代末期

动物世界之一
布面油彩
87cm×63cm
1990 年代初期
（右页图）

戏曲人物
布面油彩
43.5cm×64cm
1988年6月

光影
布面油画
42cm×39cm
1987年2月
(右页左图)

色块游戏
布面油画
48.5cm×37cm
1980年代
(右页右图)

胆子大的三叔俯身看到奄奄一息靠在井壁上的李青萍，赶紧喊来大哥赵敬臣。一夜未眠的父亲用一根棕绳把李青萍拉出井口，母亲用厚厚的棉被把爱女捂暖过来。

当天傍晚，曹庆凤找出死去的二儿子毓富的布衫鞋袜，逼着李青萍换上。赵敬臣把女扮男装的李青萍送到大北门外的舅舅家里。

舅舅把李青萍藏在他家的阁楼上。每天，舅妈给李青萍把饭送上阁楼，再把便盆端下来，其他时候，小阁楼的梯子就抽下来藏到猪圈。一个多月的时间，谁都不知道那个又小又矮的阁楼里藏着一个丽人。

川军连长刘云卿派勤务兵给赵家送来十块大洋、一袋大米，说明求婚的意思。赵敬臣强按怒火，恳求勤务兵帮他传个话，说女儿尚小，正在念书……

"你说啥子？！"矮个子勤务兵眼珠子瞪得像牛卵，一口四川话像连发的机关枪："要等仗打完了我们连长再来娶赵小姐？老子们还不晓得活过今儿有没得明朝呢！"

"你是说……现在？"

"啷个，你还想等到何年何月嘛？"

赵敬臣没有好办法救助爱女，曹庆凤也觉得女儿大了总要找一个人家。他们想，女儿若在荆州城里嫁了，川军不会放过他们一家；如果

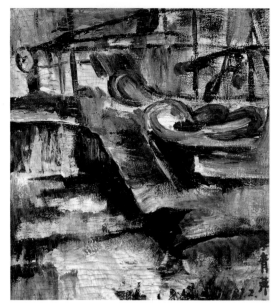
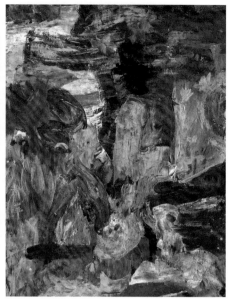

嫁到乡下，弄得不好男人会把爱女往死里打，还不是把女儿推进了火坑？如此还不如嫁给刘云卿。姑姑自告奋勇到舅舅家接李青萍回城。

李青萍说："那天我也觉得奇怪，不是逢年过节，舅妈弄一桌酒席干什么？我不肯出门，怕遇到麻烦。我的同学魏仙珍说，今天有枪兵护卫又有连长在，我们还怕什么？我只看见有当兵的站在门外，并不知道那个刘连长就是新郎。黄包车直接把我们拉到老天宝金行，刘云卿给我拿了几件首饰，又到一家绸布店买了几块衣料，傍晚才送我们回家。"

当晚，李青萍由二叔家的老佣人陪着，睡在父母为她准备的新房里。李青萍躺在柔软的新床上彻夜未眠。她不愿结婚，她要读书，要画画。就是不能读书学画，跟着父母轧棉花也行。

母亲劝女儿，如今兵荒马乱，16岁的女儿搁在家里为娘的不安心。川军虽然名声不好，比起像土匪一样的地方军来总归要强一点。那个刘连长有文化，不抽大烟，模样也还不错，不如就嫁给他落个安全……

婚期定在第二天。谁知当天下午川军突然开拔，刘云卿从此渺无下落。时隔五十多年，李青萍说："我并没有被抢到军营。我只见过刘云卿两次，就让我背了几十年'国民党军官臭老婆'的名声。"

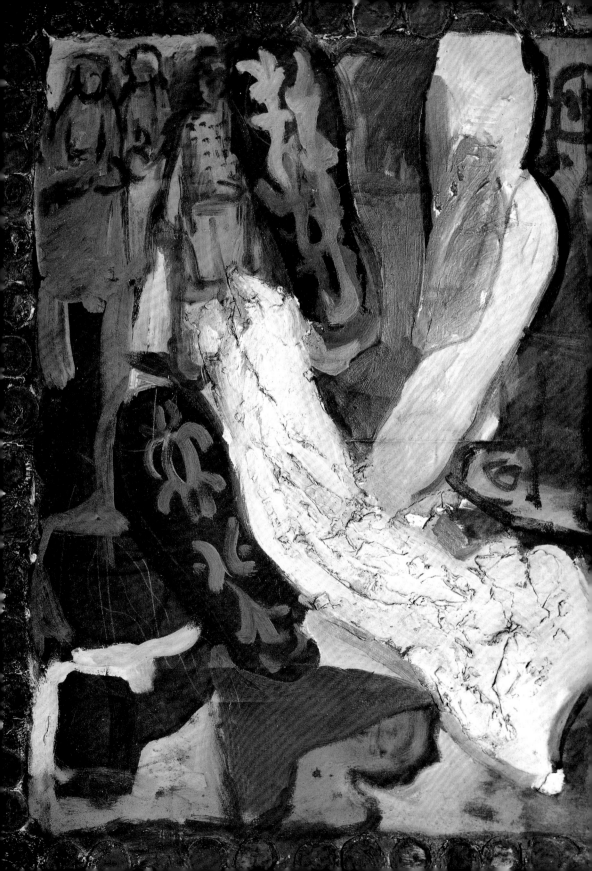

第二章　求学路上

1927 年 7 月，流萤似火。李青萍拜别父母，从御路口搭乘一艘民船顺江而下，去省会武汉投奔在教育厅任职的四叔赵季南。

头枕长江波涛，仰望满天繁星，李青萍感慨万千。御路口——传说武则天当初随来荆州为官的父亲从广元南迁后就居住在这里。六年后她奉诏入宫，也是从这里启程北上长安。

"老天爷给我安排的是一条什么样的人生之路呢？"

但无论如何，去武汉是她避灾的唯一办法。赵季南先生将侄女送到武昌女子职业学校学习，她改名李瑗。

武昌女子职业学校设有成人补习班和正式中学班。成人补习班多是一些闲居的太太，正式中学班多是穷家小户的女子。李青萍读的是正式中学班，课程设置除了文化学习，还有缝纫、音乐、舞蹈、美术、体育等。

在武昌女子职业学校，李瑗开始接受较为正规的音乐美术教育，成绩优异。李青萍说："有时候，老师没时间解答同学的难题，就说'参考李瑗的，参考李瑗的。'"

两年过去，李青萍的心开始燥动，心中有一个念头在莫名地召唤她。

女子职业学校一位美术老师很看重李青萍的艺术天资，鼓励李青萍报考武昌艺术专科学校。李青萍开始在他的指导下准备应考。

在此谨借台湾作家陈克环先生之笔，让读者对武昌艺术专科学校有个大致了解。

闹春景之一
布面油彩
65cm×50cm
1980 年代中期
（左页图）

武昌艺专成立于民国九年，由蒋兰圃、徐子衍、张梦生和唐

义精四位先生合力主持。最初的校名为"武昌美术学校"，连教室、办公室、教职员宿舍等，加起来一共只有四间屋子，两班学生加起来不过十几个人。这便是蒋兰圃校长的全部家当，也是教务主任唐义精先生理想的一株幼苗。

在那个时代，艺术教育，尤其是在思想相当保守的湖北省，不但得不到支援，反而受到部分人士的歧视，这一伙"怪人"和"傻瓜"没有雄厚的财源作为后援，然而许许多多的困难都在唐先生"不管它"的口头禅里奇迹般地获得了解决。

只三四年之内，学校便办出了成绩，学生人数大增。原来的绘画科改为中学部，另外增设专门部，又向前北京教育部登记立案，改称为"美术专门学校"。

民国十四年，校方向教育部争取得到水陆街提学使署旧址的陈年官署作为新校址，从废墟上起宫殿，建立了一座东方式兼欧化的大厦，恢宏壮丽，成了令人注目的艺术之宫。学生人数更为激增，从10班加编为24班。那时候，穷学生固然多，富学生也不少，接送少爷小姐的包车常常列队成阵，也有的小姐过不惯团体生活，带着奶妈和仆人在学校附近赁屋而住上学。

民国十五年九月，革命军围攻武昌城，唐先生恰好因事阻隔于城外，设法组织"校务维持委员会"以恢复校务和课程。

战乱平息之后，蒋兰圃先生礼贤敬才，卸却己职，将校长重任托付给唐先生之手。那次复校后，奉教育部令，正式改名为"武昌艺术专科学校"，分艺术、教育和绘画三组，附设高中和初中二部，学生人数达八百余人。那时候武汉区的中小学艺术课教师及政工艺术人员大半都出身于该校，或者短期受教于该校。想学艺术的，找艺术科教员的，都到武昌艺专来。

校长唐义精先生生于1892年，字粹庵，号韵农，江夏金口人。出生于医生家庭，毕业于湖北省立第一师范学校。五四时期，唐义精与恽代英是挚友，一同投身爱国运动。

1929年，唐义精先生出任艺专校长。1930年改名为私立武昌艺术专科学校，设有美术教育系、绘画系、图案系等，还附设有中等艺术

师范科，以完备的系科建制成为中国艺术教育史上最早建立的四所艺术学校之一。

1930年代初期，我国的美术院校开始引进欧洲的美术教育方法。1940年代初期，武昌艺术专科学校引进了西画教育，试开素描和人体模特写生等西画专业课。通过历史照片，我们可以一睹武昌艺术专科学校的学生在"西画实习室"围着裸体模特写生的情景。

1938年年初，学校尽毁于日本飞机的盲目狂炸，唐校长当即决定迁校入川。学校先是迁往湖北宜都，后迁至四川江津"五十三梯"。1946年夏，武昌艺专正式迁返汉口复课。1949年6月，学校并入中原大学文学艺术学院，后改名为湖北美术学院。

武昌艺术专科学校吸引了很多著名艺术家先后在校任教，美术方面有张振铎、关良、倪怡德、彭沛民、庄子曼、唐一禾等；音乐有贺绿汀，文学有丽尼等。

武昌艺术专科学校同时也是一所艺术思潮活跃、社会思想进步的学校。她培养了大批优秀人才，《人民日报》原总编唐平铸，中央统战部原副部长张执一，著名作家、理论家、电影事业家陈荒煤，原浙江美术学院党委书记李家桢，国际政治学院新闻系教授、中国国际报告文学研究会常务会长、中国国际文化传播中心理事长黄钢等，都是唐义精先生的高足。武昌艺专还是一所有着革命传统的学校，曾做了大量的革命宣传，1934年，这所学校曾组织师生举办捐助东北义勇军书画展览会和音乐演奏会，武汉三镇都留下过他们的作品和歌声。

1931年夏，20岁的李青萍考入武昌艺术专

武昌艺专校长唐义精（唐小禾先生提供）

51

科学校美术教育系。

在武昌艺术专科学校，李青萍迷上了油画。唐义精校长断言她会成为一名真正的美术家。

套用一句武汉方言，李青萍的确不是一个"体面苕"，很快她就在同学中崭露头角。在她的习作中，常常表现出的一种独特、巨大的涌动，这种涌动其实是一种独到的感觉。

唐义精校长告诉李青萍，仅有感觉不能取得成功。"感觉只是你的天赋。虽然天赋极其宝贵，但要想成为真正的艺术家，还要有扎实的基本功。"

武昌艺术专科学校虽然引进了西画教学，但由于没有充足的西画师资来辅导学生，许多时候基本上仍是沿袭旧制，在教师指导下学习国画技法。

在戴敏奇等教师的启发下，李青萍认真临摹古代和中国现代画家的作品，对国画的大写意手法有了全新认识。那变化万端、不可重复的泅墨效果更是令她着迷。另一方面，她又努力学习西方油画技法，无论是素描、色彩、写生，无论油画还是国画，李青萍都日渐长进。

李青萍的习作常在学校里引起议论。武昌艺术专科学校的教师和同学们对李青萍习作的评价分为截然不同的两个派别。"一派说我的作品是信手涂鸦，因为我的作品的色彩过于鲜艳离奇，色块对比强烈刺目。一派说我的作品是流光溢彩，是指我的图案、线条具有楚文化特色和民间艺术那种张扬流畅，在西画中融入了中国的传统风格。但有一点老师和同学都喜欢，那就是说我的习作色彩绚丽，少有雕琢。"

我问李青萍爱上油画、特别是爱上西方现代

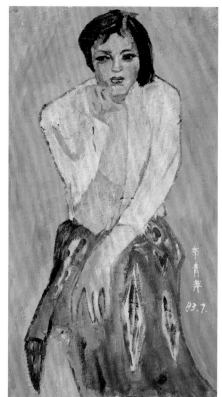

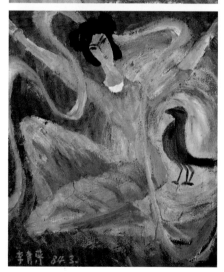

少女肖像　布面油彩　67cm×37cm　1983 年 1 月
人物系列　布面油彩　46cm×29cm　1984 年 3 月
朝圣者　布面油彩　18cm×25cm　1975 年
（右页图）

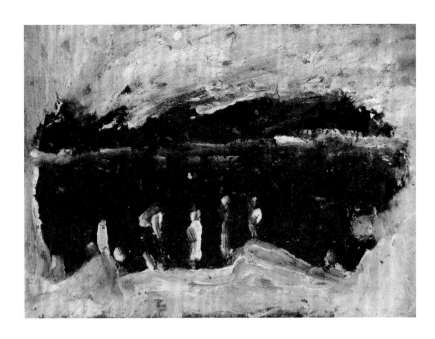

派绘画的缘由。李青萍说："小时候，我特别喜欢看母亲和婶婶们做针线。她们把大红、大绿、大花、大朵的零碎布头贴成图案，色块之间的强烈冲突让我好激动啊！到武昌艺专后，我才第一次看见西方的油画，马上就被它们堆积起来的颜色征服了。"

唐义精先生和几位教师认为李青萍向西方油画方面发展将更有前途，而西画教育还不是武昌艺专的强项，他们鼓励李青萍去上海求学深造。

"民生号"轮船缓缓离开粤汉码头，在江心划了一个大大的圆圈，调过船头向下游驶去。汽笛在扬子江面回荡。举目四望，武汉三镇秋雨潇潇，龟蛇二山黑影朦朦。漆黑的江面上，一艘渡轮载着几节火车车厢"吭哧吭哧"驶向南岸。客轮一侧有帆船驶过，桅灯如豆。汉口江岸一带，昏暗的街灯闪闪烁烁……

这是 1932 年秋天。

江风拂面，浪拍堤岸，李青萍伫立船舷，手扶栏杆，任凭秋风冷雨吹打着她的脸颊，陷入沉思。

离开荆州已整整五年，李青萍想起今年暑假期间她回到江陵同父母商议赴上海求学之事，家里的景况令她心寒。为了生计，二弟毓贵

在三年前就去一家店铺当了学徒，14岁的孩子颠着脚跟端茶送水，鞍前马后；毓寿和毓成两个弟弟还在上学。全家的生活重担压得父母喘不过气来。

李青萍犹豫再三，还是向父母说出了打算。赵敬臣慨然应允，母亲望着低头不语的女儿，感到女儿的天地不在江陵。江陵容不下她。算命先生不是说过吗，女儿如果离开江陵，就可能从此逢凶化吉，遇难呈祥。想到这里，曹庆凤艰难地点点头。

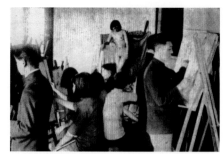

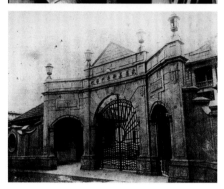

"贞儿，到上海读完大学后，你就不要回江陵了，哪里适合就在哪里成个家吧！不是姆妈嫌弃你，你出生时候，有位算命先生就说过了，你不能留在江陵的。不管你在哪里，常给家里寄封信就好，免得你爹和我挂记。"

李青萍无言，只是泪如泉涌。

曙光初露，轮船停靠九江。游客争相涌上甲板，面对远处的庐山指指点点。李青萍昏昏沉沉走出舱房，也夹在人群中向远山眺望。她只觉得满目烟雨，白的雾、蓝的雨、青的山、黄的水。她急忙回舱拿出画具，倚在船舷写生。

她画出了求学上海的第一幅油画写生作品《庐山》。

李青萍对光线和色彩的独特体会，使她径直跨入了早在欧洲出现，但那时在中国立足未稳的印象画派。

在当时的中国，拿着画夹写生的男人也不多见，胆敢在大庭广众之下写生的女人真可谓绝无仅有。李青萍的举动引来许多男人围观。

这引起了船长的注意。船长是一位喝过洋墨水的中年男子。他挤进人群，看了一眼李青萍

武昌艺专的模特写生课
武昌艺专老校门

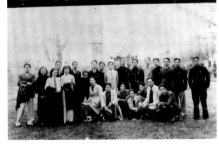

新华艺专时期的李青萍
李青萍在新华艺专的作品
李青萍在新华艺专

的画，一声不吭，拉着她就走。在过道里，他询问了李青萍，然后告诉她，她可以在驾驶楼画画，晚上和船上的女报务员住一个舱房。

驾驶楼视野开阔，宽敞明亮，极少有闲人进入。李青萍不停地画着，姑嫂山、石头城、黄浦江……

几天后，轮船停靠在十六铺码头。船长令一名水手雇一辆黄包车送李青萍到打浦桥南路，上海新华艺术专科学校就坐落在那里。

1932 年 9 月，李青萍考入上海新华艺术专科学校。

提起上海新华艺术专科学校，李青萍激动不已："我们的校长是徐朗西，孙中山先生的挚友。教务长是汪亚尘，著名的美术教育家、理论家、画家，和徐悲鸿、刘海粟、齐白石、林风眠、潘天寿、颜文樑等同是名扬海内外画坛的人物。"

汪亚尘生于 1894 年，浙江杭县人，少年时就酷爱书法绘画，年仅 10 岁就为街坊邻里书写春联。1915 年东渡日本考入东京美术学院学习，1921 年学成归国。刘海粟先生数次登门相请，旋即受聘于上海美术专科学校。

上海美术专科学校有一位才貌双全的女生，被汪亚尘的才华倾倒，她就是荣氏家族的千金小姐荣君立女士。1924 年秋，她嫁给了汪亚尘。

著名翻译家、艺术评论家傅雷先生从法国回国后，也被刘海粟聘为美术史和法文教授。傅雷先生的《世界美术名作二十讲》，就是他在上海美术专科学校的部分讲稿，其中有些篇章曾在《艺术旬刊》上发表过。汪亚尘和傅雷先生都是这本刊物的编辑。

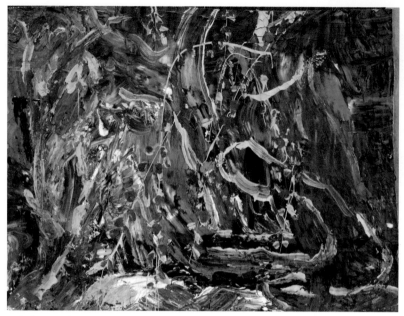

迎春花开　布面油彩　尺幅不详　1985 年 7 月　良渚文化艺术馆收藏
噩梦　纸面油彩　68cm×52cm　1980 年代中期（右页图）

　　汪先生对油画以及西方现代派绘画颇有研究，晚年又爱写中国水墨山水花鸟，犹以描绘金鱼享誉艺林。1933 年 1 月，徐悲鸿先生赴欧洲举办中国画展，所携带的数百幅中国近代绘画，除徐悲鸿先生自己的作品和藏品外，就有汪亚尘的作品。在法国展览闭幕后，法国政府购藏了徐悲鸿、齐白石、张大千、高奇峰、王一亭、经子渊、陈树人等人的作品，并在法国国立外国美术馆辟专室陈列，汪亚尘先生的作品也在其中。

　　1928 年，汪亚尘、荣君立先生赴欧洲考察研习西方油画，于 1930 年 12 月回国。荣君立先生在《我与汪亚尘》中说："他非常喜爱罗浮宫的古画和印象派的作品，决定临摹一批，带回国内，传于国人，并通过这些临摹来研习欧洲绘画的技法。……亚尘共临摹了 31 幅名画，有德拉克洛瓦、马奈、提香、丁托里托、普桑、鲁本斯、伦勃朗、米勒、塞尚和毕沙罗等名画家的画……"荣先生又说："亚尘的志愿和打算便是献身于艺术教育事业，把西方绘画的新思想、新技法等传授给国人。就在这时，过去上海美专的同仁办起了'新华艺专'，便特来邀请亚尘去共主校务，亚尘欣然受聘。"

　　20 世纪 40 年代末，汪亚尘先生只身赴美国考察，并在美国留居

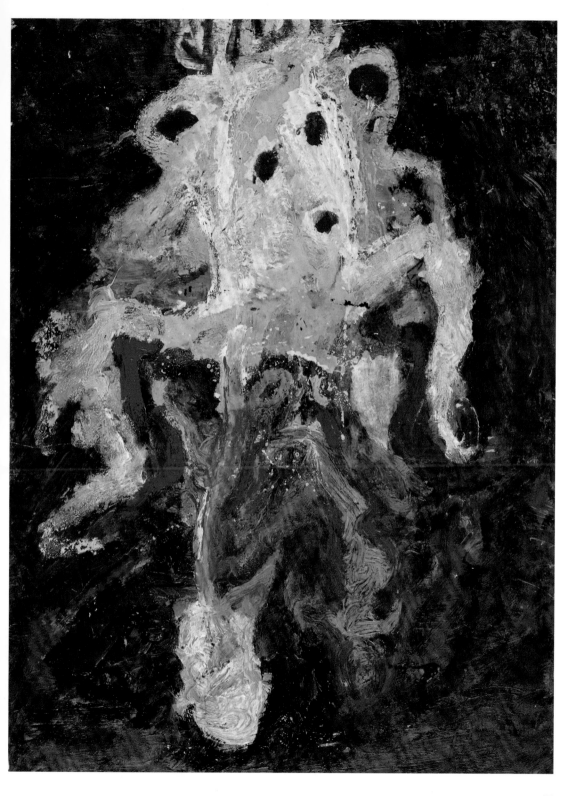

26 年，直至 1980 年归国，与仍居上海的荣夫人团聚。回国三年后，于 1983 年 10 月 13 日在上海逝世。

上海新华艺专早已被侵华日军炸毁，后辈已经无从见到这所在 1930 年代闻名中华的艺术学府了。但新华艺专校友郑镜台、荣君立、林家春先生撰写的《在学潮风暴中产生的新华艺专》一文，简明述说了这所艺术院校的兴衰史。

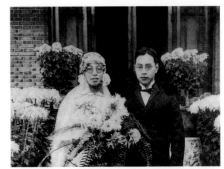

1926 年秋，国内正直新旧思想交替之际，反帝反封建的斗争风暴席卷全国，学潮迭起。上海美术专科学校也在学潮之中而陷入瘫痪。许多爱艺术的青年因无学校可入，群起呼吁，请求老师出来为培育新人而建立艺术学校。

原上海美专教授诸闻韵、潘天寿、练为章、俞寄凡、潘伯英等为了青年学生奋起多方奔走积极筹备办学。并得到社会耆宿俞兰生的协助，一所拯救艺术、培育新人的学校，新华艺术专科学校终于在是年 12 月 18 日宣告成立。

该校校址在现瑞金二路南首打浦桥近边。学校初设国画、西画、音乐、艺术体育四个系，定名为新华艺术学院，1828 年根据教育部令更名为新华艺术大学，推俞寄凡为校长、张聿光为副校长。第二年秋，又奉令史名为新华艺术专科学校，增设女子音乐体育系。学校迁移到打浦桥东面斜徐路华界上，房屋宽大，空地也多。

1930 年冬，原上海美专教授汪亚尘先生偕夫人荣君立旅欧归国。由刘质平、潘伯英

汪亚尘、荣君立结婚照 (1924 年于上海)
汪亚尘、荣君立 1957 年于香港
万物 布面油彩 78cm×71cm 1985 年 6 月
(右页图)

58

等数次来邀请参与新华办学。当时亚尘知道社会复杂，办学首先必须有社会力量为依恃，应聘社会上有声望的人士担任学校领导以树立学校的威望。

……在1931年2月1日重组织校董会，校董有何成浚、于右任、王棋、蒋百里、徐朗西、王天木、范争波、郑通和、史量才、邓镜寰、郑午昌、徐悲鸿等。公推何成浚为主席校董，聘徐朗西为校长，选举汪亚尘、俞寄凡、刘质平、徐希一、潘伯英为校务委员。汪亚尘为教务长，徐希一为教务襄理，潘伯英为总务长，荣君立为总务襄理，汪声远为国画系主任，吴恒勤为西画系主任，刘质平为艺术教育系主任，陈品为训育主任……

……学校经校委会及教师校工通力合作，辛勤耕耘，在动荡的革命年代，还成为一个发掘和培养各类艺术新人，保护进步青年的基地，功绩斐然。当时进步青年常被各艺术学校开除出来，

学业未完成，难找工作，都来新华艺专学成毕业，走向社会。因此在当时有数次风声，当局想来新华调查进步学生，因有徐先生而未敢实行。有一次进步学生在校外北京路中宣传抗日救国活动，突遭三路急驶而来的警车围捕，被捕去七名，有陈烟桥、李瑷（李青萍）、林家春等七人。亚尘得知急奔到徐朗西校长处，将情况名单详告，由校长立刻设法交涉，力保释放。

注重教学，广揽名师，除在校任教名重一时的二十余位外，又增聘游学欧洲以及国内外的知名学者教授到校讲学，如黄宾虹、张善孖、颜文樑、王个簃、贺天健、应野平、弘一法师（李叔同）、郁达夫、吴湖帆、唐云、王陶民、陈宏、倪贻德、周碧初、汪日章、谢公展、陈抱一、张充仁、李世澄、郑月波、姜丹书、徐仲年、陈士文、钟慕贞、郁秀芳、周锡宝等。各派名家、书画家来教课或来讲学，提高了教学效果。

我还想借荣君立先生之笔，转述当时在上海新华艺术专科学校正式任教的老师和部分学生。在校内教国画的有王陶民、汪声远、张聿光、王个簃、陆抑非、顾坤伯、朱乐三等；教西画的有杨秀涛、周碧初、吴恒勤、陈抱一、丁衡镛等；教图案的有李有行、郑月波、李世澄、

勇者　布面油彩　尺幅不详　1984 年 3 月
1961 年冬季的茶园　布面油彩　61cm×43.5cm　1987 年 3 月
圣母　布面油彩　尺幅不详　1980 年代末期（左页图）

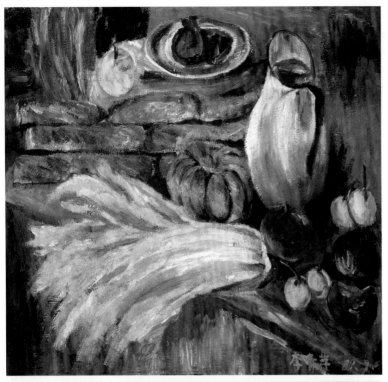

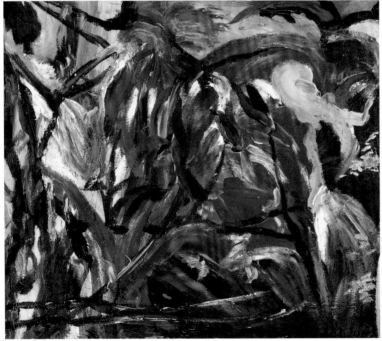

静物　布面油彩　68cm×72cm　1989 年 3 月
馥郁　布面油彩　59cm×70cm　1989 年 3 月

茶园记忆之八　麻布油彩　74cm×120cm　1980年代末期

周锡宝等；教音乐的有阿克萨可夫、伟大夫、何士德、潘伯英、钟慕贞、郁秀芳、刘质平、徐希一、宋寿昌等；教工艺的有姜书竹、程品生等。

上海新华艺术专科学校先后培养的几千名毕业生中，涌现了不少名人，有我国首任驻法国大使、曾任驻美国联络处主任、文化部长的漫画家黄镇，山东美院院长于希宁，画家、人民画报社社长胡考，全国政协委员李文宜，漫画家沈同衡，版画家陈烟桥，音乐家聂耳、王云阶，印象派画家李瑗（李青萍），还有李昌鄂、杨可扬、芦茫（李绚）、柏李……

李青萍以其才华成了学生中的佼佼者，还成了新华艺专学潮中的头面人物之一。

李青萍曾经讲起过当年她们七个学生被国民党当局逮捕的情况："那时同学们常常在晚上去法租界的哈同花园聚会，听学长们介绍西方民主、苏维埃社会主义。有天我和一群同学在一家法国人开的医药店楼上开会，忽然听到警笛鸣叫，大家急急忙忙跑到楼下，看到门外停了好几辆吉普车，警察已经堵住了药店的大门。我灵机一动，马上装作买药的样子趴在柜台上。警察抓我的时候，我说我是来买药的。警察说，'买药的也不行，到警察局再说。'上海的便衣好厉害，他们那天在药店总共抓了十几个人，我们新华艺专就有七个，一个都没有抓错。"

学潮很快过去了，李青萍的一幅作于江轮上的水彩写生引起了汪亚尘的注意。

在这幅水彩画里，汪亚尘发现，被夕阳染红的平缓江流上星光点点，色彩斑斓，有蓝色的阴影和雪白的泡沫在伸向天际的漩涡里跳荡，两岸逶迤的长堤横贯画面，堤上堤下是大大小小不成比例的色块，像人物、像树木、像作者尚未完成的局部。汪亚尘欣赏的是这幅画的色彩光怪陆离，在平淡而俗套的题材中透出的新奇。他要李青萍把习作都给他看看，结果每看一幅，他都产生了瞬间的惊喜乃至震撼。

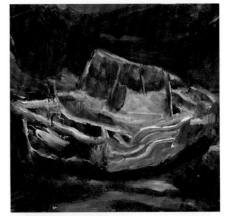

汪亚尘隐约感到，李瑗对光影的注视，对色彩的感受，对设色的放肆，对具体物象的漠视，对夸张和变形的领悟，同西方"印象派"冥冥默契。

汪亚尘认为，李瑗是一块未经雕琢的璞玉，是一个西画天才。如何对她进行科学有效的教育引导，让这位漂亮的女孩子尽快成长为中国的现代派画家，这是他常常思考的问题。直觉告诉他，如果加强教育引导，李瑗极有可能在"西画东渐"方面做出成就，说不定能成为中国第一代印象派画家，成为中国的毕沙罗、塞尚、马奈、莫奈、雷诺阿、凡·高……

汪亚尘虽然收藏着好些印象派的作品，他还不想让李青萍过早地接触它们。他虽然很尊重也很珍视她的那份"自然"和"感觉"，但他觉得李瑗的基础还不够扎实。

经过一段时间的观察和考虑，汪亚尘先生做出了一个大胆的决定：李瑗同学除了素描和写生必须听课以外，其他课程可以自由活动。素描和写生是美术教育的基础课，在这一点上，武汉的唐义精和上海的汪亚尘不谋而合。在其他方面，汪先生却给了李青萍大胆借鉴、自由创造的时间

快艇　布面油彩　尺幅不详　1980年代末期
茶园游戏　纸面油彩　27cm×44cm　1980年代末期
荷　夹板油彩　61.5cm×61.5cm　1990年代中期（右页图）

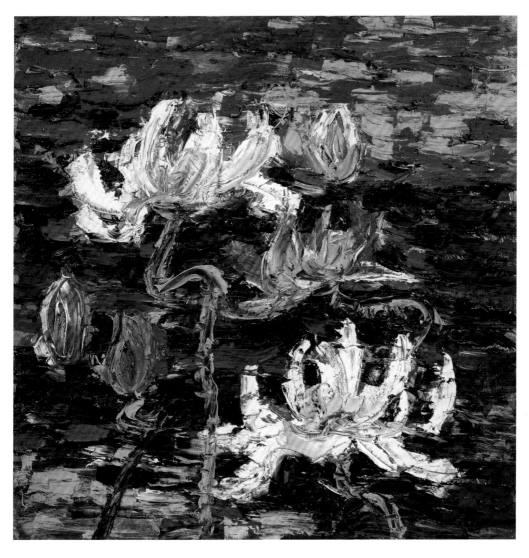

和空间。

　　我有幸获得一幅拍于1935年4月的照片，那是"上海新华艺专旅镇写生队"在江苏镇江做毕业写生时的合影。斑驳陆离的画面上，李青萍和她的学友们个个风流倜傥，一副天之骄子神态，满面春风地憧憬着未来。

　　李青萍说："我那时候根本就不知道西方的现代美术流派，我是想画什么就随手画什么。"

　　从此李青萍的作品里少有具象，线条、色彩、意识，乃至整幅画面都是流动的。

第三章　艰难选择

黄浦江畔是李青萍常去写生的地方。望着浩然入海的黄浦江水，李青萍的心儿飞到了家乡。荆州和上海"一衣带水"，奔腾不息的长江之水，给我带来了什么信息？古城城垣是否更加衰败，柴米油盐是否更加昂贵，父母双亲是否又添华发，三个弟弟是否聪敏康健？还有那破败腐朽的祖屋，吱呀作响的轧花机，能否使全家免受饥寒？有时候，李青萍停着画笔独坐江边，苦苦思念家乡的亲人，回想家乡的景物。冥思苦想，泪湿衣衫。

一位青年站在百米开外，动情地看着默默作画的李青萍。

他叫范显儒，是沪上一家钱庄的少爷，时年25岁，年前刚从法国留学归来，在钱庄帮助老爷子经营本业，是一位对美术、音乐有着浓厚兴趣的富家子弟。

范显儒今天心情格外好。前几天，他终于说服了父母，与一位互不相爱的富家小姐解除了婚约。今天，他怀着一种莫名的冲动，来到黄浦江边寻找那位暗恋已久的女画家。

红日沉入地平线，李青萍立起身，摇摇酸胀的胳膊，扭扭僵直的腰身，收起画夹，转过身来。

范显儒迎面上前，四目相对，同时引起一阵轻颤。

是时，李青萍已22岁。在武汉求学时，就有几位倜傥男子爱恋于她。但李青萍有自己的想法，那就是爱情必须服从于艺术。与其说李青萍是在等待爱情，不如说她是在等待艺术。这复杂的心态，注定了她毕生多灾多难的命运。

范显儒快步上前，堵住李青萍："小姐，我可以欣赏一下您的大作

海底噩梦之二
布面油彩
46.5cm×39cm
1983 年
（左页图）

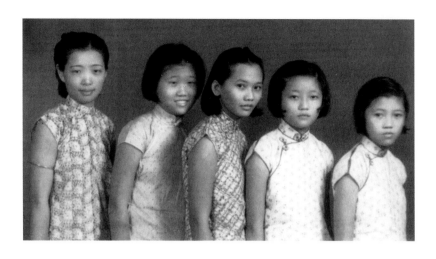

吗？"话刚说完，伸手从李青萍的腋下抽出画夹。

李青萍不悦。她觉得他有些无礼。

范显儒借着马路边的灯光细看着，一阵惊讶，一阵惋惜。

天已经全黑了，江岸灯火把李青萍的脸色映得红白相交，敏感的李青萍低下了高傲的头。

"你应该去欧洲！"过了许久，范显儒忽然说道。就像是熟识的朋友，范显儒背上画夹，挽着李青萍的胳膊。李青萍身不由己地与他且走且谈，谈艺术、谈身世、谈理想，只是不谈爱情。不知不觉，他们走到了新华艺专的大门，才依依握别。

这是李青萍第一次和一个男人手挽着手散步。她陶醉于和范显儒的邂逅。

这些天，新华艺专请来了一位留法归来的艺术理论家讲学，他就是在上海美术专科学校担任美术史和法文教授的傅雷先生。

李青萍一连几天忙于听课观摩，无暇去黄浦江边写生。但在课余特别是夜里，总是久久难以入眠。

傅雷的讲座结束后，李青萍马上雇了一辆人力车，令车夫一路小跑来到黄浦江边。

迎着夕阳，范显儒静静地站在石栏旁边，凝视着流向大海的浑黄江水，优雅的身影投向灰白的麻石走道。

李青萍停在马路对面，久久注视范显儒的背影。她知道这些天来，范显儒一定是每日欣然而来，失望而返。想到这里，她真想扑上去与

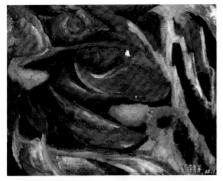

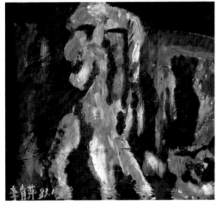

范显儒相偎。

一声汽笛让她打了一个寒噤。"现在我还学无所成，如果陷入感情……不行，我不能再与他相见！"李青萍默默返身回去。

爱情的力量实在是太伟大了！自从与范显儒相识，李青萍觉得头脑里有了一种奇异的冲动。手里的画笔较之任何时期都要流畅有力，物体在她的眼里也显得更加美丽。在阳光的照耀下，灰雾蒙蒙的高楼，烟尘缭绕的天空，波光粼粼的江水，浓烟滚滚的巨轮，全都是那样层次丰富，通透绚丽；"唉乃"作响的木船，码头工人的号子，小贩的吴侬软语，全都变得亲切婉转，娓娓动听。黄浦江上的腾腾水雾，又呈现出一片久违的变化万端的红——粉红、橘红、赭红、大红、枣红、紫红、胭脂红、玫瑰红……这种冲动，强烈煽动着她的创作欲望，在她的笔尖上演变为一股欲罢不能的激情。

美丽的景色为李青萍带来美好的心境，美好的心境又为她带来创作的激情。每当这种时刻，画笔在她手中犹如飞龙走蛇，颜料在她的调色板上肆意组合，她拼命地画呀画，不知时光飞逝，不知身心劳顿。李青萍常常进入物我两忘的境界，甚至忘了那个风流倜傥的富家公子范显儒。只是深夜躺在床上，揉着酸胀麻木的手臂时，范显儒的身影才令她回味心动。这种回味心动，又为她注入了新的灵感，新的力量。

转眼到了1934年夏季，暑期临近。

李青萍已经离家两年了，她想念父母和弟弟们。她打算卖几张画，弄点小钱回趟荆州。

可是，她的作品是否有人问津，心中全然无

走出噩梦　布面油彩　64.5cm×82cm　1982年7月
父与子　布面油彩　38cm×42cm　1983年12月
李青萍和坤成女子中学的学生们，左一为李瑗（李青萍）（左页图）

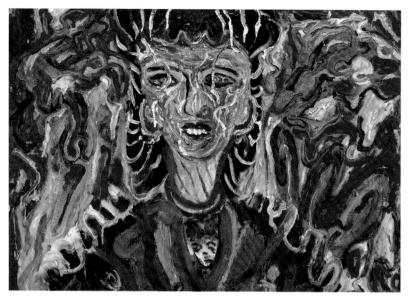

自画像　布面油彩　54.5cm×79cm　1980年代初期

数。李青萍为难极了。

一天晚饭后，李青萍走出校门，忽然听到有人轻声叫着"李小姐！"她抬眼望去，马路对面站着一身夏装的范显儒。

范显儒快步跨过马路，双手拽着李青萍的胳臂，几乎要把她拥进怀里。

身材娇小的李青萍扭了几下，完全无济于事，只得由他。

"你这些日子去哪里了？害得我几乎找遍了上海！"范显儒激动得语无伦次。

李青萍想告诉他，为了不陷入感情的漩涡，她如何费尽心机每天变换写生的地点；为了谢绝他登门，她在课余时间尽可能不在学校；她还想告诉他，与他的相遇，使她度过了多少难眠之夜；因为对他的思念，她又获得了多大的灵感和力量……可最终，李青萍什么都没有说。

范显儒倒是口若悬河，他告诉李青萍，老父一心要他继承祖业，尽快熟悉钱庄的经营业务。李青萍知道，范显儒家的钱庄是上海滩首屈一指的大商号，他又是老爷子唯一的公子，家产继承非他莫属。

"三个多月来，除了出门二十多天，我天天都去黄浦江边等你。我找到你的学校，你的同学对你的去向一问三不知。你不知道，我是多么心焦啊！快告诉我，你躲到什么地方去了？"

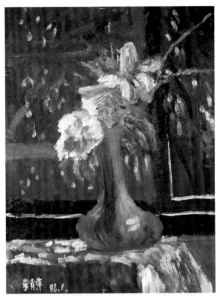

瓶花　布面油彩　61cm×46cm　1986 年 1 月
摇曳　布面油彩　37cm×46cm　1986 年 9 月
向日葵　布面油彩　43.5cm×68cm　1986 年 3 月

不等李青萍回答，范显儒挽起她的胳臂登上一辆人力车，往南京路奔去。

两人坐在拥挤的座位上，范显儒的一只手搭在李青萍的肩膀上，似乎要把李青萍轻轻搂在怀里。

李青萍叹了一口气，点点头，又摇摇头。

到了南京路口，他们弃车步行。远远望去，南京路上灯红酒绿，人头攒动，范显儒家的钱庄霓虹灯闪烁跳荡，极尽奢华。

"你打算一心经商，放弃学问？"

"有什么办法呢？"范显儒淡淡一笑，"我是独生子，家业总得要继承。再说，我天资不够，比不得汪亚尘、傅雷先生，文艺理论难以弄出明堂来，说不定到老来徒有伤悲，悔之晚矣。"

范显儒拥着她来到一家俄国餐厅。他是这个地方的常客，同老毛子大堂经理打个招呼，领着李青萍到一个僻静座位坐下来。

李青萍出身于小城，还从未上过这样高级的西餐厅，她有些拘谨不安，特别是对那一管箩切成块状的俄国"列巴"，不知道如何下箸。

"李瑗小姐暑期有何安排，想不想到外地采风写生？"

李青萍啜着罗宋汤，低头不语。

"你要是有兴趣的话，我可以陪你去。"

范显儒用餐刀把食物送到李青萍的餐盘，含情脉脉地直视着她："我知道你家里的经济比较困难。可是你别担心，费用我可以想办法。"

李青萍有些感动。她知道范显儒是真心相邀，也相信他的品德。她真想答应范显儒。可是，她不想花任何人的钱。想到这里，李青萍坚决地摇摇头。

"为什么？"范显儒惊异地望着李青萍。

"不为什么。"李青萍平静地说，"我不愿花别人的钱。"

范显儒先是一愣，接着笑起来。"李瑗小姐，你呀你，你怎么会花别人的钱呢？你有钱呀！"

李青萍有些恼怒："请范先生不要笑话一个穷学生，我要回学校了，失陪！"

"李瑗小姐，我绝没有笑话你的意思。我说你有钱，是有道理的。"范显儒拉住李青萍。

"这几年你不是画了很多画吗？你只需要留下少数佳作，其余的都出售，不就有钱啦！"范显儒直视着李青萍的长发，语气温柔。

李青萍禁不住抬起头来，明亮的眼神闪过惊喜、疑惑、希望、渺茫，依然轻轻摇头。

"怎么？不相信我有办法？"范显儒透过无边眼镜看着李青萍："我在上海滩认识一些有钱人，不少人都托我买画哩！回去后你就把作品整理一下，过几天我来取。"

李青萍依然不语，但范显儒看出她已经同意了。"我第一次看了你的画就说过的，你应该存些钱，到欧洲去学习。现代美术流派的发祥地在欧洲，只有在那种地方你才有可能学到现代画派的精髓。"

夏日童趣
布面油彩
57cm×34.5cm
1983 年 4 月

秋天的云
布面油彩
44cm×62cm
1986 年 2 月
（左页图）

　　"李小姐，明年你就毕业了，难道那时候回荆州？！我告诉你，你的艺术才华不可能在荆州得到发展，那种小地方容不得你的。即便是在上海、北平，你的才华也难以充分展现，李瑗，到欧洲去吧，我们一起去，我一辈子陪伴在你的身旁。为了你，我甘愿放弃一切……你就是我的一切！"

　　范显儒激动地站起身来，两眼灼灼闪光，双手发抖，嘴唇颤悠着想说什么，又颓然瘫坐在餐椅上。

　　李青萍也呆住了，第一次面对男人的求爱，她的脑子里一片空白。按照荆州的规矩，她应是羞愧满面，拂袖而去。

　　四目相对，一时无言。气氛尴尬。

　　李青萍才华出众、相貌超群，出身于荆楚故都因而温柔大方，成长于平民之家却有贵族般的高雅气质。这样的女孩范显儒还没有遇到过。特别重要的一点，那就是李青萍所学的专业，恰恰是他曾经打算为之献身的艺术。这么一来，他的未竟志向将有人为之继续，今后的日子也将有说不完的共同话题。作为上海滩的豪门，他不需要贤妻良母式的太太，需要的是志趣相投的夫人，美丽光鲜、落落大方的社交伴侣。以他的要求和标准，没有比李青萍更为理想的人儿了！

　　望着李青萍白里透红的脸，范显儒渐渐恢复平静。他情不自禁地

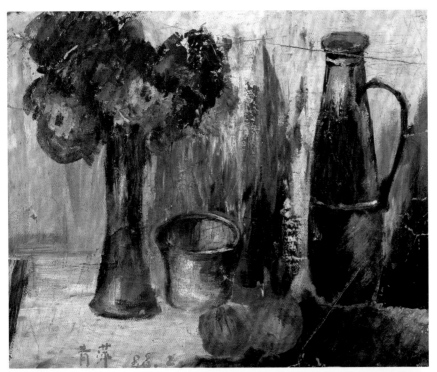

静物　布面油彩　40cm×49cm　1988年2月
仲春的茶园　布面油彩　43cm×56cm　1989年5月　良渚文化艺术馆收藏

一把拉过李青萍的手，放到自己的唇边轻吻起来。李青萍一时如坠云中，只觉脸红心跳，周身发热，一种从未有过的幸福感觉涌遍全身。她也曾试着抽出自己的手，但是她只轻轻地抖动了一下，想抽出来却没有抽出来的力量。没想这更刺激了范显儒的激情，她的另一只手也被抓住，紧紧地握在他宽厚的掌心里。

不知过了多久，李青萍鼓起勇气轻声说道："时间不早了，我明天还要上课呢。"范显儒这才放开她的手，揽着李青萍款款离去。

李青萍深受感动，毕竟，她的学业需要男人的鼓励，艺术需要男人的理解，理想需要男人的支撑……而且，拥有一个幸福美满的家庭，也是她的人生目标之一。

汪亚尘决定让李青萍正式接触西方现代美术作品。他把自己的所有西画藏品，包括他在法国临摹的作品都提供给李青萍观摩。李青萍惊喜地看到，大师们所表现的不是具体的物象，不是固定的、具有各种物质功用的实体，他们已经将天地万物分解为若干色块，像她少年时期在家乡看到的挑花，像母亲和婶婶们刺绣的婴儿兜肚，像古代青铜器皿上那些流畅的饰纹……

"看到西方现代派大师们的作品，我来不及端详他们画的是什么，他们画的像什么，我好像在画面中听到了由色彩组成的情绪，听到了一种仙乐般的奇妙音响。"她屏声静气，倾听色彩和光影在哭泣，在欢笑，在娓娓诉说，在咆哮怒吼，像银铃的颤动、像古编钟的轰鸣……那就是西方印象派绘画的内涵，就是画家所要表现的自由。

"我有一种似曾相识的感觉。我明白了什么是自由，那才是真正的自由！无论是构图、线条，还是色彩、光影包括笔触，绝对不是简单的夸张变形，更不是哗众取宠的标新立异，它们无一不是画家朦胧意识的自然流泻，天马行空的心理暗示，我行我素的无言倾诉，随心所欲的情绪点染。大师们根本不去追寻画面图形与具体物象之间的相似，他们孜孜以求的是要构筑一个新的视觉天地，不管不顾地体现出自己的个性和自由！"

汪亚尘明确告诉李青萍，依照她的才气和禀赋，他打算让她致力于西方印象画派的学习与研究。教务长告诉李瑗小姐，他已和傅雷先

生约好，暑假期间请他对李青萍实施西方绘画理论方面的培养。同时也告诉李青萍，希望她在学习西画的过程中，汲取中国画的"大写意"和中国传统艺术精髓，力求中西结合，融会贯通，最后形成自己的独特画风。

暑假到了，李青萍开始单独接受傅雷先生的讲授，系统学习西方美术和音乐理论。汪亚尘先生给她布置了大量作业，开出了长长的新书目。

上海的夏天酷热难耐，李青萍顶着烈日，往返于汪亚尘的隐云楼和傅雷先生的书斋，往返于画室、寝室、音乐堂和图书馆，写生、创作、聆听音乐经典、书写学习心得、阅读中外文学作品和傅雷先生的一些翻译手稿……

暑假结束的时候，李青萍把她的所有习作拿到隐云楼，恭请汪亚尘先生指教。

李青萍的画作清新放浪，无拘无束。在那些作品里，汪亚尘看到了西画东渐的痕迹，中国画的大写意精髓、楚艺术的铺张、中国民间工艺的影响。

从李青萍的作品里，汪亚尘先生还发现了一种强力在涌动。

发现李青萍绘画天才的不仅有汪亚尘，还有徐悲鸿先生。

谈起和徐悲鸿的相识，李青萍说："那是1932年冬季，新华艺专举办学生习作展览会，我也有习作摆放在展室。有一天，汪亚尘教务长告诉我们，徐悲鸿先生刚刚从南京中央大学到上海，明天应邀来新华艺专讲学。"

讲学开始前，徐朗西校长、汪亚尘教务长和新华艺专的一大群教授，陪同徐悲鸿先生观看学生习作展览。他们踱入展厅，徐悲鸿先生径直走向一幅没有标题的画前，仔细地看起来。

"他们看到的是我入学不久创作的一幅油画，画的是我的故乡荆州……"我请李青萍回忆那幅作品的构图和色彩。"画面由大块大块的黑色和红色线条组成，画面下方是一堆以黑色为主调的色块，黑沉沉的阴影里隐约现出一些残破的城垣；大红色的线条在画面上游移，在红色线条的间隙里还有若干人影在舞动、呼号、挣扎、奔逃……我

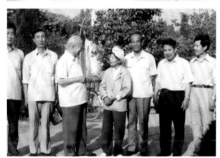

大师　夹板油彩　35cm×27.5cm　1980年代末期
二排左起六为江陵县政协副主席、湖北省政协
委员李青萍
全国政协常委、全国侨联顾问、全国民盟主席
张楚琨和李青萍（佚名摄）

想以明朗流畅的红色线条让整幅作品显出艳丽、端庄、热情、诡谲。画面右上角，我还涂抹了一些蓝色，汪亚尘说我涂抹的这些深浅不一、蜿蜒游荡的蓝色，恰到好处地为读者点出了一线希望之光。哈哈……"

看到徐悲鸿先生在李青萍的习作前久久观赏，汪亚尘不无得意。良久，徐悲鸿轻声问道："您的高足画的？很有才华，很有气势，很有个性，很有前途！"

李青萍回忆说："徐悲鸿先生讲课的时候，我坐在大课堂的中间，前几排坐的都是高年级男生。"面对侃侃而谈的徐悲鸿先生，她瞪着大大的眼睛，一副诚惶诚恐的样子。

"我毫无理由地觉得徐悲鸿先生总在盯着我，许多话就是指着我说的。整整一个上午，我的注意力完全没法集中，脑子里全是一片流动的图案和色块，笔记也记得一塌糊涂。

"在礼堂门外，汪亚尘教务长把我介绍给徐悲鸿先生，'你刚才看到的那幅画就是她画的。'"

"她？一个女孩子？！"徐悲鸿先生很惊异。

"你在展室讲的那四个'很有'，就是对她的评价。"汪亚尘继续得意地向徐悲鸿介绍他的高足，"她叫李瑗，湖北荆州人，来自武昌艺术专科学校。"

"武昌艺专？我知道，那是一所优秀的美术学校。"

李青萍向徐悲鸿先生和周围的教授们鞠了一个躬，快步回到寝室。

"已经到了午饭时间，我拿着餐具向食堂走去。徐悲鸿、徐朗西、汪亚尘和一群教授都坐在校董室里，他们可能看到了我走向食堂。我听到

汪亚尘喊'李瑗,你过来。'我走进校董室,站在一旁低着头不敢做声。汪亚尘说,'徐悲鸿先生还有话要当面和你谈谈。李瑗同学,这种机会十分难得呀!'"

"你叫李瑗,我已经记住了你的名字。我很希望在不长的时间里,中国画苑的史册上写下李瑗的芳名。你应该有这个志向。请你坐下好吗?"

"我拘谨地坐在两位美术大师和几位校董的面前,惶恐地抬起头来。"

"李瑗同学,我讲课的时候,你记笔记了吗?"

"我的脸红了,我真的忘了记笔记。我只好打马虎眼:我记了,放在寝室里。我害怕徐悲鸿先生查看我的笔记,因为那天我在笔记本上全是画的乱七八糟的线条。再说,我不想让先生查看我的笔记本,那里面还有女孩子的隐私嘛!"

徐先生说:"此地无银三百两。"

李青萍莫名其妙,又不敢问先生。

李青萍说:"徐悲鸿先生说我'此地无银三百两',我每次和他见面都要问他这句话指的是什么意思,可是他总是笑而不答。在吉隆坡的时候,我又问他,您在新华艺专说我'此地无银三百两',这句话的意思是什么,他还是不肯解释。"

那天,徐先生问了李青萍家里的情况,李青萍一一相告。

当时,徐悲鸿先生还不到40岁。李青萍告诉我,徐先生衣着朴素,言语温和,全然没有大师的架子。端正的"国"字脸上布满倦容,但

轮廓分明，表情生动；浓浓的眉毛时而舒展，时而紧锁，显现出一种饱经沧桑的练达，又似有满腹心事；端正挺拔的鼻梁、厚实有力的嘴唇、炯炯有神的双眼，处处放射出一种令人倾倒的成熟与稳健。

徐悲鸿先生见李青萍呆呆地望着他不说话，又和汪亚尘交谈起来，无非是关于李青萍的学习与培养方面的话题。

"我只记得徐悲鸿先生说，李瑗的色彩感很好，也很有灵气，透视和线条基础也不差。依我看，她的作品融入了国画的写意精髓，也透露出江南民间工艺美术和楚艺术对她的影响，这都是难能可贵的。李瑗同学今后学习的重点，可否放在对艺术品的博识和生活积累方面。要让她多看……顿了一刻，徐悲鸿又转身对我说：'要想做一名学有所成的画家，不仅要有丰富的学识，还要具有高尚的人品。不然你的画会显得浅薄。'

"工友来请校董们午膳。徐悲鸿先生站起来，握着我的手说：'李瑗同学，我们就算认识了，以后要有时间，欢迎你到中央大学艺术系做客。汪教务长，恭喜你为我们画界培养了一名后起之秀！'"

1932年至1934年，是徐悲鸿先生最繁忙的年月。在这段时间里，他应法国国立外国美术馆的邀请，筹备在法国等欧洲国家举办中国近代绘画展览，两年多来主要忙于筹集展品和在欧洲巡回展出。

李青萍说："我记得很清楚，1933年1月22日，徐悲鸿先生启程前往巴黎，那天我躲在送行的人群中，目送着他和蒋碧微女士登上法国博多士号轮船。"

母爱　布面油彩　88.5cm×120cm　1990年代初期
云图　纸面泼彩　108cm×78cm　1990年代
天地之间　双面夹板油彩之反面，正面为本书封面《日月同辉》　87.5cm×162.5cm　1990年代（左页图）

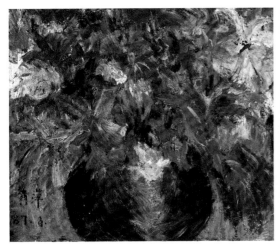

徐悲鸿每一次来上海，几乎都要和汪亚尘先生相会，汪亚尘总是要把李青萍叫到隐云楼，让李青萍聆听徐悲鸿先生的教诲。

暑假很快过去了。短短一个多月，李青萍的学业大有长进，在上海美术圈里已小有名气。范显儒不经常来学校，李青萍与他有约，每月只见一次。范显儒理解李青萍的心情。

"范显儒果然有办法，他帮我卖掉了一批画作，居然获得数十枚银圆。由于要接受两位恩师的特别训练，我那年既不能回家探望父母，也不能和范显儒去外地写生，心里确实有些遗憾。我给父母汇去一些钱，以表心愿。这是我23年来第一次对父母养育之恩的报答。"

范显儒不时替李青萍卖掉一些画，价格也渐高。她现在已经不需要父母和四叔供她念书了。

沙逊大厦的哥特式尖顶覆盖着绿色铜皮瓦楞，高耸在黄浦江边，俯视着浑黄江水，这是当时上海最豪华的饭店，号称"远东第一楼"。

范显儒挽着李青萍走进大堂。五十多年后，李青萍对我讲起她第一次吃西餐喝牛奶，仍然自觉好笑："侍者端上牛奶，我还以为是什么西药，根本就不敢动口。你不知道吧，那时候的西药大多数是流质的，一股怪怪的气味，很难喝的。我在心里想，又没有生病，给我喝什么药啊？等到侍者把牛排送上来，我又想，他们怎么不切好了再端来，偏偏要我们自己用刀切呀？"

侍者给他们送来咖啡，范显儒知道李青萍喜欢原味，喝咖啡不喜

欢加糖、加奶，便给自己的咖啡加了糖，用银匙缓缓搅着："明天是重阳节，我想陪你去远足登高，你看去哪里最好？"

"上海到处是高楼大厦，我上去就头晕。"李青萍扑闪着大大的丹凤眼，眼神中含着调侃。

范显儒开心地一笑，盯着李青萍："暑假想陪你去写生的愿望没有实现，我要在明天做一次补偿。我们明天去郊游吧。"

第二天一大早，范显儒开车接李青萍去崇明岛赏秋。崇明岛人烟稀少，十分荒凉。只有黄黄白白的野菊花和粉红色的野蔷薇，冲出杂草和芦苇，点缀着金黄的秋色。岛上只有范显儒和李青萍的身影。他们拂去满目的芦花极目远眺，只见江海交汇处水波荡漾，风帆鼓鼓，惊起水鸟纷飞。芦荡深处，秋虫哀鸣，鹧鸪声咽，萧飒悲壮。李青萍支起画架。

是的，徐悲鸿先生说得好，"贴近生活，崇尚自然。"在这依江临海，气势恢弘的岛屿上，李青萍感受到了自然的极至！

缓缓西沉的夕阳，使疲惫不堪的李青萍再次进入创作的亢奋状态。一眼望去，逆光把金色的芦苇照射得黄里透红，摇摆起伏的苇穗花絮纷飞，犹如群蜂狂舞；江海交汇处，江的漩流、海的波涛，被夕阳的余晖涂抹成涌出洪炉的钢水，与天边的彩霞相连；出海的巨轮、进港的渔帆、暮归的海鸟、农舍的炊烟，无一不披上暖暖的色调，撒下长长的阴影，让荒素的崇明岛呈现出盎然生机……李青萍噙着眼泪，不停地在画布上尽情挥洒，直到暮色苍茫才收住画笔。

李青萍不停笔，范显儒便不敢惊动她，只是远远地看着她那奋笔疾画的身影，就像去年在黄浦江边……

瓶花　布面油彩　37.5cm×43cm　1987年7月（左页左图）
海底噩梦之三　布面油彩　48cm×46cm　1987年12月（左页右图）

第四章　梦里南洋

1937 年 7 月 10 日，李青萍登上开往新加坡的海轮。

"我今天异样的高兴，同时也相当的难受，人，总是人，情绪上总有这么一个'生离死别'的作用和感觉，何况我是一个家庭观念重的中华女儿？但是'忠''孝'是很难两全，为了教育的使命、事业的前途，我毅然决然的离开了祖国和双亲，接受南洋教学的聘约……"（《李青萍女士旅行日记》1944 年版第 2 页）。此刻，李青萍站在法国邮轮"杜美总统号"的船舷上，扶栏远眺水天一色的茫茫大海，心潮如汹涌澎湃的浪花起伏难平。

10 年前，李青萍坐着帆船离开故乡荆州来到武汉，少小离家，生死难卜。5 年前，她站在江轮的甲板上从武汉来到上海，扶栏看到的是苍茫的夜色和渺茫的前途。今天，她站在海轮的甲板上，离开祖国远涉重洋，上不沾天，下不着地，她有一种切切实实的漂泊感。

李青萍想起两年前在上海新华艺专的毕业典礼上，汪亚尘教务长在他们的毕业证上写下的题词：

俭约、质朴、忍耐，治艺术者应有的觉悟。

艺术如深渊，自身探讨无穷尽，应有不断的研钻。

振拔社会的颓废，灌输精神生活的粮食，舍艺术莫属。

愿吾毕业同学共勉之。

民国廿四年六月　汪亚尘

伶仃洋梦幻系列之二
布面油彩
尺幅不详
1990 年代末期
（左页图）

李青萍牢牢记住了恩师语重心长地教诲，受聘于上海闸北区安徽

中学任音乐美术教员。

按照范显儒的打算，他希望李青萍在新华艺专毕业后马上和他结婚，然后一同赴欧洲留学，李青萍专攻西方绘画，他则改学工商经济，学成之后再回国共创宏伟事业，这种安排对于他们应该说是美好的。就在范显儒向李青萍正式求婚那天，李青萍却拒绝了。

为什么要拒绝？李青萍说不清楚——半个世纪以后我问老人家，她仍然说不清楚："我只是有一种预感，我和范显儒走不到一条道上，我不能和他结婚。"

毫无疑问，李青萍也爱范显儒。但他们不想戳穿那一层薄薄的窗纸，都想保留那份圣洁感情。他们从未向对方表白过什么，也从未向对方要求过什么。他们心照不宣默默追求的只是一种精神的安抚、一种中国式的罗曼蒂克。与其图得一时快意，不如保持友爱，也保持距离。

我也为老人家未能去欧洲留学深感遗憾，李青萍说："去欧洲求学本来是我的愿望，巴黎的罗浮宫、圣母院，意大利的威尼斯、罗马的教堂、艺术之都佛罗伦萨，哪个艺术家不是心驰神往？可是我不想马上启程，我要在上海熟悉一下社会环境，挣下一点留学旅费。还有一点我不能对范显儒讲明，我固然需要亲人、爱情、家庭……但是我更向往自由。那时的我已经把自由与生命融为一体，保存生命的全部意义就是为了获得自由。"

李青萍想，与范显儒结婚，她会幸福，却极有可能失去自由。这是李青萍绝不能忍受的。

李青萍毕生都在向往自由，寻找自由，渴望自由，追求自由，但又总是在获得自由的时候失

相逢在南洋　马粪纸油彩　28cm×8.5cm　1974年

去自由。如此颠三倒四，往覆一生！

多少次，李青萍若有所思，对我喃喃自语："很多人都说我在梦里过了一生一世，他们哪里知道，梦里的天地有多大，梦里的行动好自由！"

当范显儒又一次向李青萍求婚的时候，李青萍明白地告诉他："你是我最要好的朋友和最尊敬的兄长，但我并非你的理想情人。我没有能力也没有闲暇去做好称职的妻子，我真正的情人是艺术。友情于我们必将是永恒的，而结合只能是悲剧告终。"

范显儒是个明白人，他理解艺术家的心态，也深知李青萍的个性。但是他太爱李青萍了，无论与艺术家终身相处多么艰难，哪怕是受尽折磨，他还是要同她共度终生！

范显儒没有放弃对李青萍的追求，他的热烈使李青萍很犹豫。正在此时，英国总督通过中国驻马来西亚领事馆在中国招聘美术音乐教师，应聘条件简单而苛刻：大学文化；美术或音乐专业；30岁以下的未婚女性。经教育部批准，李青萍受聘为马来西亚吉隆坡坤成女子中学的音乐美术教师。

范显儒无望了。

回想与范显儒三年交往后友好地分手，李青萍总觉丢失了什么重要的东西。她丢失的是今生今世再也难以找回的真爱。

"如果想要嫁人的话，我此生也许再也遇不到范显儒这样理想的男人了。"李青萍隐隐心痛。

海浪砰然拍打着船舷，浓烈腥味的海风吹在身上凉丝丝的。远涉重洋的乘客们早就踱回舱房。望着蓝蓝的海天，李青萍想起了她的西画研究班生活。今年春节前，汪亚尘告诉她，新华艺术专科学校要开办"西画研究班"，希望她参加。李青萍辞去上海闸北区安徽中学的工作，返回母校研习西画。

在西画研究班的半年里，李青萍创作了不少现代派画作，最后以一幅风景画作为她的结业作品。这幅风景画的主色调，就是一片深沉的蓝。蓝色画面上方，有不规则的、横向流动着的白色线条，似乎是蓝天上的白云；画幅下方，是一线蜿蜒起伏的赭黄，那是负重的土地；

在赭黄的土地上，生长着长短不一、直指蓝天的暗绿色枝条，那是无援的小草；无叶小草的枝条顶端，是一些随意涂抹的大小不一、形态各异的红色圆圈，那是挣扎的小花。作品设色简单，构图抽象，以原色为主，几乎没有中间色调，画面显得厚重、沉闷、苦涩、压抑，又透射着挣扎和反抗、诡谲与彷徨。那无叶的小草似乎要撑破画面绝尘而去，特别是那蓝天上的白色线条透出的一抹亮光，以及看似随意点缀、实则精心安排的红花，使整个画面显现出一种不安地跳荡。蓝与红的色块铺陈，纯白与暗蓝的线条交叉，形成强烈的冲突和对比。

李青萍把这幅风景画送给范显儒，作为他们相知相爱的永恒纪念。

乘海轮经香港，转道越南直至新加坡，又转乘火车到吉隆坡。经过 11 天的水陆奔波，李青萍终于在 1937 年 7 月 22 日拿起了坤成女子中学的教鞭。

李青萍很喜欢南洋的热带风光，在我们相交的二十多年里她曾多次对我说："你陪我去一次南洋吧，那里一年到头都是阳光灿烂，看什么都是五彩缤纷。你带上照相机，我带上画夹，那里的所有一切都是可以入画的呢！"

当时的马来西亚为英属殖民地，首都是新加坡，官方语言为英语。由于马来西亚的居民多为马来人、中国血统的马来西亚籍人和华侨，马来语和华语仍然是马来西亚的通用语言。李青萍受聘的坤成女子中学是一所著名的华侨子弟学校，所以李青萍的教学用语是华语。但她仍然开始学习英语，半年不到就能够用英语会话了。

坤成女子中学和尊孔中学是马来西亚的华人模范学府，原来是同一所学校，后来实行男女分校，遂以一墙隔断，男校称"尊孔"，女校称"坤成"。这两所华侨学校集中了一大批青年学者，他们当中除沙渊如校长外，还有梁龙光、梁灵光兄弟等人。梁龙光在建国后当选过全国政协委员，全国侨联委员。梁灵光在 1980 年代担任过广东省省长。

李青萍也常常对我讲起在坤成女子中学的生活。但她在 1941 年 9 月 26 日的日记中的记载更为简洁：

我每晨五点钟就醒来，已成了习惯，但是要候到五点三刻，鸣

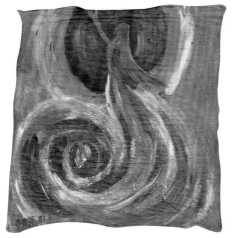

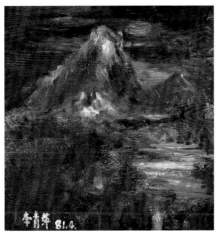

海底梦幻　布面油彩　56cm×53cm　1981年4月
富士山　夹板油彩　42cm×41cm　1981年4月

了起身钟，才得下床，为了隔壁左右都有同事及学生的寝室，恐怕惊醒他们的甜梦，因为所过的是纪律化的团体生活，不得不牺牲个人的自由而迁就大家。

今天我却例外了，在未鸣起身钟之前，便轻轻的溜下了床，反正还因天黑不能做事，于是就呆呆的在窗口下等待天亮。从窗口望出去，是远山山麓的火车站疏疏的电灯，我被它吸住了，仿佛那就是香港的九龙、沪滨的黄浦滩、武昌的黄鹤楼、沙市的洋码头……触景生情，联想到离别了四年的祖国和双亲，而引起我无限的乡思。然而为了事业的前途，"忠""孝"是难得两全，也只能是空自遥忆罢了。

早起照例把桌上的零乱东西，笔、墨、书籍、颜色等整理整理，然后开始看半点钟的书。7点一刻去洗脸，我们的洗脸房，是在学校浴室里一间小间，十几位住校先生共用，也并不觉得怎样挤，因为我把洗脸的时间支配了不和她们冲突。可是有一点是大家感到不方便的，常常闹"水荒"，原因是山上的水，要受到山下的限制：尤其是星期天，山下人家擦地板、洗家具，更加没有水上山来了，甚至漱口水都没有。不过无论如何总有些补救的办法，使你的不快得转为满意。

我的艺术课，大半都是排在第三节，正是热的时候，而且还要晒一点太阳，因为音乐教室是在距离文科课室四分之一英里的山下——那是一间很大的音乐室，距离远的原因是免得歌声分散听文课讲的情绪。

下午3点钟，下了办公室，就是自由支

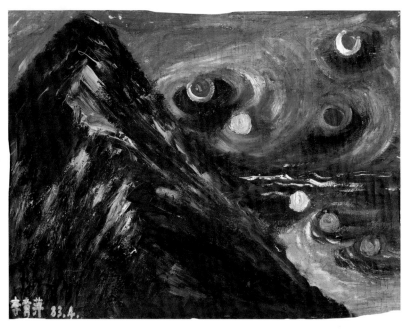

配的时间了。休息一会，翻翻报纸，冲过凉，或写生，或读书，5
点半晚饭后，有时间在校园散步，6点半去音乐室弹钢琴，弹到9
点钟，拖着两条很疲倦的腿，走上山坡来。寄宿生已经下了自修课，
学生满校像燕子在飞。楼上、课室、礼堂、厨房……我从学生群
中挤进了自己的房间，呼了一口气，10点钟打了熄灯钟，全校静
寂无声，我拿出了生活手册，把一天比较重要的事记下来，其余的
时间，即写写信或写点文章，有些是被要去发表，有些是保存着，
留待以后有机会时作一个生活的总集。11点，才停止我整日紧张
的工作，堆了满桌的东西，等到明早才去理，一日如此，一月如此，
一年如此，四年来，大概都是如此。

　　以上不过是我机械式的生活，而实际这四年对于南洋社会的
种种认识和个人经验的精神生活所得到的收获，却又有另外的一
种写法。（《李青萍女士旅行日记》1944年版，第41—42页）

　　此时的故国，抗战烽火正燎原，除了教学，李青萍还积极参与海外
华侨的救亡活动，创作宣传抗日的海报、率领学生举行筹款义演、组
织华侨社团为祖国抗战募捐……

　　1984年9月4日，当年的坤成女子中学学生林小玲女士，在打探

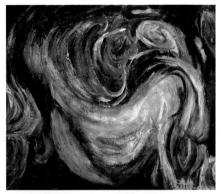

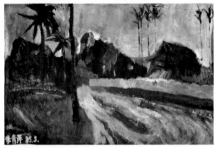

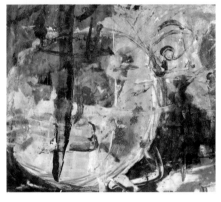

母爱之二 布面油彩 42cm×46cm 1984年5月
梦里南洋系列之二 布面油彩 54.5cm×83.5cm
1985年5月
南洋日出 纸面油彩 30cm×32cm 1980年代
中期
那山·那海 布面油彩 51cm×66.5cm 1983
年4月（左页图）

到她的老师李青萍的下落后，激动地从福州致信李青萍，也说出了李青萍在坤成女子中学工作的情况。

敬爱的李老师：

您一定不会想到，四十多年前您在马来西亚吉隆坡坤成女中教过的学生林秋华（现名林小玲）会写信给您吧！？那时您是我们的美术老师，我当时很爱画画，有时还跟您到吉隆坡公园写生。您当时不但在作画上认真辅导我们，而且在生活上热情关怀我们，我记得您还送我一件美丽的连衣裙。但1941年冬太平洋战争爆发后，我们离开了母校也离开了亲爱的老师们。日本占领和战后一直未知您的下落，惦念得很！最近我在我省《侨乡报》上看到了您的近况和地址，我高兴极了，立即给您写此信。据报上介绍您现已73岁高龄，但仍然焕发青春努力作画，尽力为祖国和人民作贡献，实在值得我们敬佩和学习！！！

信的落款处，林小玲女士签的是她在坤成女子中学的名字：林秋华。

李青萍和所有侨居马来半岛的中国人一样，少有客居海外的孤独感觉。她在国内有一年多的教学经验，讲课生动活泼，又有深厚的美术功力，而且能歌善舞，再加上她个性活泼开朗，处事热情大方，在那片荒漠的土地上，她如虎添翼，如鱼得水，很快成为这所模范学府受人欢迎的优秀教师。我们可以从坤成女子中学校长沙渊如女士在1982年10月18日给李青萍的来信中，对当

时的情况做一大致的了解。

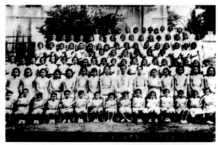

李瑷先生：

我退休后移居加拿大温哥华，所以常常不在马来西亚。我在马来西亚的地址是……在加拿大的地址是……

附上相片四张留作永久纪念，也可以证明从前你是吉隆坡坤成女子中学的教师，一向安分守己，勤谨教学。马来西亚独立二十多年了，你在这里时是英国管理的。在英殖民地时代，华侨学校所有教师均由教育部规定，认真教学，不谈政治。这样，老师专心教学，学生认真学习，学校纯属学术机构，此所以我校成为马来西亚模范学府。现在中小学共有五千多名学生，你若回来，大家一定热烈欢迎你。光阴似箭，分离已四十余年了，许多朋友都已作古，林超民、陈济谋、陈玉华等早已逝世，胡锦如去加拿大，陈德馨在星洲，其他老友都退休了……

……

<p align="center">沙渊如　谨负</p>

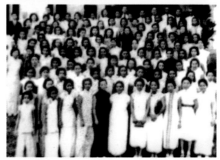

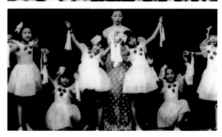

　　1938年春季，因为不适应热带气候，李青萍罹患热病，几天几夜昏迷不醒，住进了红毛医院。李青萍在1938年2月15日的日记中详细记载了这次生病的情景："……半夜三更，陪我住院的女校役，从同善医院跑回坤成，告诉学校说不好了！就要断气了，口里只吐黄水，同事她们听到都哭起来……一面哭，同时又计划我的后事……她们问医生是否有救，医生说很难很难，十成只有半成的希望，你们还是替她预备以后的问题，

1937年吉隆坡坤成女子中学师生留影。二排右三为李青萍（黄德泽翻拍）
吉隆坡坤成女子中学师生1939年合影（前排右三为李青萍）（黄德泽翻拍）
在吉隆坡举办抗日筹赈义演时的李青萍。1938年（黄德泽1984年翻拍）

沙先生听了这无希望的话，即刻去和坤成的总理陈占梅氏商讨，大约是买棺材的事，陈总理说究竟断气没有，她们说只差一口气了，陈总理主张送政府医院去……"（《李青萍女士旅行日记》1944 年版，第 8 页）

李青萍在 1984 年写给她的学生林秋华的回信中也回忆了这次患病的情景："当时沙校长把我从红毛医院接到坤成女中，你们同学对我的关心热情将我的热病治好，(使我) 未把青年时代的生命牺牲在海外。那时全马华侨同胞都是不断去医院以代表身份看望我，胡文虎先生还派他的司机给我转送来了那些慰问信和《马华日报》的特约记者任职书……"

教务繁忙之下，李青萍仍然不知疲倦地创作。她常常身背画夹在吉隆坡的大街小巷写生，假日就去海边或胶林作画。

一天晚上，李青萍带着一群学生从吉隆坡公园写生回来，和衣躺在床上。

有人轻轻敲门。李青萍拉开房门，是学校工友沙都那萨端着一个食物托盘站在门口。

"李瑗先生，沙校长看见您带领学生回来了又没有去食堂，就派我给您送晚饭来了。"沙都那萨操着一口生硬的华语说。

"谢谢沙校长。谢谢沙都那萨。"李青萍接过托盘，转身放在画桌上。回头却见沙都那萨正在聚精会神地看她的画作。

"这都是我的一些拙作，还要请沙都那萨先生指教。"李青萍说道。

沙都那萨沉默不语。观看良久，才磕磕巴巴地用华语评价起李青萍的作品来。

李青萍知道遇到了一位行家。他们谈得极其热烈。兴之所致，沙都那萨同意为李青萍当场献画一幅。

"沙都那萨作画的方式就把我惊得目瞪口呆。他将一张水彩画纸铺在地上，拿起颜料就在画桌上的碟碟碗碗里乱挤乱倒，又用一支废弃的秃笔搅和一番，再略略看一下地上的画纸，'呼'地一下泼将过去。如此反复再三，地上的画纸已然色彩斑斓。

"沙都那萨不言不语，停住手，站在一边仔细看着，过了一会儿，他又拿起那只秃笔在画纸上极其随意地拨弄一番，这才长叹了一口气，

瓶花
夹板油彩
37.5cm×37cm
1980 年代中期

放下秃笔。"

　　李青萍紧盯着沙都那萨墨迹未干的作品，只觉得眼前一亮，脸色
由白变红，双手颤抖。

　　经沙都那萨那支秃笔随意勾勒出来的点点线线，被他"搅和"过
的那幅作品，看不出画家着笔的痕迹，只依稀显现出意象。画面色彩
层叠，交错呼应，展现出无穷变幻、无尽层次。

　　"李瑗先生，请您指教。"

　　"沙都那萨先生，这是什么画法？请教诲。"

　　"李瑗先生，我画的是泼彩画法，就像你们中国的写意画法。只要
您对这种画法有兴趣，我一定尽力相告。"

　　李青萍茅塞顿开。她把沙都那萨的作品悬挂在卧室，每天仔细阅
读，细细品味，渐渐就有了前所未有的领悟。她看出沙都那萨所表现
的是一些美玉的天然纹理和色彩。她曾说："黄局长，您知道印度有美
玉吗？其实马来西亚也出产举世无双的'马来玉'呢！大自然奉献给

人类的所有资源，都是可以变成精湛无比的艺术珍品的，沙都那萨的作品丰厚绚丽，那流动奔涌的色彩、交叉缠绕的线条，看似随意泼洒、实则巧妙构思的意境，其实就是马来玉的纹理哦！"

细品之下，李青萍悟出了泼彩的真谛。经过努力，中国传统国画的洇墨与写意，西方现代派美术的变形与夸张，泼彩的自由与洒脱，渐渐在李青萍身上融为一体。于是，一个新的画种——确切地说是一个新的画派——泼彩画派诞生了。李青萍将这种画法自命名为"印度泼彩图"。

老人家无不得意地告诉我："我还发现了泼彩图的两个奥秘：一是每一种颜色只在画面中泼洒一次，每一种色彩就是一个层次；二是如果把一幅泼彩图分割成若干小块，每一块都能够独立成画，都是一幅艳丽的作品。"

真的是这样啊！在我所见到的李青萍先生的泼彩画作里，几乎没有见到过她用同一色彩在同一幅作品里使用两次的。拿美术行话来说，就是每一种色彩她只画一"笔"。

我曾经多次看过年过七旬的李青萍先生创作泼彩图，1986 年 8 月在江陵县福利院的会议室，我还给她拍过创作泼彩图的录像，可惜时代久远，录像带已经磁化而无法再现，我只能用文字来描述了：

江陵县福利院的会议室约有八十平方米，那天她拿着二十多张对开的书写纸，我们帮她提着大大小小的盆、罐、桶、碗和各色广告颜料，只见她先将书写纸在地面铺开，再将各色颜料调匀，调色的时候不言不语，闪亮的双目在颜色和画纸间扫来扫去，若有所思。突然，她拿起一种颜色用力泼向画纸，如此往复再三……虽然垂垂老矣，但从她佝偻的背影和挥动的手势里，依稀可见当年雄浑、自由之风采。

李青萍已经二十七岁了，成熟得像一串紫葡萄，像一块绿光闪耀的马来玉。

此时，国内抗日风起云涌，华侨积极组织募捐。1938 年 10 月 10 日，南洋 800 万华侨的 45 个侨团，在马来西亚首都新加坡召开"南洋各属华侨筹赈祖国难民会代表大会"，发表宣言并成立"南洋华侨筹赈祖国难民总会"，声势壮观。陈嘉庚先生在《南侨回忆录》中说："南洋各

海底噩梦之一
布面油彩
70.5cm×76.5cm
1984 年 1 月

帆影
布面油彩
43.5cm×42.5
1986 年 2 月
（右页图）

属华侨代表到者一百八十余人……新加坡华侨无相当大会堂，乃假距市五英里'南洋华侨中学校'礼堂为会所。布置颇堂皇，并拍有声电影。祖国重庆及各省主席，或战区司令长官，多来电祝贺。开会时举余为临时主席。各处代表演说后，越日正式开议。对第一条名称决议日'南洋华侨筹赈祖国难民总会'。次办事处地址在新加坡。三举余为正主席。莊西言、李清泉为副主席。四各埠会承认常月义捐国币 400 余万元，（规定坡币 30 元申国币 100 元）……"

李青萍在"南洋华侨筹赈祖国难民总会"的旗下，募集抗日资金。

李青萍募捐鼓动工作成绩十分显著，深得陈嘉庚先生以及众侨领的赏识，在马来半岛的侨界口碑很好。

1939 年夏，陈仁炳先生率领的武汉合唱团一行三十余人抵达柔佛辖下的各埠，仍然以门票收入为募捐资金，收入十分有限。合唱团到达吉隆坡后，李青萍是主要接待人员，为此深感不安。她在华侨中奔走游说，提议当场在演唱会上捐赠现金，力尽绵力，多少不拘。

李青萍的建议得到南洋华侨筹赈祖国难民总会吉隆坡分会的赞

赏，分会的侨领们按照李青萍的建议分头工作，动员华侨准备现金或银票，在出席演唱会的时候当场捐赠。

武汉合唱团的首场演唱会在吉隆坡中华大会堂举行。演出开始前，李青萍登台演说。"尊敬的女士们，先生们！旅居南洋的同胞们！我们祖国的大好河山正在遭受日寇铁蹄的蹂躏践踏，我们的四万万同胞正在浴血抗战，正如'南洋各属华侨筹赈祖国难民总会'《宣言》所言，'我之国土，虽涂满黄帝子孙之血，也涂满三岛丑夷之血，惟我有无限之资源足以支持，我有无穷之人力足为后盾，忍万屈以求一伸，拼千输以求一赢，艰苦奋斗，义无返顾，否极之后，终有泰来……最后胜利之属我，绝对可期！'武汉合唱团来自我们的祖国，来自我的家乡，他们辗转万里，历尽艰险，仅靠门票募集资金，所收甚微。国难当头，匹夫有责，为了表达我对祖国的心意，仅把自己的一点积蓄和当月薪水共计455元叻币悉数捐出，为祖国的抗战聊尽绵力。我想，各位同胞既临会场，已对祖国尽了心意，若能再次解囊，我代表我的乡亲武汉合唱团全体同仁感谢大家！"

全场响起热烈掌声。一位富侨上台，带头认捐5000元坡币。随即引来众多华侨当场竞献现款，夏之秋、陈仁炳感动得热泪盈眶，代表抗战前线的勇士，向侨胞鞠躬致谢。

接下来，有的以各埠各乡侨领牵头，按胶树面积每亩抽取叻币若干，再分期交割给武汉合唱团汇往祖国。

李青萍的不懈努力和工作成效，令夏之秋和陈仁炳先生十分感动。武汉合唱团的全体团员恳请她与他们同行，走完整个马来半岛。李青萍不假思索地答应了。

但沙渊如校长拒绝了李青萍的辞呈。首先，李瑗先生是坤成女子中学的优秀教师，学生离不开她；其次，她的聘约是通过中英两国的外交途径签定的，在聘约期内沙渊如校长无权接受李青萍的辞呈。

武汉合唱团离开吉隆坡的那天，李青萍与朋友握手告别。虽然她没有能够与他们同行，但由她和接待人员倡导的当场义捐活动，使合唱团在其他各埠演唱募捐的数额与日俱增。陈嘉庚先生的回忆录称，武汉合唱团在马来西亚一年多的时间里共筹得坡币两百余万元，约合国币五千多万元。

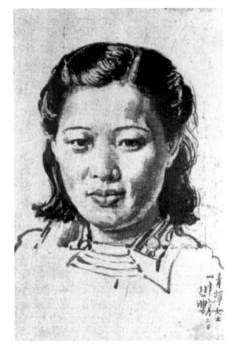

1939年1月4日，徐悲鸿先生应新加坡和印度的邀请，乘荷兰Van Heufze邮轮直驶星洲，举办抗日筹赈义展。

徐悲鸿在新加坡的抗日筹赈义展极其成功。据史料记载，画展开幕那天，观众十分拥挤，驻马来西亚首府新加坡的英国总督也亲临祝贺，所展出的作品除"非卖品"外全部销售一空。

新加坡的画展闭幕后，徐悲鸿又应印度诗哲

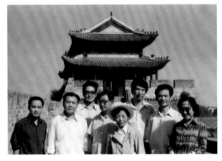

徐悲鸿先生作李青萍肖像
1986年9月李青萍和曹振峰等在荆州古城楼

泰戈尔的邀请，从新加坡启程前往印度国际大学讲学。在此期间，他还先后在圣蒂尼克坦和加尔各答两地举办画展，在大吉岭创作了他构思已久的《愚公移山》，历时几近一年。

1940年秋，李青萍接到南侨总会吉隆坡分会通知，徐悲鸿将于年底重返马来西亚，分别在吉隆坡、槟榔屿、怡保三地举办抗日筹赈义展。南侨总会决定由李青萍负责接待徐悲鸿。

徐悲鸿抵达吉隆坡那天，一眼认出了欢迎人群中的李青萍，满脸倦容现出惊喜，他快步走到李青萍的面前大声喊"李瑗，你也来了！"师生紧紧握手。

在马来西亚的三个城市义展义卖，需要大量作品，徐悲鸿稍事休息，即开始工作。他要李青萍给他安排一个画室，还需要一名助手。

过了三天，仍然未见助手，徐悲鸿沉不住气了。

李青萍红着脸解释原因。徐悲鸿画笔一扔，语气透着严厉："还要到哪里去找？你就是最合适的人选。如果你不愿意，我就不要助手了！"

转眼到了除夕，李青萍陪同徐悲鸿在一位侨领家吃过年饭，在回画室的路上，徐悲鸿说："李瑗小姐，和你在一起我感到很愉快，你很能体谅我的心情，细致入微地关照我的身体和生活，这些我都体会到了，我要谢谢你。"

回到徐先生的画室，已是夕阳西下，李青萍安顿徐悲鸿洗过脸，在藤皮圈椅里坐下，又随手拉过一把欧式靠背椅，侧身坐在椅子上。这时，一抹夕阳投射在李青萍黑亮的头发和瘦削的左肩，光线把她的形象塑造得层次分明。徐悲鸿凝目注视着，片刻，展开宣纸，拿起画笔，说道："李瑗，我想为你画幅肖像，好吗？"

徐悲鸿正要着墨，忽然又返身拿过一张速写纸，用炭棒急速地勾勒起来。

李青萍说："当时我有些沉不住气，以为徐悲鸿是要画油画，我知道徐先生的油画从不送人，这意味着我将得不到这幅肖像。尽管如此，我还是十分高兴。"

在这里，我引用张希丹女士提供的一幅徐悲鸿先生给李青萍女士的肖像速写，以廓清在坊间流传的另一幅麻布油画。

印象
布面油彩
48cm×38cm
1988 年 4 月

恶浪
布面油彩
58cm×45cm
1980 年代末期
（右页图）

　　徐悲鸿先生为李青萍画的是一幅素描特写，具体幅面不得而知。在素描的右下角分三行题写着"青萍女士　卅年二月二日　悲鸿"。这就是刊印在 1941 年 6 月出版的《青苹画集》扉页上的肖像。

　　据 1940 年代李青萍在大陆各地举办个人画展时有关报纸记载，徐悲鸿先生还为李青萍绘过油画肖像并随同她的个展同时展出，但这幅油画连同李青萍当年的作品一样，竟然消失得渺无踪影。

　　1986 年 10 月底，廖静文先生曾带领我们和香港博物馆的一位女士共同参观徐悲鸿纪念馆。廖先生亲口告诉我，在坊间流传为徐悲鸿先生为李青萍所绘的 520mm×820mm 中景油画肖像，画的是一位华侨

的夫人。后来在一本文献里，我还看到了徐悲鸿先生为这位华侨夫人绘制肖像的全景照片，华侨陆运涛夫人面向徐悲鸿先生端坐，夫人背后的大镜子里反映的是手拿油画笔的徐悲鸿先生。

1941 年 2 月 8 日，徐悲鸿画展在吉隆坡中华总商会大会堂举行，筹赈义展异常成功。

李青萍在当地华文报纸《堡垒》副刊一百三十期发表一篇评论《观画展归来》，认为"徐画师筹赈画展可说是年来一个空前伟大的画展，在社会意识和责任上都表现了他那严肃紧张和深刻的价值。我们除了

欣赏他那超群伟大的真善美的艺术外，还可以从他作品的内容里知道他对人们的一种启示，他每一幅作品都含有对社会时代背景和人生的意识，他能把每桩物体的个性尽量表现得实实在在……我们的青年画师更应学效像徐画师这种伟大的人格……"

筹赈义展开幕后，徐悲鸿先生的所有活动仍由李青萍统筹安排。李青萍根据徐先生的精力和爱好，把日程安排得有劳有逸且礼仪周全。或陪同徐先生拜访当地社会名流，或安排客人对徐先生的探访，还不失时机地组织一些演讲活动，邀请徐悲鸿先生去作讲演。

据北京联合大学孙逸忠教授的《徐悲鸿与画坛女杰李青萍》一文记载：徐悲鸿先生在吉隆坡的演讲活动，"……我目前看到三所学校的记录稿。1941年2月13日，徐悲鸿在中华女子中学发表《艺术的意义与作画的方法》，说自己'提倡写实，以现实为出发点，而求达到艺术的目的。'2月15日上午11点，在中华中学演讲50分钟，题目是《生于忧患，死于安乐》。……2月21日，徐悲鸿在李青萍的陪同下到李青萍所任教的坤成女子中学演讲，这是徐悲鸿在吉隆坡时间最长、内容最丰富、影响最大的一次讲演。题目是《画家的派别》。由李青萍的两位学生关金意、连叶苏记录整理后，李青萍交徐悲鸿过目送交当地报纸发表，还交班机送往新加坡的郁达夫，由郁达夫发表在他主持的《星洲日报》文艺副刊上。"

1986年10月，我曾和孙逸忠先生有过几次长谈，询问他那些资料的来源。孙教授告诉我，他是在曾任中国人民银行行长的曹菊如先生家见到的。

一个星期天，徐悲鸿先生要求李青萍代他谢绝所有活动，陪他去郊外走走。

师生二人在胶林的小道上缓缓散步，随便地交谈。徐先生第一次对李青萍谈到自己的家庭。

还在上海的时候，李青萍也曾风闻徐先生和师母蒋碧薇的家庭纠葛。她见过蒋碧薇女士，也认识孙多慈，她不知道此时的徐先生仍然处在家庭不睦的阴影里。她不便发表意见，只一味倾听先生的述说。

"李瑗，为什么你仍然独身？"

"我还没有认真地考虑过这个问题。我怕……处理不好艺术和家

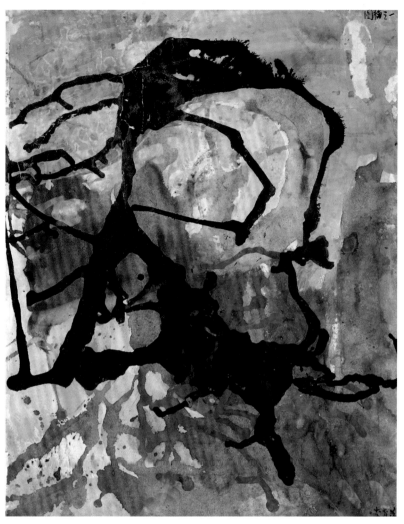

图脑
纸面泼彩
50cm×35cm
1986 年

庭的矛盾。"李青萍索性把自己和范显儒的故事向徐先生道来。

"为什么不和他去欧洲？"徐先生惊讶。

"因为我怕婚姻会限制我的自由。艺术需要自由，我也渴望自由……另外，我也怕重蹈先生您的复辙。"

那一天，徐先生的兴致很好，李青萍却郁郁寡欢，她为老师的家庭不睦而忧伤，也为自己的孤独处境而闷闷不乐。徐悲鸿和李青萍都不喜欢马来亚人的咖喱牛肉手抓饭，做向导的胶农把他们带到自己家里，为师生二人做了一顿地道的中国餐。

回到吉隆坡市内，徐先生提出要看看李青萍的画。来到李青萍的画室，徐悲鸿被满室画作吸引住了。

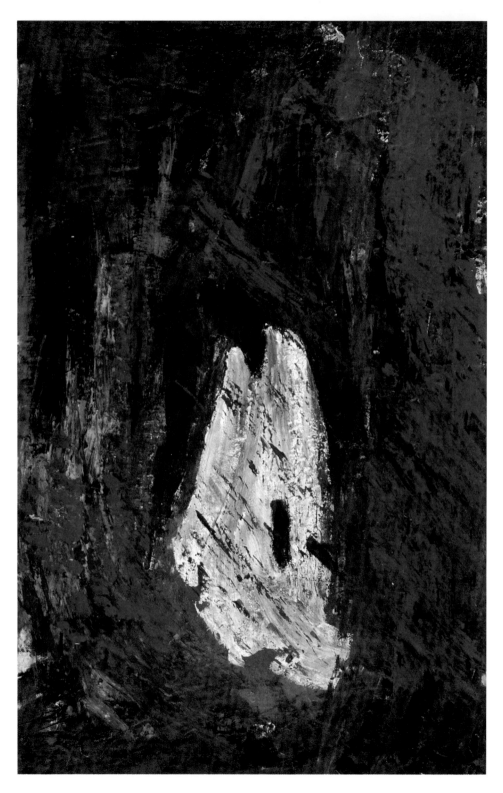

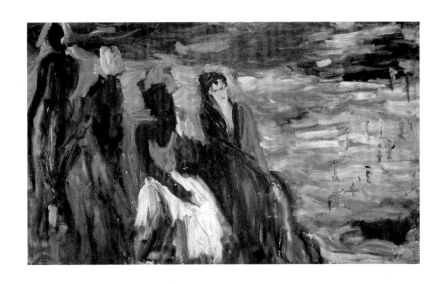

　　画家的画室大多凌乱不堪，李青萍虽是女性，她的寝室兼画室亦如此。地上摊着泼彩画，墙上挂满了画作。我也曾取笑过李青萍满屋的凌乱，说她的家里像个裁缝铺。她对此总是笑而不答。

　　"李瑗，几年不见你的作品，你大有进益呀！还有吗？都拿出来我看看。"

　　李青萍搬出了她在吉隆坡近四年所画的三百多幅作品，大多是风景写生。徐先生很是赞赏，指出她的画作已走向成熟。

　　"你应该选一部分作品集结出版，"徐悲鸿一面说，一面把他看中的画作挑出来，以作为出版画册的作品，令李青萍妥为保管。

　　第二天中午，李青萍去徐先生的寓所，徐悲鸿交给她几页印花宣纸信笺。第一张是他题写的《青萍画集》四个大字。

　　"这是您给我的题词？怎么是《青萍画集》呀？"李青萍大惑不解。

　　徐悲鸿先生微微一笑："'风起于青萍之末，'你看，我们不是都像飘泊的青萍么？"

　　"徐先生，青萍二字确实道出了我现在的处境，可是我小的时候，父母和亲友都叫我'红苹果，青苹果'，父亲曾经就此赐名给我'青苹'，说是取之古语'青苹结庐'。我不知道这句古语的出处，只听说青苹分别是两口宝剑，悬挂在薛家和卞家。我们来一个折中，您就改成《青苹画集》如何？"

　　徐悲鸿望着李青萍："你再看后面的文稿吧！"

往事
布面油彩
78.5cm×136cm
1990 年代

抽象系列之一
布面油彩
尺幅不详
1986 年 10 月
（左页图）

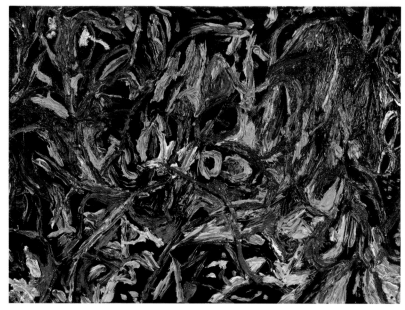

抽象系列之二
夹板油彩
26.5cm×30cm
1980 年代末期

咆哮的大海
布面油彩
43cm×56cm
1980 年代末期
（右页图）

李青萍阅读后面的几页花笺，原来是徐先生为她的画集所作的序言。

《青苹画集》序

　　青苹女士，既来南洋四载，辑其课余所写之风景静物凡若干图，将付印刷纪念。兹行不佞幸得见其原作，赏览赞美，并曾参与选辑之役。为弁一言曰：昔之鄙夫，皆以艺为小道。迨及近世，铁道即兴，行于一切纵横小道之上，成为最大之道，于是乡曲之桥项黄酸，习惯行小道者，亦襦被登车，附之以驰焉。小道固不可废，而大道如行地江河，经天日月，然铁道之父亲，当称昔之鄙夫所视为小道者也。

　　市上两毫一斤之苹果，时有酸甜之差，医生谓其中葆有某种肥塔命（今译作"维他命"）者在犹太盘古手中，目击巨蟒，闻尚有甚大深奥意义。但芸芸众生之我，食苹而甘，于愿已足，不遑深究。吾之所惆怅者，乃见他人食之而甘之味，而我不可得也。为道之目的在通，苟因以无阻滞，则道之大小，正吾所不必计也。他人之视闻及感想如何，各人有独到之见，殆尽繁多，非不佞所及知。惟在刊行之前，先发诮言，乃不佞对作者阅者，深致其歉衷与惶恐者也。

　　　　　　　　　　　　卅十年五月　悲鸿序

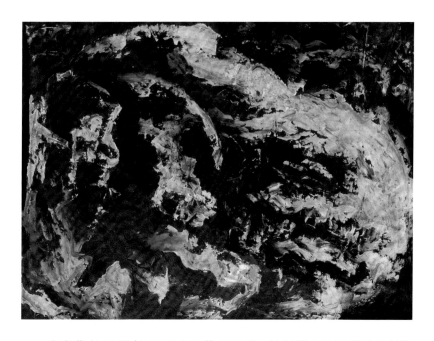

　　李青萍在 1988 年 10 月 2 日的日记里，比较详细地记载了当年的情况："徐悲鸿和中华大会堂创办者李孝世、李文安讨论用李瑗画集在南洋筹款为抗战经费，徐悲鸿说不能用。1937 年 7 月 10 日中国以武汉江浙两千多人离开上海，这两千多人都是文武战线的成员、半成员，80%是反封建的知识界人事（士），以冯玉祥、李德金、龚叔昊、刘海粟、杨曼声、司徒乔、陈天哨、马骏、陈仁炳、徐君联、徐兼、沈仪斌、冯进聪、王淑智、高兼英、李宜民、陈济谋，最后决定用青萍，用我的小名青苹。因为英国政府聘书上是我的号名、别名"。

　　1941 年 5 月 26 日，在马来西亚首都新加坡出版的《南洋商报》，刊发了一则"女画家李瑗女士，辑刊《青苹画集》"的消息，该报的主编胡愈之先生撰文介绍说："我国名女画家李瑗女士蜚声艺坛已久，所作画品，极为中外人士所赞赏。女士现任职于吉隆坡坤成女子中学校，闻拟于最短期间辑其南来四载期中于课余所写之风景静物，辑刊《青苹画集》，以资纪念。该刊由画师徐悲鸿作序。"

　　画集原定出版四集，令人遗憾的是第一集出版不久，太平洋战争即告爆发，马来半岛陷入战乱，其他三集的出版已不可能。

　　我曾经笑问李老先生，您过去的名字到底是"李瑗"还是"李媛"，李青萍笑笑说："我在 1927 年就改名李瑗，1935 年新华艺术专科学校的

毕业文凭上仍然是李瑗。可是编辑毕业纪念刊的同学误写成了李媛，后来就干脆不用李瑗也不用李媛，而叫李青萍，这还是徐悲鸿的建议呢。"

中国美术馆的张希丹女士是中央美术学院近代美术史研究生，她的硕士论文就是对李青萍的研究。在上海一位收藏家那里，她有幸看到了那本《青苹画集》。但那位藏家只同意她发表徐悲鸿给李青萍的肖像素描。

我和朋友曾带去十余幅李青萍 1980 年代初期的油画作品请希丹观赏。希丹说，这些作品的艺术风格和那本画集里的作品一致，也是以具象为主，但老先生当年的笔触比较细腻，没有现在这些作品的笔触那么粗犷大气。

我请希丹详细描述《青苹画集》：16 开版本，黑白印刷，封面是徐悲鸿题写的"青苹画集"，扉页是徐悲鸿给李青萍的素描肖像，接着是徐悲鸿的题词："艺术第一"，还有陈济谋的题词、李青萍的自序。《青苹画集》很薄，大约有 20～30 幅作品……

希丹说："我还看到过李青萍先生在天津举办义展的报道和当局发给她的捐赠证书，也看到过吴国桢等名流买她作品的报道。李青萍在 1940 年代就是非常著名的画家。李青萍的许多作品表现了女人细腻的思维，不少作品带有性的色彩。"

1941 年 6 月 3 日，《星洲日报·〈星晨副刊〉》周二早版刊载了李青萍的《青苹画集自序》，可以看出那套画集是李青萍先生为了提高人们审美情趣而用于教学的著作。

《青苹画集自序》

李瑗

艺术是时代意识的表现，是宇宙间人类进化的标识，它能促进社会文明进步，它是人类精神的粮食，它能滋润人们的心灵，使人们审美人生观，修养纯洁高尚的道德，它不是个人的消闲游戏，并不是只单纯安慰人生的一种壮丽空想，艺术是含着深沉社会性质的写实工具。

展开历史来看，每阶段社会的演进，都有一幅时代背景所表现的不同的艺术产生，在原始时代欣赏自然创造的环境里，如西

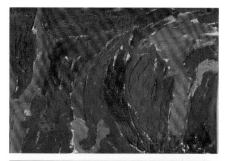

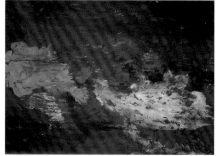

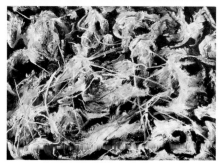

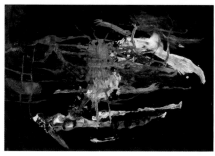

南洋华工　布面油彩　55cm×83cm　1990年代中期
梦里南洋　布面丙稀　50cm×70cm　1998年
蓝色诱惑　纸面油彩　38cm×54cm　1990年代
纸面泼彩　75cm×51cm　1990年代

班牙及法国南部洞府里潜伏之古代野兽，那就是原始人类之初步智慧活动；15世纪之文艺复兴，那时蓬勃兴盛的精神，社会的演变，绘画雕刻所为表演的题材，皆集中于宗教。19世纪统治阶级奢侈之鉴赏，所谓"为艺术而艺术"的古典派与浪漫派，并非才子佳人格调，19世纪中叶，方有写实主义出世，20世纪的艺术更是积极的发展，在发展的过程中，产生了许多画派，而各自发展强烈的个性，立体派、宗教派、表现派，极能导引人们对造型艺术种种形式，发生兴趣。

国家的强弱，民族的盛衰，都可以从艺术上见其梗概，欧美各国的艺术之所以那样发达普遍，正是反映出他们国家各种事业的兴旺，然而我们中国艺术，虽是有时代的不同产生了许多画派，仍是把它当了墙外的玫瑰花，生活的点缀品，不过近数年来中国的艺术家们已是怒吼了，尽了他们的天职，如后方有种种唤起民众的壁画，国外则有集体或个人的筹赈画展等，纵然比不上马来亚那样激昂普遍有力，却开一艺术新纪元，但是南洋社会里，似乎对艺术的欣赏力太薄弱，尤其是艺术教育简直是几乎受了整个南岛人们的漠视，这很明显的无疑是因为南岛文化水准低得太可怜，因为在这种文化寂寞的环境之下，艺术工作者完全没有机会发展他的本能与地位，同时缺乏尽忠艺术教育的人，负改良环境的使命，所以有许多曾受过艺术修养的同志，无形的把本身的责任放弃了。南洋如果再不觉醒呐喊起来，艺术的前途真

不堪设想了。

　　在现阶段中，凡是社会工作者，都应该负起每一个人的责任来，艺术工作者，也应该尽忠我们的天职，唤起人们对艺术的注意，使一般学者对美术科发生探讨的兴趣、研究的精神，准备将来用艺术为宣传文化的武器，这小小的画集，希望能得到"抛砖引玉"的收获。

　　《青苹画集》，内中共分四集。

　　第一集——油画、水彩，为中等学校美术构图参考之用。

　　第二集——图案，按照教育部新课程标准，可供中小学艺术教材之用。

　　第三集——粉笔、铅笔、钢笔、喷雾，亦可为中小学美术教学之用。

　　第四集——欣赏图，以历年所搜集之中西名画，及国内学生所做之成绩，择优附刊，以供同好。

　　本集（第一集）勉强地制成单色版，尚有三集，拟寄港（埠）等处制版，因色彩系图案之中心，亦一切图画之重心，奈当地制版比较困难，所以不得不俟请翌日了。

　　希望社会人士，对于本集，加以匡正！更愿艺术界同志，不吝指教！籍收他山攻玉的益处，感荷不尽！

　　　　　民国卅年五月李瑗（青萍）序于吉
　　　　　　　隆坡坤成女子中学校

　　可惜我无缘结识上海的那位藏家，张希丹又必须守信不透露这位先生的信息，因此也就无缘见到那册《青苹画集》。

静物　布面油彩　57cm×52cm　1989年3月
桥　　纸板油彩　20cm×14cm　　1980年代中期
（左页图）

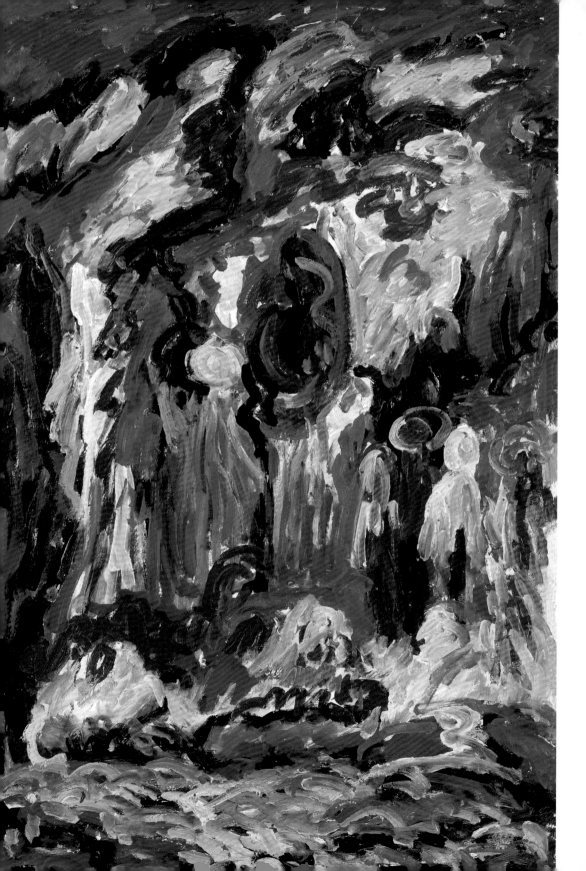

第五章　1940 年代

1941 年 12 月 8 日，太平洋战争爆发，第二次世界大战扩大到了东南亚地区。马来西亚、菲律宾以及印度尼西亚等国家和地区陷入纷飞的战火。马来半岛陷入一片混乱。

英国总督紧急召见陈嘉庚先生，令其以"南侨总会"的名义负责召开本坡华侨总动员会，号召旅居南洋的华侨紧急开掘防空壕以躲避空袭，组织儿童妇女适时疏散。于是，学校停课，教师和家在国内的学生向国内奔涌。当时，选择陆路回国较为安全。

然而，在战火烧到吉隆坡前夕的 1941 年 12 月 12 日，李青萍个人画展正在吉隆坡的广肇会馆如期举行。据马来西亚《新国民日报》报道：

> 名女画家李青萍之西画个人展览会，昨晨 9 时在广肇会馆开幕，由孙领事主持剪彩礼，礼毕摄影茶会，遂开放参观，李女士作品凡百余帧，油画和水彩，记者对画乃属外行，未敢妄加批评，惟以在炸弹下尚能继续举行画展，除含有点缀战时之升平气象外，还可表我中华女儿之英勇精神，是日到场鉴赏李女士之艺术及题词者，凡百余人，计有孙碧奇领事，总商会理事长陈济谋、黄实卿、徐悲鸿、高凌百、曹尧辉、刘海粟、朱植生、施绍会、徐谦、麦宏泉、宵超民、陈仁炳、郑婉贞、陈天菜、曾同春、何保仁、陈肇琪、陈卓雄、许亢、许观之、冯列山、郑君伟、盛崇、宋韵铮、李远虹、陈占梅、姚楚英、郑柏林、徐素凤、伍坚志、房新民、郭后觉、邱芳石、陈志坚、黄素云、刘漫、刘秉衡、李雪鸿、张悟修、辛厚慈、黄祖耀、叶剑标、吴中和、陈树贤、刘鸿略、谢

观潮
纸面油彩
84.5cm×55.5cm
1990 年代中期
（左页图）

献载、王端丽、郑讨笺、叶书绅、陈德炽、黄浪沫、李家耀等社会名流。

徐悲鸿先生撰写了《介绍李青萍女士画展》，全文如下：

　　名女画家李青萍年少英才，而画笔苍老，且能孜孜不倦，每当课余之暇，埋头绘事。女士在南洋吉隆坡女子最高学府教授有年，对于热带之景象，赏之多，而摩之久，察其光与影而运用丹青，故尺幅之间，热带景色栩栩如生。计有成绩三百余幅，曾选其杰作数十帧，于本年六月出刊青萍画集，颇得社会人士之好评，但此种仅见其作品之一斑，未得窥其全豹也。

　　爰拟于本年十二月十二日至十三两日假本坡广肇会馆，举行个人画展，作品约二百余幅，其中多系本地风光，及静物，写生等，一以表其个人努力艺术之成绩，一以提高民众对于艺术之兴趣。

　　　　　　　　徐悲鸿 卅年十二月

翁占秋先生为李青萍撰写了《画展宣言》，全文如下：

　　名画家李青萍女士，定于本月十二十三两日假座本城广肇会馆举行个人展览会，得薛领事等发起，兹将其宣言如下：

　　夫艺术为人生不可缺之要素，早为世人所公认。小之能使个人生活美好，精神焕发，大之能使文化提高，思想进步，兹就图画而

吉隆坡火车站　1943年
东京井之头　1943年
莲　布面油彩　52cm×43cm　1989年11月
（右页图）

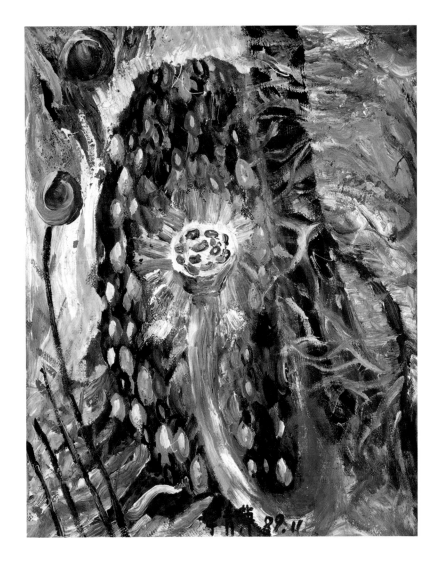

论，左传使王孙满问鼎篇中云："禹鼎象物，使民之神奸。"张彦远
亦云："夫画者，成教化，助人伦，穷神变，测幽微，与六籍同功，
四时并进。"又云：故钟鼎刻，则识魑魅，而知神奸，旌旗名，则昭
国度，而备国制，清庙肃而尊彝陈，广轮度，而疆理辨，以忠以孝，
尽在于云台，有烈有动，皆见于麟阁，见善足以戒恶，见恶足以思
贤，留乎形容，或昭盛德之事，具齐兼之，是图画之于生活关系岂
浅鲜哉！"

南洋文化，较诸欧美及祖国，瞠乎其后者，物质生活，虽无缺
乏，而精神生活则感枯燥也，有志之士，时思有以补救之，终因环

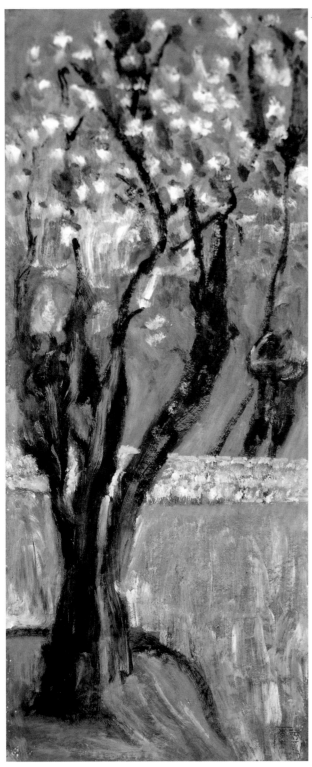

樱花
纤维板油彩
75cm×31.5cm
1986 年 10 月

境所限，而制其发展也，我国名画家李青萍女史，青少英俊，学有渊源，曾毕业于上海新华艺术专科学校，足迹遍大江南北，抗战以后还应吉隆坡坤成女子中学聘请，担任图音教员，每当课余之暇，埋头绘事，数年如一日，未尝中辍，故对于热带景象观之多，而摩之久，察光对景，寄以丹青，尺幅之间，栩栩如生，徐悲鸿先生赞云："青萍女士之作品，色彩强烈，观察精到，确是南洋景物风味，其忠实可见。"黄实卿先生则云："常情常理，皆臻美化"，盖苏东坡有云："余尝论画，以为人禽、宫、室、器用，皆有常形，至于山石、竹木、水波、烟云，虽无常形，而有常理，常形之失，虽晓画者有不如，必托于无常形者也，虽然，常形之失，止于所失，而不能病其全，若常理之不由，则举废之矣，以其形之无常是于其理不可讲也"，诚如二君所评，可见其学画优越，已到炉火纯青之境矣。回忆数月前李女士曾选其杰作数十帧汇刊青萍画集，甚得社会人士之好评，足证非过誉也，但此中仅见其作品之一部，未得窥其全貌也。

者番女士应本坡人士之恳意，拟于本年十二月十二十三两日，假吉隆坡广肇会馆举行个人画展，其大半作品，系本地风光，及静物写生等，欲藉此以表其个人对于艺术努力的成绩，亦欲使民众，对于画艺而生兴趣，提高画艺，宣扬文化，莫此为善也，凡我同侨，其众起而赞之，以成此美举乎，幸甚，盼甚，谨此宣言。

翁占秋　三十年十月十一日

画展结束后，1941 年 12 月 19 日，李青萍乘最后一班火车离开吉隆坡逃往新加坡，经槟城乘汽车绕道泰国回国。

在槟城通往泰国的公路上，小汽车摇摇晃晃，大卡车吭吭哧哧，大车小车上全是难民。李青萍返回坤成女子中学，所有行李衣物几乎洗劫一空，她只随身带了一些画作和十几本日记，坐上汽车往祖国奔逃。空中常有日机狂轰滥炸，道路又崎岖不平，他们顾不得饥渴疲劳，日夜兼程。

一阵轰鸣声传来，几架敌机飞临公路上空，对着大小汽车一阵扫射。公路上车翻人仰、血肉横飞……李青萍乘坐的汽车一下子冲下了尘土飞扬的山路。"人就好像在飞机上一样晕晕的，车跌倒在一丈多

茶园记忆系列之一
布面油彩
30cm×37.5cm
1984 年 3 月

茶园记忆系列之二
布面油彩
62cm×80cm
1984 年 6 月
（右页图）

深的田沟里了……候我醒来时，才知道睡在丹绒军医院里也不知晕去
了多少小时……一条白毯子用血染成了大红花毯子了……"（《李青萍
女士旅行日记》）1944 年版第 52 页）。

李青萍说："1942 年春大批归侨从泰国乘日本军粮舰回上海，在上
海招待所解散，刘海粟嘱我住上海美术专科学校，与宋寿舟事务长办
手续。"

李青萍告诉我："上船后，我把系在腰带上的首饰拿出来全部戴上，
鼻子上还挂一只金戒子充当鼻环，冒充印度女人。郁达夫也在这艘船
上，他看到那个鼻环把我弄得鼻涕直流，笑得直捂肚子。"

1942 年 5 月 10 日，李青萍回到阔别五载的上海，此时的上海早已
沦陷。李青萍在 1942 年 5 月 23 日的日记里写道："去拜访徐朗西校长，
徐校长仍然是那么健康的样子，不过鬓须白了些，徐校长问我南洋的
情形大概报告了一个轮廓，校长感到很高兴，又同我谈了一些话，并且
给我介绍了许多同乡。然后我又去看汪亚尘先生和他的夫人，荣君立
女士见面之后他们非常意外，问到徐悲鸿的消息，我说他在吉隆坡开
画展，侨领陈济谋替他帮了很多忙，我们是时常在一起，因为吉隆坡我
比他熟。"（《李青萍女士旅行日记》1944 年版第 57 页）

汪亚尘夫妇对李青萍很热情，对她的遭际一番唏嘘慨叹。李青萍

想回荆州老家一趟，去找武汉合唱团的朋友们。荣君立先生说，"国内时局动荡，前方战事吃紧，你就不要在日寇眼皮子下闯荡了，还是留在上海专心创作。等有机会，再和我们一道赴欧洲学习西画最好了。"

汪亚尘先生也说："李瑷，你不是一名拿枪的战士，你是一位很有前途的画家，应该继续你的绘画事业。只是你离开上海已经五年，美术界对你的印象淡薄了，你就在我家抓紧创作一批作品，我帮你联系在大新公司展览。"

大新公司座落在上海大马路，规模很大，一至三楼经营百货，四楼有展室陈列画家作品。李青萍随身带回的几幅南洋风光的画作就陈列在那里。这几幅西方现代派作品在众多作品中很是抢眼。

这年，李青萍已31岁，她进入了艺术创作的成熟期。

在她31年的人生旅途中，经历过贫穷、饥饿、流离、病痛、战乱、逃亡、追杀、淹没、孤单和恐惧，也体验过亲情、友谊、关怀、宠爱、荣誉以及思恋的快感；有求学武汉、上海，就职马来半岛的阅历，也领略过乡土艺术的朴实、楚人艺术的流畅、中国画的精髓、西方现代画派的真谛。此外，还有唐义精、汪亚尘、徐悲鸿、刘海粟、周碧初、吴恒勤、张振铎等美术大师的耳提面命。

南洋的热带风光、马来半岛的风俗民情、抗日筹赈的动人故事、

女学生们的迷人笑颜、沙渊如校长的大姐风度、沙都那萨有趣的大胡子、躲避战乱的万苦千辛、黄埔港美丽的黄昏……栩栩如生地展现在李青萍的眼前，流泻在她的笔下。她进入了物我两忘的创作境界。

在美术界前辈鼎立帮助下，李青萍在上海的画展极其成功。开幕式上宾客如云，评论、观感连篇累牍，赞叹不绝。她冷艳优雅的气质令所有来宾倾倒，曲折多难的经历也广为流传。李青萍何等风光！

为了答谢她的崇拜者，李青萍穿梭于上海的大街小巷、豪宅寒舍。李青萍在沪上声名大震，成了名人。

开个人画展挣了一笔钱，李青萍得以回乡探望双亲。

李青萍乘轮船沿长江逆流而上，1942 年 6 月 12 日抵达汉口，当晚乘汽车到达阔别的家乡。

离乡数载，李青萍踏进家门，母亲抱着女儿痛哭失声。

三个弟弟已长大成人，毓寿和毓成在外地读书，毓贵在荆州谋生。一双老人仍旧靠轧棉花维持生计。

李青萍拿出一大把银洋，让父母贴补家用。在李青萍动荡的一生中，此次回家是她最风光的一次。

荆州城的老人，至今仍记得李青萍当年还乡时的情景。他们说，李青萍着一套极为合体的米灰色条纹西服，雪白的衬衣尖领翻在外面，

与挂在腕上的雪白坤包和脚下亮闪闪的白色高跟皮鞋互相呼应，脚步轻快地走在古城的青石板路上，袅袅婷婷，笃笃有声。一名挑夫颤悠悠担着两只红棕色大皮箱跟在后头。

父母当然是要关心女儿的婚姻大事的。晚上和女儿躺在床上，曹庆凤问起女儿的婚事。

"姆妈！"李青萍轻声呼唤她的母亲，"我现在仍是独身一人。我是个画家，要到处办画展。您看，我怎么能结婚成家，谁又会娶我这四处漂泊的浮萍？"

"如今这种兵荒马乱的世道，你一个女人没有成家，做娘的难得落心。毓贞，你在外面这么多年，娘哪一天不在想念你，牵挂你！"

听了母亲的一番话，李青萍哽咽了。而立之年的女儿理解母亲的心，也渴望有个家。可是，自己的追求、理想和事业，容不下一个温馨的家呀！

在家住了半个月，李青萍决定到武汉举办个人画展。1942年7月24日，李青萍画展在汉口法租界汉口画廊开幕。《武汉日报》、《大楚报》均有报道和评论："李女士穿着红艳的红绸旗袍，上面还罩着一袭淡青色的短外套，再加上一个V字形的别针，更觉得生色不少，李女士态度潇洒大方，真不失为艺术家的风度……此次画展差不多全是水彩，一共90幅，内容取材大部以南洋的风景与建筑物为主，有一部分是长江上的沿途风物，据说是这次由南洋归来经过长江时所作，由此可知李女士不但艺术精湛，而且作品产生得非常迅速，这真是难得。"

"画展中除了李女士的作品外，尚有徐悲鸿先生所绘的青萍油画像与水墨像，两幅都栩栩如

茶园宿舍　布面油彩　尺幅不详　1985年12月
雨打茶山　布面油彩　尺幅不详　1985年4月
邻家少女　布面油彩　尺幅不详　1986年3月
茶园记忆系列之三　布面油彩　　36cm×55cm
1985年7月（左页图）

生，真不愧为中国第一流的画家……"

时过 44 年的 1986 年 7 月 10 日，在武汉"李青萍画展"开幕式座谈会上，湖北美术学院的邵声朗教授、画家徐邦浩讲述了他们当年观看李青萍画展的感受。

邵声朗教授说："1942 年我就看过她的画展，她原来和现在的画，总的特点是充满了对生活的爱，对美好事物的爱，很有生命力，值得我学习。那年看她的画展的时候我还很小，如若说她的那次画展是对我的美术启蒙的话，现在她仍然有许多东西值得我学习。"

徐邦浩先生说："我这次是第二次看李青萍画展，第一次看她的画展是 1942 年在汉口。她的画很有生气，颜色堆积厚重，在绘画艺术上，我是很敬佩这位老画家的。"

1943 年 2 月 5 日，李青萍从上海乘轮船抵达日本长崎，6 日乘火车抵达东京，3 月起在东京、横滨、大阪等城市举办个人画展；5 月 31 日经由朝鲜黄海道抵达北平，6 月 18 日在北平中央公园新民堂举办个人画展；7 月 21 日在天津太和公园公会堂举办个人画展；9 月中旬在青岛举办个人画展；9 月下旬在南京举办个人画展；10 月 10 日在苏州举办个人画展；12 月 14 日在上海西藏路宁波同乡会四楼大厅举办个人画展。展览的作品"完全以油画为主，大部分是风景和写生……"《新民报》、《银线画报》、《京报》、《天津报》、《江苏日报》、《中华日报》、《平报》均予报道。

自 1942 年从马来西亚回国后，李青萍陆续在上海、武汉、北平、天津、济南、青岛、南京、苏州、无锡、杭州、合肥、广州、香港、高雄、台中及日本等地巡回举办个人画展，影响日大。

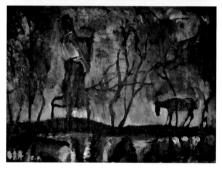

花儿与少年　布面油彩　54cm×82.5cm　1990年代初期
浣衣少女　马粪纸板油彩　20cm×25.5cm　1990年代中期
牧羊姑娘　布面油彩　68cm×49cm　1980年4月
来去匆匆　布面油彩　尺幅不详　1990年代末期（右页图）

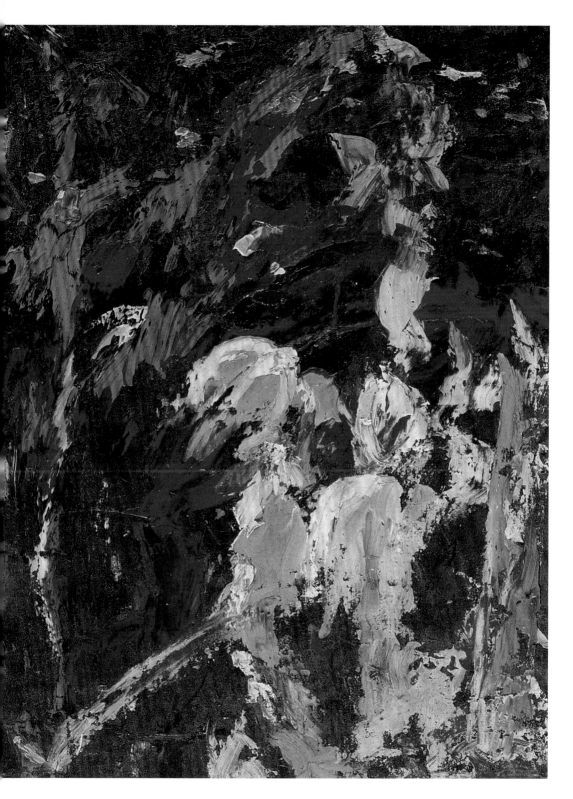

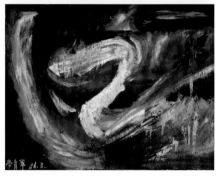

在李青萍交我收藏的日记里，有一篇她给上海新华艺专"有竹同学"的信，信中说："见了相片，很快的回忆，你在新华艺专是国画系……在当时国画教授顾坤伯是教山水，张振铎教花卉，吴恒勤教西画，周碧初教三年级人体。1943年我在北京由齐白石、魏天霖、王辑堂、王义之等发起，邀我在北京饭店开个人画展，展期三天，在筹备期由他们已经约好订户，把艺术品变成商品……"

李青萍告诉我，1943年她在北京举办个人画展的时候，齐白石曾请她在北京饭店吃饭，齐老画家对她的画作十分欣赏，"我就不明白，白石老人又不画西画，怎么对我的作品那么感兴趣，还夸我的作品'没有女人气'呢？"

一路写生，一路创作，一路展览，可以说，20世纪40年代，李青萍为中国美术界带来了一股现代派旋风。

1943年，父亲赵敬臣病逝。

1944年3月，《李青萍女士旅行日记》在上海出版印行。

1945年8月15日日本投降，八年抗战胜利了。1946年9月14日，李青萍赴南京举办画展后再返上海，在新生活俱乐部举办个人画展时，被国民党沪淞警备司令部逮捕，关进上海提篮桥监狱，以"汉奸嫌疑"提起诉讼。

9个月零3天后，因"查无实据，无罪开释"。

1946年11月20日，《申报》刊出一条新闻《高院初审女画师 李青萍能言善辩》。报道称：11月19日下午三时，"身穿翻领白衬衫，外套深蓝西式短大衣，上缀黄色花纹，下穿黑呢西裤、香槟

早春的茶园　布面油彩　尺幅不详　1985年11月　良渚文化艺术馆收藏
天马　布面油彩　47cm×60cm　1986年3月

122

（色）皮鞋、烫发，未施脂粉，手持白手帕及文件一束"的李青萍被法警押上法庭。负责审理此案的是推事陈振声和一名书记官。

审问中，陈振声和李青萍有许多精彩的问答。

陈振声按照程序和惯例询问李青萍的籍贯、年龄等，李青萍答："36岁，湖北江陵人，父已死，母在乡下，无姊妹，有兄弟三，皆在重庆。父母皆为画家，并无产业。民国二十四年毕业于新华艺专，即在上海闸北安徽中学教书。二十六年夏，因吉隆坡坤成女子中学征求教员，由学校派去南洋，即在该校教国画音乐。至太平洋战起，该处沦陷，乃由疏散华侨委员会疏散回家，于三十一年5月抵沪，经汉口、沙市回原籍江陵，住一星期左右即回上海。"

陈继续问："当时往来各地，有何证件？"

李青萍答："并无证件，我随时拿我的画，声明是画家，来往亦就没有什么困难。返回故乡后，曾至宜昌想进入内地（四川）但需证件，虽声明是画家亦不行，故回上海……我回沪后借住上海美专，住二月接去北平，又去杭州、苏州。民国三十二年冬回上海开画展，住愚园路608弄156号同学沈学芹家，四五月后又去杭州、苏州画展。民国三十三年夏又去北平，直至本年2月回沪。4月又经汉口回家乡，住约二月。经南京开画展，于9月20日重回上海，住新生活俱乐部。"

陈振声又问："这几年中来来去去，是否与人相共？又在此兵荒马乱中怎样生活？"

李青萍答："来去都是一人，生活问题，因南洋回来略带有储蓄和首饰，加以几年来努力绘画，成绩亦很好，故能维持。"

陈问："你到乡下后为何不留下，而必欲来回各地活动？"

李答："在乡下画画，材料买不到，画后亦卖不出去，我学西洋画的写生画，故必须实地到各处去画。"

陈问："有人检举，你曾拜储民谊为干爹？"

李答："没有这事，在敌伪方面不认识什么人。"

陈称："此事有汉口警察局之证件可证明。"

李答："我无此需要，先父刚去世不久，故乡亦没有拜干爹这个习惯。"

陈说："否则不容易跑来跑去。"

李答："为什么不能跑？当时绘画的人很多。"

陈又问："你是否与敌海军报道部之松岛庆、盐田相识？"

李回答："不认识！"

陈问："当时储民谊任什么职务？"

李答："不知道，我是绘画的！"

陈问："你是不是以绘画为名，打听我方政治军事情报，供给敌人？"

李听后反诘陈："你是猜想还是事实？"

陈说有汉口警察局的"通缉函"为证。李青萍即滔滔不绝地说："艺术是真善美的，不会给别人利用，我政治常识没有，连'情报'两个字都不知道，他们这样来抓我，有什么根据呢？请法庭问汉口抓我的机关，是根据什么理由？"

陈又问："你自三十一年来总有些朋友来往，有什么反证要提出？"

李毫不示弱地说："朋友没有，什么都没有，只有艺术，我不是开空洞的画展，而是有作品的。我卖画时未收集过情报，艺术界的同志都知道我是画画的。"

陈说："检察官与起诉书并没有说你不是绘画的，只因你有轨外行动，与敌来往，供给情报。"

李答："我没有呀！"

这时，李青萍的辩护律师站起来高声宣称："被告在南洋时曾因献机捐款（抗战），得过奖状，现今政府官员亦可证明被告并非汉奸，并有闻人具名之介绍画展请柬等一些证件。"

1947 年 6 月 17 日，上海高等法院宣判李青萍无罪。

《申报》1947 年 6 月 18 日的报道说：身着浅

1946 年李青萍在上海高等法院受审
为中国妇女福利基金会在香港举行画展时，同沈惠芙在展厅合影。原载 1948 年《星岛日报》（黄德泽 1984 年翻拍）
飞天 布面油彩 62cm×56cm 1984 年 3 月（右页图）

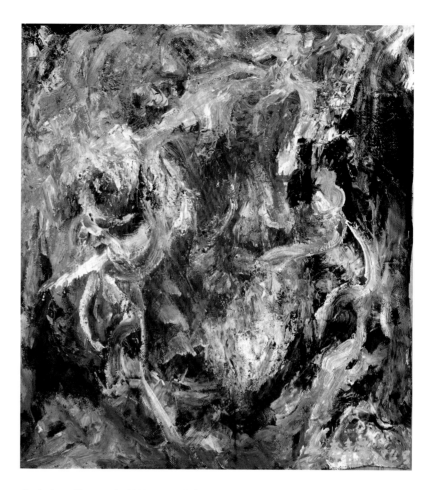

色女式西装、玉色丝袜、奶油色皮鞋、梳短辫两条的李青萍站在被告席上，"精神较上次受审为佳"。

1948年，李青萍应香港《星岛日报》林霭民、许世英、沈蕙芙等人的邀请，为中国妇女福利协会筹募基金到九龙举办义展，还借住于郭沫若先生家一月有余；紧接着又应《香港时报》赖敬初、李君侠等人之约，到台湾为孙中山先生纪念堂举办义展，展览结束后又到广州为中山图书馆举行义展募集资金。

我有幸找到了一张载于《星岛日报》的照片，那是为中国妇女福利协会筹募基金到九龙举办义展时，李青萍和宋庆龄先生的秘书沈蕙芙女士在展厅的合影。肩披卷发、身着白色短袖西服的李青萍俨然一位风华正茂的布尔乔亚女子。

1986 年 8 月，李青萍给我看一封上海的来信，那是一位原国民党上海党部高官的女儿写来的。她在信中说："1946 年，您在上海举办个人画展的时候，曾经到过我家，那天您在我家的花园同我父亲走下汽车的时候，我简直被您的气质惊呆了！我清楚地记得，您那天身穿一套咖啡色细条纹西装，戴一顶同色的软边小帽，鼻梁上架一副精致的水晶石墨镜，手上拿着一双雪白的真丝手套。我只敢躲在花园的女贞树后偷眼看着您，看着您和我父亲谈笑着走进客厅……您送给我父亲一幅日本富士山油画，父亲为那幅画配了一个白色画框，挂在书房里。这幅油画在"文革"中被抄走了，现在只剩下那个白色画框。我常常想，那位神气的女画家现在去了哪里啊？"

一位在 50 年代初当过基干民兵的赵绪忠老人回忆，解放初期李青萍回荆州的时候，"镇反"还没有结束，江陵县公安局根据上级的命令拘留李青萍，他参加了抄家。"抄出了好多照片哟！"老人至今仍惊诧不已："都是国民党的一些大人物，有穿将军服的，穿长袍马褂的，穿旗袍或拖地长裙的……还有一张她同国民党要员的合影，我记得那张照片上，李青萍一头披肩烫发，十几个人中，她最抢眼……"

"李青萍画展"在各地都被新闻媒体宣传得沸沸扬扬。我们可以想象，在为这位才华横溢、风彩照人女画家个人展览题词剪彩、到场致贺的人们当中，什么人没有？

1949 年底，李青萍来到重庆。这次她是应解放军第二野战军文工团林超、林军、杨白深、杨杰等人之约，为救助重庆"九·二"火灾和庆祝

葵花　布面油彩　35cm×43.5cm　1985 年 7 月
台风过后　布面油彩　1980 年代初期
桃花源　布面油彩　52cm×37cm　1986 年 11 月

富士山　夹板油彩　56cm×66cm　1980年代中期
抽象系列之三　布面油彩　55cm×60cm　1985
年9月

西南解放举办义展。

　　1950年"五一"节，李青萍在武汉参加了为庆祝新中国第一个"五一"节举行的大型联展，这次联展是由她在新华艺专的老师、汉口文联的张振铎，还有谢仲文、谢希平、胡汉华、陈一新和教会领袖宋如海等人发起的。

　　张振铎(1908—1989)，原名鼎生，字闻天，浦江人。自幼受家庭熏陶，好学深思，笃志学习国画。1927年上海美术专科学校毕业。1932年，与潘天寿等组成白社画会。历任上海新华艺术专科学校、昆明艺术专科学校、西南美术专科学校和国立艺专教授，李可染称之为"南张北李(李苦禅)"。张振铎先生是李青萍在上海新华艺专的中国画老师。当年，张振铎教授对李青萍的才气也十分欣赏，他的写意花卉对李青萍的影响犹深。

　　55年后的1986年7月23日，李青萍终于在武昌磨山疗养院和张振铎老师见了一面。张振铎老先生很是激动，他在病榻上哆哆嗦嗦地说："自从建国初期在武汉同办画展，一别三十多年都不知道你的消息，我还以为你出了什么意外呢！不然，你不会默默无闻的。你是一位才女，我在半个世纪前就说过的。"78岁的老画家为75岁的高足欣然挥毫，题写了"青萍画集"四个大字。

　　武汉的"五一画展"尚未结束，李青萍受到了田汉的邀请。田汉时任中华人民共和国文化部艺术改进局局长，他请李青萍赴北京参加由他主办的"全国戏曲资料展览"。参加筹备这个展览的还有徐悲鸿、梅兰芳、阿甲、马少波等一大批著名艺术家、学者。

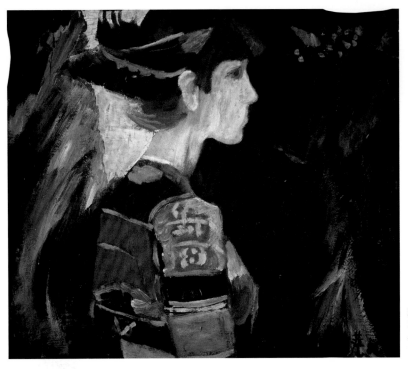

瑶族少女
布面油彩
49cm×56cm
1986年5月

　　1986年，我专程去北京联系举办李青萍画展事宜，顺便了解李青萍在北京工作时的情况。田汉和安娥早已辞世。我拜访了马少波和廖静文二位先生。

　　廖静文先生告诉我，她是在建国后才认识李青萍的。"那时候，李青萍在北京和田汉、徐悲鸿等人一块儿筹办全国戏曲资料展览，常常到我们家来玩。我记得她是印象派还是野兽派的画风，很有才气，画得不错的。她与徐先生很熟，徐先生也很赏识她。也不知为什么，到后来就再也没有见到过她了。她怎么到了你们江陵？"

　　听罢我的汇报，廖静文先生沉默良久，缓缓说："想不到她竟吃了那么多苦！你们现在对她安排得这么好，我都为她高兴。请你代我问候她！"

　　著名戏剧家马少波先生在电话中得知我们来自湖北江陵，还给他带来好友李青萍的消息，立即约见了我们。

　　在马少波先生的书房里，剧作家轻抚着满头银丝，面对徐悲鸿先生的《奔马》墨宝，向我们说起李青萍当年在北京工作时的情况。

　　"李青萍是一位很有个性的女子。漂亮洒脱，思想单纯，性格开朗，

办事利索,快人快语,对事物很有见地。但略显浮燥,有时候还很任性。她是一位很有才气,工作热情很高的人,在全国戏曲资料展览中做了很多工作,起了很大作用。展览会结束后,她被安排到人民美术出版社,后来我就与她失去了联系,再没有见到过她了。"

见到李青萍托我们带给他的一幅泼彩画,马少波先生一面细细观看,一面点头说:"这是她的画风,这是她的画风!"

马少波先生对那幅画看了许久,然后语重心长地对我们讲:"她可能很久没有与外界接触,我看她的作品中显得……怎么说呢,苦闷、孤寂甚至压抑。"此时,我们把李青萍30年的坎坷经历对他做了简述。

马少波先生听后感叹不已,他建议道:"你们可不可以帮她想点办法,让她出去走一走,见识一下外界的情况,这样对她的创作会大有裨益。"

不久,我收到马少波先生的来信,信中有他夫人李慧中女士作的一阕《水仙·相见欢》词,由马少波先生亲笔书写成条幅,托我转赠李青萍。

水仙·相见欢

李慧中

晓来淡淡芳馨,

润人心。

岁岁东风未至唤新春。

冰雪品,

青莲韵,

蜡梅魂。

半碟红石绿水见精神。

第六章　管制岁月

　　1952 年 11 月，江陵县公安局看守所。监室的水泥地冰冷潮湿。李青萍坐在褥子上。

　　走廊上传来脚步声，监门打开了，一名女警把李青萍带到局长办公室。

　　江陵县公安局局长坐在办公桌后。一个多月前，局长接到华东军政委员会公安部和湖北省公安厅的命令：李青萍有重大特务嫌疑，将其拘捕审查，交群众严加管制。

　　看到李青萍缓缓走进办公室的身影，局长微微一振，他扭头望了一眼身后的保险柜，心里想，这么一个温文尔雅的女人，一个除了画笔颜料什么都不懂的艺术家，哪有能力去抗拒镇反，哪有胆量去当什么特务？荒唐！

　　职业不容许局长多想，他双目如炬地射向李青萍。这是他的杀手锏。

　　李青萍没有回避局长的炯炯目光，反以一个画家的眼神，紧盯着他。

　　局长叫李青萍坐下。

　　李青萍没有坐下，她已经坐够了。她站在原地。

　　"李青萍，你知道不知道我们为什么要把你弄到这里来？"

　　李青萍摇头。

　　"你要好好想想，没有原因我们是不会随便把你弄到这里来的。这几天你都想了些什么？"

　　李青萍顿了一下，还是摇摇头。

幻影之二
布面油彩
98cm×74cm
1990 年代中期
（左页图）

"根据上级指示，经研究决定，对你实施管制三年。在交由群众管制期间，不许乱说乱动，一举一动都要向街道干部报告，离开荆州城要经公安机关批准。你听明白没有？"

李青萍点点头。

"你有什么话要说吗？"

李青萍抿住了嘴。

"以后想起了有什么要说的，可以直接到公安局来找我。现在你可以回家了。"

荆州古城狮子庙到玄帝宫一带，解放后已经改名为民主街，赵家祖屋的门牌号是江陵县城关镇民主街 12 号。

回到民主街 12 号，李青萍躺在小木床上，回忆着。

两年前的这个季节，她结束了在武汉的画展，应田汉邀请前往中华人民共和国文化部戏曲改进局，在田汉的领导下筹办"全国戏曲资料展览"。

尽管工作繁重，李青萍还是常常出入徐悲鸿、田汉、郭沫若、沈雁冰、齐白石等文化前辈的家。她更多的是去徐悲鸿先生家，求教于先生。

廖静文女士对她很热情，李青萍也很尊重廖先生。

戏曲展结束后，李青萍被安排在人民美术出版社图片画册编辑室工作。

闲暇时，李青萍常常穿上西装、高跟皮鞋，披着一头自然卷曲的秀发，在京城的胡同里穿行，支起画架写生。她根本没注意到，20 世纪50 年代初期，北京人的服饰几乎一夜之间全部换成了黄色军装、灰色列宁装和中山装，很难再看到西装革履的先生女士漫步街头。

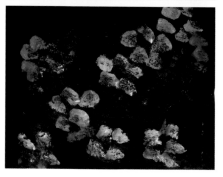

日记本上的速写之二
马来亚土人　马粪纸油彩　10.5cm×13.5cm
1972 年
睡莲（未完成）　布面油画　17cm×22cm　1969 年
佛塔　马粪纸油彩　16cm×10cm　1974 年
（右页图）

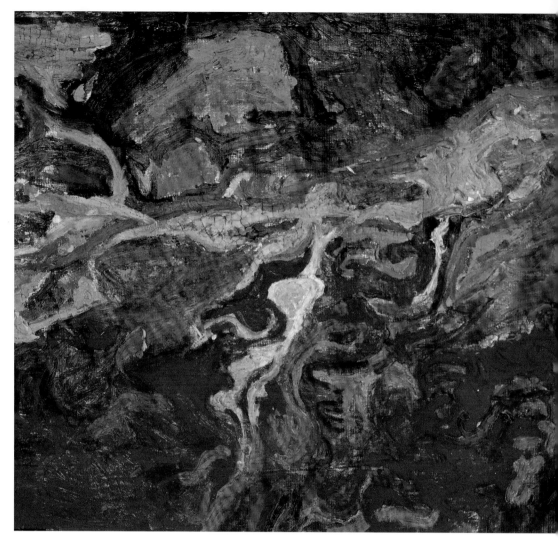

　　当时，全国镇反运动已经开始，在单位学习有关"镇反"运动的精神时，她时常表露出厌倦，甚至公开抱怨开会耽误了她的创作。

　　一次学习会上，李青萍竟然说："镇压反革命我赞成。我很小的时候就看到过镇压反革命，'喀嚓'一响，脑壳滚出一丈多远。以后我在许多地方开个人展览会，也看到过国民党杀共产党，现在共产党当然应该把他们也杀了。可是在我们出版社，那些从延安来的很多人既是革命者又是艺术家。有的人虽然不懂艺术，但他是一个职业革命者。我们这些职业艺术家对政治毫无兴趣，哪里会有什么反革命？像这样成天关着我们学习讨论，太浪费时间了！"

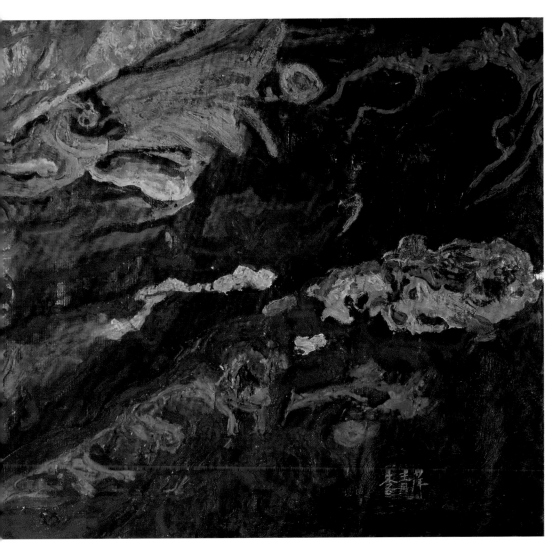

奔流
布面油彩
113cm×50cm
1990 年代初期

事情麻烦了！出版社领导认为，李青萍抗拒镇反，不严肃处理难以继续开展运动，经他们研究后报经文化部批准，决定将李青萍遣返回乡。

接到命令后，李青萍忿忿然去找田汉。田汉当时正组织文化界慰问团赴朝鲜慰问中国人民志愿军。听了李青萍的叙述，他明白美术出版社实际上是放她一马。如果出版社把她列为"镇反"对象，麻烦就更大了。田汉劝她不要着急，先回荆州老家休息一段时间，等他从朝鲜回国后再做打算。

李青萍又去找徐悲鸿。徐先生半天没吭声，只是一个劲地摇头叹

息。最后徐先生说："你就按田汉的意见先回荆州吧。"

李青萍想起了三弟李先成，他是交通部的桥梁工程师，此时正在苏北参与踏勘设计连云港到上海的公路，她收拾行李离开北京，去弟弟那里散心。不久，文化部和人事部的遣返令送到苏北行署，1952年4月27日，苏北行署的人找到了她，将她遣送到湖北省公安厅。

1986年11月，为了对李青萍进一步落实政策，我以江陵县文化局的名义向文化部提出按中央规定清理她在人民美术出版社的档案。文化部转来人民美术出版社一封充满人情味的公函，证明李青萍"1951年确实在我社工作。由于我社档案不全，未能查到当时的原始文字资料。但她的画作、她的形象，我社不少老同志至今记忆犹新……"随信还寄来李青萍两位老同事的证明材料。

交由群众管制后，李青萍白天必须参加街道分派的劳动，晚上常常合衣躺在床上静想。

一天，李青萍按照"离开荆州城要经公安机关批准"的指示，去公安局找崇培元局长。她说要请假去北京，找美术出版社的领导讨说法。

崇培元劝阻了她。正在此时，江陵县人民文化馆需要一个美术干部，几经周折，江陵县人民委员会安排李青萍去文化馆试试看。

要去文化馆试工，李青萍按要求去向街道主任报告。街道主任提醒她在那里要少说话多干事，千万别再惹麻烦。

江陵县人民文化馆设在宾兴馆，地点在通往南门大街的一条小巷里，离李青萍的家不到一里

幻影　布面油彩　45cm×63.5cm　1990年代初期
诺亚方舟　布面油彩　41.5cm×32cm　1986年6月
1960年代的荆州古城　布面油彩　48cm×60.5cm　1985年1月
幻影之三　布面油彩　49.5cm×39cm　1990年代中期
（右页图）

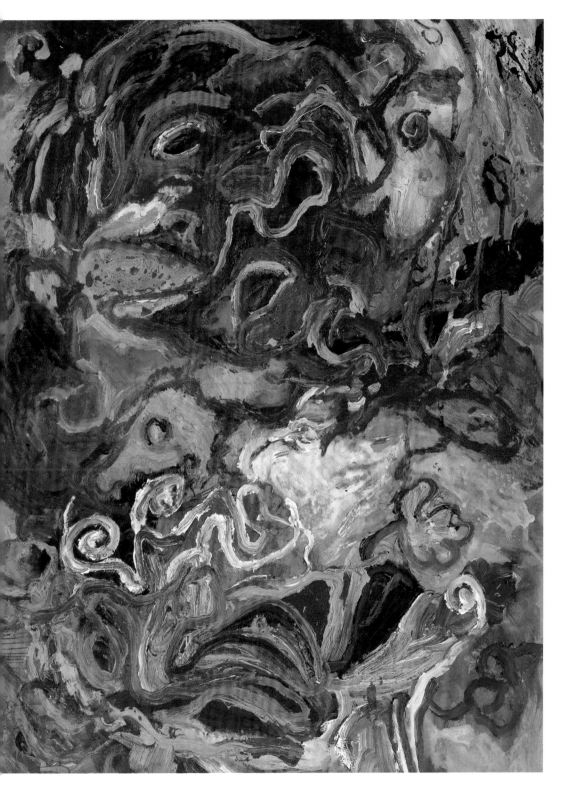

地。李青萍把行李搬到了文化馆，很短时间就画了十多幅水彩、两幅粉画。

考察李青萍的是副馆长，一位土生土长的土改干部，实在搞不懂李青萍画了什么。

"我……没有油画颜料，我画的是粉画。"李青萍说，"我画的是西方印象派，并不是摹写实物，而是把可辨认的物象肢解、分割、隐藏，将它们淹没在各种图形残片的堆积里，仅在某些角落隐约透出具体物象的原形。您看，这里是不是像一个与自然物完全不同的新的整体？还有……这图形残片之间的叠置、穿插、掩映、渗透……

"您不要用这样的眼光看我，"李青萍接着说，"您不要去追究图形与自然物象之间的相似，而是要去倾听我创作的画面里自身的音响……就是用这些，我构筑了一个新视觉。"

李青萍的作品是抽象的，她的谈话同样是抽象的。听她讲述故事，就像在读一部意识流小说。她的思绪是流动的，把可辨认的物象肢解、分割、隐藏，将它们淹没在各种图形残片的堆积里，仅仅在某些角落隐约透出具体物象的原形，让听众自己去归纳、体验、思考、回味……凡是和李青萍交谈过的人，都有这种感觉。

李青萍对我讲述这个故事的时候，我曾笑问她当时为什么不画一些具象的作品，或者画几幅黑板报的报头什么的。老太太一脸焦急："我是画的具象画啊！就是您现在看到的这些风格。您看，我是个画家，我想将自己的感悟和热情尽情表达出来，画黑板报的报头，用得着找我啊？"

最终副馆长找了很多借口，辞退了李青萍。为了表示歉意，他亲自把李青萍的行李挑回她家。

瀑布　布面油彩　43cm×42cm　1980 年代初期
1966 年的记忆　布面油彩　29cm×44cm　1985 年 3 月
裸女　纸面设色　27cm×20cm　1990 年代初期
（左页图）

野菊花之二
布面油彩
37cm×47cm
1985年6月
良渚文化艺术馆收藏

至此一段时间，荆州古城民主街赵家棉花铺的轧花机旁多了一个帮工。

1954年春季，江陵县公安局提前一年撤消了对李青萍的管制。在大连工作的大胞弟赵毓寿请她去大连散心。

"五一"刚过，她辞别胞弟来到离开三年的北京。

徐悲鸿已经去世了。李青萍先后找了田汉、沈雁冰、郭沫若等故交。他们都力劝李青萍尽快离开北京，说荆州可能要安静一些。

走投无路的李青萍决定去文化部找周扬副部长。

李青萍在上海求学时就与周扬相识，在北京筹办"全国戏曲资料展览"时彼此有了更多交往。

那天一早，李青萍就在文化部大门口堵住了正要上车的周扬。打过招呼，满腹委屈的李青萍疾速的提问弄得周扬一头雾水。周扬好不容易插嘴告诉她，周总理有急事召见他，再大的事情等他回来后再说。李青萍和周恩来总理一块儿吃过饭，知道总理平易近人，天真地以为自己的事情最大也最要紧，见周扬要钻进汽车，脾气上来了，她一把抓住周扬的衣袖说："不解决我的问题今天就不让你周副部长走。"

站岗的警卫架走了她，随即把李青萍送到北京市民政局收容遣送站。

收容遣送站把李青萍暂时安排在北京市民政福利工厂。那是一个从事服装和包装纸箱生产的工厂。这段时间，李青萍因急火攻心，嗓

音突然嘶哑。

1955年7月，北京市民政局将李青萍遣送回荆州。

对李青萍因阻拦周扬汽车被遣送回乡，原江陵县人民委员会秘书罗之风先生有文字说明：

> "1955年7月，我接到北京市民政局的电话，内容是：我县李青萍在北京拦周扬同志的车子，被北京市公安机关审查后，转到收容遣送站，要求我们把李接回。我在电话中答复，我们没有人去接，请收遣站的同志给李做工作，叫她自己回来。过了几天，北京市收容遣送站派两位同志将李送回江陵。为了解决李青萍的工作和生活问题，经请示县长张美举同志同意，将李安排到县文化馆工作，由民政科每月发生活费20元。我当时是政府秘书，直接办理过此事。"

几十年来，李青萍对这件事总是愤愤不平，她说："我没有拦周扬的汽车！他们部长都是坐的吉普卡，那辆灰色的小轿车是国务院的，我拦的是周总理的汽车！"

江陵县政府决定仍然安排李青萍在文化馆临时工作，由民政科每月给她20元救济金。

1955年8月，李青萍第二次到文化馆上班。

江陵县文化馆的任务是为农民服务，十来名干部长年背着背包在农村摸爬滚打。李青萍虽然画家的名声在外，江陵县却没有一个人承认她是画家，人们都说她的画像是打翻了染缸的印花布，像乡村道士画的捉鬼符。

李青萍毛遂自荐，要求去乡下教唱革命歌曲，说自己在武汉和上海读书的时候接受过专业声乐训练，还担任过中学的音乐教师。人们听她说话时那"哼哧哼哧"的沙哑嗓音，实在难以把她同声乐联系起来，对她的自荐一笑置之。所以，李青萍在文化馆实际上是无事可干，她只好找一把扫帚扫扫院落，捡拾院子里的破砖烂瓦。不管怎样，还是比踩轧花机轻松得多，也体面得多。好在她的工资由民政局发给，不会给经费紧张的文化馆增加开支。

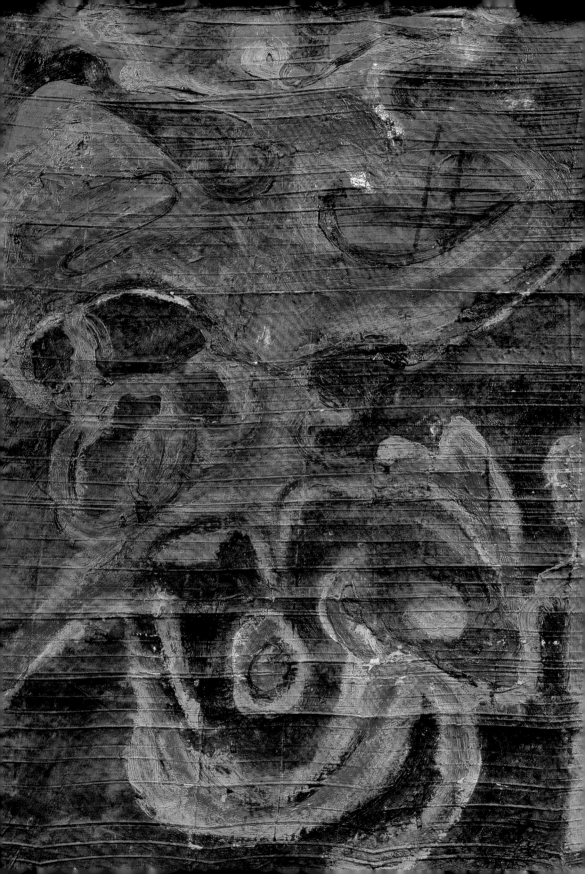

第七章　仍然欲仙欲死

外面世界的风起云涌，李青萍充耳不闻。她每天按时到文化馆上班，无论碰到认识或不认识的人全都给一个微笑，她决不先开口和谁说一句话，更不和任何人讨论任何问题。她记住了街道主任的告诫，也吸取了在北京的教训。

文化馆的院子不大，李青萍成天握着扫帚卖力地在院落里扫来扫去。有时候，她拿着一片落叶、一块碎瓦，看个不休，表情懵懂痴迷，还念念有词，像一位生物学者或考古学家，像拨弄纸片落叶的顽童，像看蚂蚁打架、蜗牛上树的懒汉，更像一个精神病患者。在她的思绪里，全是一些潜意识纷乱地流动——那五光十色、变幻万端的色块流动。

认识李青萍的人，都以为她受了刺激，有人干脆说她是疯子。

不觉到了 1957 年。文化馆的职工每晚都要在会议室组织"大鸣大放"。

明亮的煤气灯下，李青萍独坐一隅。她没有一个朋友，集中学习就是她社会活动的全部，她很喜欢这样的体验。

人们的目光落在倦缩于会议室一角的李青萍身上。这种目光对于李青萍不亚于一把高悬的达摩克利斯魔剑！

同志们对李青萍在会议上的沉默很不满，批评她对整风运动麻木不仁，对党没有感情。有人给她贴了大字报，指斥她一天到晚暮气沉沉。

李青萍十分紧张，她害怕失去这份工作。她几次想发言表态，又怕祸从口出，实在是左右为难，害怕极了。言多必失，沉默是金，经过几天思考，她决定还是沉默。

1958 年 7 月 31 日，江陵县文化馆将李青萍的材料呈报到县委。8

梦境
的确凉油彩
85cm×60cm
1990 年代初期
（左页图）

143

月 15 日，中共江陵县委批准了文化馆党支部的意见。李青萍成了"对整风运动麻木不仁"的"极右分子"。

1958 年 10 月 19 日，一条货轮顺江而下，货轮上乘载的是一群衣衫褴褛、被送往湖北黄石铁山钢厂劳动教养的右派。年已 47 岁的女画家李青萍沉默地坐在行李上。

李青萍在黄石铁山钢厂的活儿是在煤场选煤，把选好的煤搬上卡车送到炼焦厂。她每天爬上满载煤块的大卡车，吃力地挥舞五斤重的铁锹，"喊哩喀嚓"地往下掀煤块，煤尘四漫。

1959 年冬，一个北风呼号、冰雪交加的日子，李青萍在一辆大卡车上卸完最后一点煤块正准备下车，另一辆满载原煤的卡车倒车进场，后车厢撞到正在卸煤的那辆汽车的后挡板上。轰隆一声，卡车猛地一晃，毫无防备的李青萍一个趔趄栽倒在地，随之又被滚落的煤块埋住了。卡车司机害怕狂风雪雨，紧紧地关着车窗玻璃，对外面发生的险情一无所知，他仍在使劲踩着油门，轰轰隆隆地往后倒车。

车轮在慢慢滚动，车厢已经遮盖了李青萍的身体，而她的双脚却被煤块深深卡住不能动弹，人们的呼喊惊叫又被呼呼北风吹走……"我以为这次肯定完了。"李青萍平淡地讲述着："这时候，一群男右派不顾一切地跑到汽车前面，提起铁锹'啪啪啪'砸碎了结满冰花的驾驶室玻璃，卡车司机才一个下意识动作把汽车刹住。等大家七手八脚把我从煤堆里拖出来，我的腿已经被车轮卡住了。"

"您知道的，我是死过多次的人了。我不怕死，可是我的胆子却很小，怕老鼠也怕狗、怕猫，哈

"文革"期间的李青萍
1986 年武汉"李青萍画展"（左一为湖北省委副秘书长王俊峰 黄德泽摄）
1986 年的李青萍先生（金陵摄）

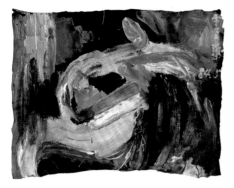

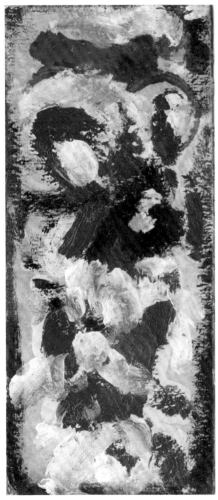

嫦娥 布面油彩 35cm×25cm 1984年5月
并蒂莲花 马粪纸板油画 12cm×22cm 1968年

哈……这一次我被吓病了。高烧不退，浑身酸楚，我静卧在床上，就想着我的三次大难不死。在马来西亚罹患热病的时候，红毛医院的医生护士的奋力抢救，华侨代表们对我的热情关怀，坤成女中师生对我无微不至地关爱；1942年春我逃亡回国，连人带汽车翻入泰国的田沟，是当地的医院又救了我的性命；前几天被卡在汽车轮下，又幸免成为劳教场的孤魂。"

讲这些陈年往事，老太太是一脸的不在乎："黄局长您看，我的一生还有多少磨难呢？"

我恭维老人家说："李老师，您是大难不死必有后福哦！只是我不明白，这么多年您坚强地活下去的精神支柱是什么呢？"

"我活下去的精神支柱？ 哦，艺术就是我的精神支柱！只要没有剥夺我的生命，为了艺术我就要坚持活下去！我现在什么都很好了，也什么都不想了，我只想画画……"

1960年初，黄石铁山钢厂下马，李青萍来到咸宁羊楼洞茶场，后又转到赵李桥茶场继续劳动教养。

两个茶场都是依山傍水的好地方。层层叠叠的山野，苍翠欲滴的茶林，如茵似毯的草地，明媚灿烂的阳光，涓涓流淌的溪流，随风摇曳的野花，悠然吃草的牛羊，步履飘摇的鸭群，身着花布衣衫点缀在碧绿茶林的少女农妇，肩挑鲜茶叶穿行在田埂的壮年男人……在满山苍翠、流水潺潺的茶林里，李青萍和大姑娘小媳妇一起采茶，指尖在茶树上交替飞舞，耳边是女工们张家长李家短地说说笑笑……这儿的一切都是那么美丽，那么入画。秀丽山野与淳朴人性让李青萍渐渐有

了笑容。

在朴实的乡民心里，这些右派只是一些遭难的外乡人，是得罪了菩萨的文曲星。其中的几位女性更是受到关照，只在采茶季节才安排她们和茶场女工上山采茶。

谁家娶媳妇、嫁姑娘，谁家的老人去世，谁家的新房子上樑，茶农们都要请这些文曲星写对联、写挽帐，或请他们做婚礼的候相。谁家请来的文曲星越多，主人的面子就越大。

1961年11月19日，李青萍50周岁零3天，这一天她接到了摘除"帽子"的通知。此时在茶场劳动的三百多名外乡人，只剩下江陵县文化馆的临时工李青萍。

但李青萍是没有工作单位的人，她只得继续留在茶场。这段时间，她学会了许多茶叶生产知识。好在茶农们对她不薄，她权且可以在此安身。

转眼到了1962年春节，李青萍劳动教养超期半年后被允许回乡。

"我很喜欢在茶场的那段日子，就是可惜茶场没有颜料也没有画布，那时候小学生们的练习本也是要凭计划供给的。我实在熬不住了，就捡起一根枯枝，在地上画画。"

李青萍发誓要将茶山的风景、茶农的淳朴、人类对生命的歌颂与依恋再现在画布上。她多次对我说："直到前几年您帮我落实了政策，我有了工资，才画了一些茶园风景。我担心那些作品遗失，就寄放在福利院和我同室的老太太家里，可惜不知道她现在住到什么地方了，您如果能帮我找回来就好了。"

我询问那位同室老妪的姓名和住址，老画家却一脸茫然。

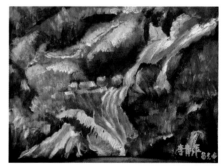

速写　白毛女剧照反面　9.2cm×7.2cm　1978年
山泉　布面油彩　52cm×37cm　1983年4月
瓶花　纸面泼彩　51cm×37cm　1980年代末期
（右页图）

146

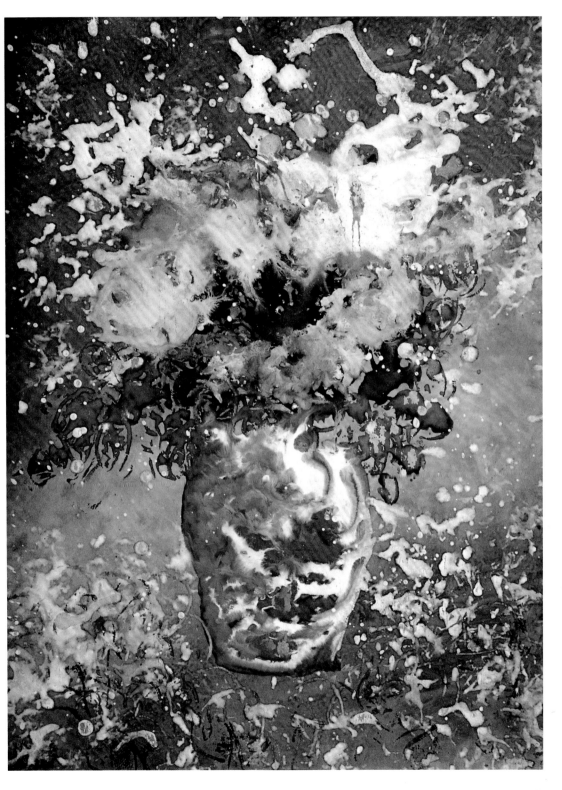

离家三年半，家境变得更为困苦，轧花机已经没有了，祖上留下的房子被全部改造，老母亲在一条叫张家巷的棚户栖身。

李青萍去找文化馆要求回馆工作，就是扫地也行。文化馆要她去找民政局。

李青萍去找民政局。民政局干部说，当时临时安排你到文化馆，是领导对你的照顾，每月20元钱不是工资，是社会救济。现在实在是无能为力了。

三年自然灾害正在横扫中国，富庶的江汉平原也无能幸免。荆州城的大街小巷随处可见排着长队购买定量食品的人们。面带菜色的妇孺紧紧捏着按户口发放的"购货券"。青壮男人响应"瓜菜代"号召，到处寻找可以充饥的"代食品"——古城垣的地米菜、护城河的扁担草、太湖港的篙草根、龙王潭的鸡头米……半大的孩子们在垃圾堆里翻找又黄又老的白菜帮、萝卜叶，胆子大些的翻过城墙，到农家的菜地明捡暗偷……

只有母亲一份"购货券"，每个月供应食油、猪肉、豆腐、食盐、红糖各半斤……李青萍只好去翻捡垃圾堆的白菜帮子、萝卜叶，也捡破铜烂铁、破布、废纸、酒瓶、碎玻璃……到废品站换钱。不能换钱的树枝就用来煮白菜梗、萝卜叶。

一天晚上，舅舅扛着一口袋红薯来到李青萍家。舅舅的处境也比他们好不了多少，这袋红薯是他得知老姐姐和外甥女的窘境后，狠心在儿女们的口中"抠"出来的。

李青萍想来想去，将红薯蒸熟，留下个头小的和残破的给母亲吃，将大一点的提到江陵中学门口卖给学生换些钱。

街道主任看李青萍实在可怜，安排她到街道知青瓦楞厂做临工。

知青瓦楞厂集中了缝纫、修补、扳金、竹器、铁业等工匠，是街道办的综合工厂。李青萍在北京市民政局福利厂做过纸箱纸盒，就建议再办一个纸盒加工厂，专门给医院做化验粪便用的马粪纸盒。李青萍每天把糊纸盒的活计带回家里，夜以继日地干，一个月可以挣二十元左右的计件工钱，李青萍对街道主任千恩万谢。

李青萍的脑袋瓜自然比家庭妇女的好使些。她看到厂里对生产纸

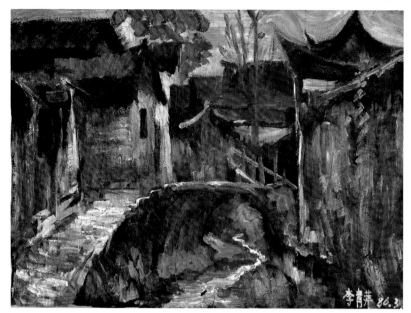

春到赵李桥　布面油彩　81cm×58.5cm　1986 年 3 月

盒的原材料没有按规格统一下料，既费时间，又费材料，就按纸盒的规格设计了一个平面分割的模板，在大张马粪纸上选取最省料的剪裁切割线。一旦切割成块，材料和工时都得到了充分利用，做起纸盒来又省力又方便，工效成倍提高。

由此，工人们的收入差不多翻了一番，李青萍也受到工友的信赖，成了工厂的技术员兼实物保管。她一天到晚指导切纸，分发纸片，回收成品，登记汇总，忙得不亦乐乎，获得了全厂最高报酬——月薪24元。

从咸宁赵李桥茶场回到荆州后，李青萍过了几年太平日子。渐渐地，她开始坐卧不安、心绪不宁，常常无端地大光其火，母亲劝阻都无济于事。

李青萍说："当年我就像一个夜游症患者，整日整夜在街头徘徊彳亍不归，惶惶然不知所以。一天傍晚，我偶然在一堆垃圾中看到几瓶干枯的广告颜料和几张废纸，顿时醒悟过来，明白我精神反常的根源就是又有了自由。有了自由我就要画画。"

李青萍小心地揣着那几瓶颜料，卷好那几张废纸，摇摇晃晃、跌跌撞撞地回到家里，翻箱倒柜地寻找画笔。

"有一天，我在废品收购站的一堆杂物中找到几支秃笔。我如获至

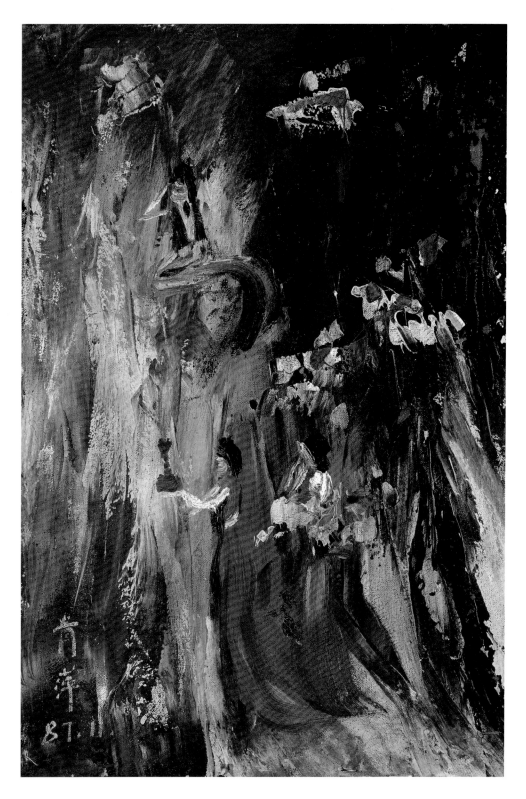

向日葵
布面油画
57cm×59cm
1984年8月

天女
布面油彩
46.5cm×30cm
1987年11月
（左页图）

宝，急忙回家把清水灌进广告颜料瓶，又用煤油小心翼翼地清洗那几支被油漆糊住的排笔。那天我激动得满面泪痕。"

手握充充的排笔，李青萍觉得愧对师长。她不仅没能像徐悲鸿先生期待的那样在中国绘画史上留下芳名，竟然好几年没有摸过画笔。现在落得想画画、能画画，却没有纸笔颜料的地步。

已是深夜，糊好了带回来的纸盒，李青萍开始伏在灯下潜心作画。

"泼彩图是不能画的，那要用去很多颜色，我没有这个条件。油画也不行，我没有油彩。眼前只有一堆乱七八糟的广告颜色，我只能画粉画。能画粉画也不错啊！"

面对皱皱巴巴的纸张，李青萍毫不犹豫地落下了第一笔。

听到排笔的摩擦声，看见鲜艳的颜色慢慢地渗进纸张，李青萍一阵痉挛，一阵晕眩，细细的热汗渗出全身。她体验到一阵从未有过的甜蜜蜜、麻丝丝的快感……她觉得灵魂离开了躯体，飞扬在云遮雾罩的高山之巅，又沉入到深不见底的伶仃洋底，她呼吸不畅，心跳停顿，

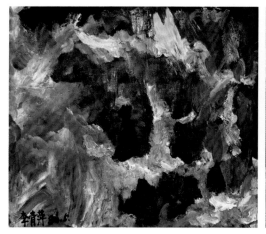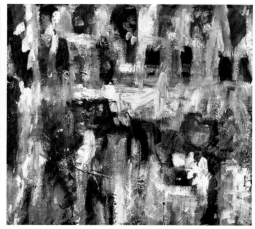

酣畅淋漓，欲仙欲死。她慌忙扶住小桌，闭眼细细体验这突如其来的激情。

　　突如其来的激情犹如訇然爆发的火山，把李青萍的灵与肉融为一体，急迫得她无暇思索，一步跨入四大皆空的境地，又悠然幻化为一股神奇的力量聚集在她的笔尖。灵感借助世界上最劣质的纸笔颜料喷涌而出。

　　每一个动作都没有丝毫犹豫，没有片刻停顿；每一帧色块、每一根线条，都恰如其分地反映出她的思维，增加着画面的强度与张力；五彩缤纷的画面在骚动狂乱中充满傲然与自信，在淋漓尽致中表现得从容不迫。没有一点刻意雕饰，甚至看不到画家殚精竭虑的思索和苦心营造的气氛，完全是一位天才艺术家超人才华的自然流泻。

　　一方黄黄的草纸，27.cm×18.5cm，上面粘满古巴红糖浅黄色的糖渍。在这块包过食糖的草纸反面，是一幅色彩斑斓的水粉画。草绿色的背景时浓时淡，几抹深紫与淡绿夹杂其间，画面的左侧是一线瓦蓝，它与画面右下角的几点深绿遥相呼应。近景是一束鲜花，枝叶和花瓣通体洁白，从左下角飘然伸进画面，恣意摇曳……整幅画面色彩鲜艳，层次分明，既冲突又和谐，既厚实又空灵。看似画家的随意点染，却散发出画家的全部心声。在这幅作品里，我们看到的是强烈的色彩、简洁的线条、震撼人心的张力、动人心魄的呐喊！

　　一张厚厚的包装纸，35.5cm×46cm，纸张的质地不错，看得出它曾经保护过一件高档的或者是重要的物件。白纸上面是一幅典型

雾
布面油彩
40cm×48cm
1986 年 5 月

抽象系列之四
布面油彩
33cm×38cm
1987 年 12 月

奔向光明
布面油彩
94cm×51cm
1980 年 6 月
（右页图）

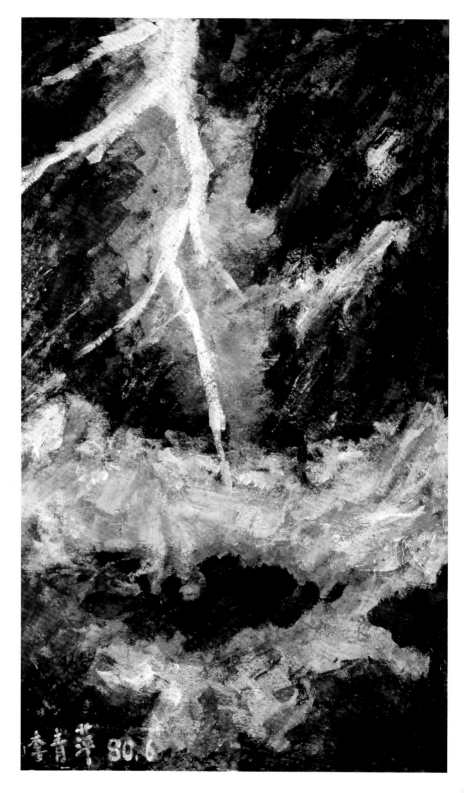

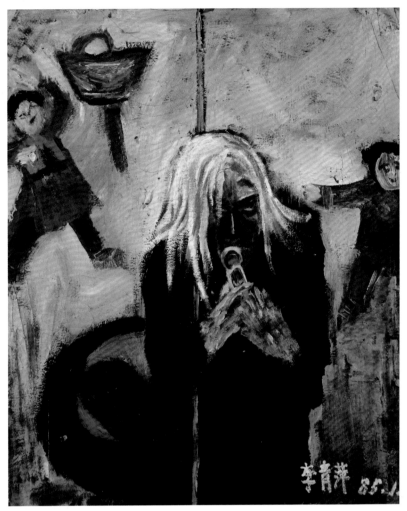

1970 年代的记忆　布面油彩　50.5cm×42.5cm　1985 年 1 月

的现代派抽象画。紫色的大幕皱褶分明，在画面中形成了密集的竖
线条；大幕前面是一群表演杂耍的艺人，这群优伶身着深红色衣衫，
大小不一，姿态各异，近景的杂耍和顶空竹的演员构成了前后远近的
透视效果。画面正中是叠罗汉的表演者，他们的出现增加了舞台的
纵深感。一名正在空中腾飞的演员，使画面的动感分外强烈。一根
钢索斜跨画面的右上角，使满幅的竖线条顿现生机，又极其巧妙地把
观众的视线引向高空，把读者的思绪引向无边无际的想象。整幅画
以紫、红、黄三色为主色调，只是在七个人物的轮廓部位有一线墨
绿——那是五彩灯光为他们勾勒的高光，华贵的灯光突现出优伶们

图脑之二　布面油彩　96cm×76.5cm　1990年代初期

的窈窕身影……

　　年富力强的李青萍，那艰难坎坷的人生阅历、劫后余生的深沉思考，从另一个方面强化了她的艺术修养。命运对她的无情惩罚，独身女人长期的情感困惑，早已在她的心底形成了极其强烈的创造欲望，当这种压抑着的欲望一旦释放，如野兽一般凶狠，像恶魔一般张狂。这是她创作的黄金时期。

　　几年下来，李青萍用最劣质的工具创作了近百幅水粉画，几乎每幅都是神来之作。

　　我曾在李青萍的一堆废弃纸片中，翻找到几页她当年的作品。最

邻里之间　布面油彩　53cm×38cm　1990年代末期

大的一张画在塑料纸上，35cm×8cm，上面的广告色已经脱落，只有变形的人物依稀可辨。最小的一张仅 7.5cm×3.5cm，大小如公园的门票，又像一枚书签。

政治上落魄、生活上窘迫、感情上孤独、心灵上伤痕累累的李青萍，只能用颜色来发泄内心情感，哪怕是一星半点纸片，她都要画上几笔——小学生的练习本、成年人的日记簿、会计用过的帐册、裁缝丢

闹海图之三　纸面油彩　53.5cm×38cm　1980年代中期

弃的布头，都是她作画的材料，连一张三寸黑白舞剧照片的反面，都被她用来画了一幅速写。

　　如果不受颜料纸张的限制，李青萍的作品还会更多。令人惋惜的是，她这段时期的作品几乎散失殆尽，仅存的几幅画作也因材料低劣而失去光彩，我们只能从残存的画面和劣等纸张以及颜料上，体味老画家当年的成就和心酸。

第八章 "三不怕"

李青萍很喜欢民主街知青瓦楞厂糊纸盒的工作，特别令她欣慰的是，她现在除了能够到处找一些别人丢弃的广告颜料和废纸，还能从牙缝里挤出点钱，买几包缺色的广告粉，买几张白纸，补充作画材料的不足，最重要的是还可以无忧无虑地画几幅画。她唯一的希望是能够永远像现在这样平静地活着。她觉得现在的处境实在是好极了。

转眼到了 20 世纪 60 年代中期，报纸广播开始天天批判"三家村"，接着又开始批判"四条汉子"，李青萍的耳朵就竖起来了——"四条汉子"，哪一条她都是熟识的。

"四条汉子"中，李青萍对田汉最了解。1930 年代初期在上海，田汉是著名的左翼文化领导人之一，李青萍经徐悲鸿先生介绍，认识了田汉。

李青萍记得在一个暑热的日子，她随田汉等拜访鲁迅先生。鲁迅先生已辗转病榻，形容枯槁，但依然双目如炬。李青萍顿觉一股凛然之气扑面而来。

田汉等人对鲁迅先生毕恭毕敬，诺诺连声。那一刻，李青萍觉得鲁迅先生并非一位文豪，更像是一支部队威严的首长。她努力回忆，那天去拜访鲁迅先生的一行人中，除了田汉和她还有哪些人呢？事隔三十年，她实在记不起来了。她有些害怕，想去找一下鲁迅先生的那篇文章，看看除了"从黄包车上跳下来四条汉子"的后面，他老人家写没写还跟着一个年轻女人。

一个初秋的早晨，李青萍得知瓦楞厂停产了。

她去了街道主任家。街道主任出事情了。她掏出衣袋里仅有的三

太阳花
纸面水彩
55cm×35cm
1984 年
（左页图）

泼彩图
纸面泼彩
50cm×75cm
1970年代

元多钱、几斤粮票，塞给街道主任的小女儿，头也不回地走了。

李青萍远远看见有一群人围在她家门口，个个情绪激昂、义愤填膺。她三步并作两步赶到门口，想看看出了什么意外。

一个中学生发现了她，"她就是李青萍！李青萍回来了！"

围观者让开了一条路，一群中学生将李青萍扭胳臂按头拥进屋里。低着头的李青萍只看见密密麻麻的翻毛大头皮鞋，还有被踩踏的家用杂物、颜料瓶和撕成碎片的画作……

李青萍听到了老母压抑的哀嚎，抬眼找去，却不见老母身影，她只觉眼前一片昏暗。

李青萍突然感到了一阵从未有过的轻松，像一名远征归来的战士接到了休整的命令，一个疲惫已极的路人到达旅行的终点，一位走过人生征程的老者终于躺上了临终的卧榻，一只祭坛上的羔羊历经了冗长的宗教仪式，终于等来了屠刀的寒光……痛苦疲倦的身心超然解脱，自由之身在天国随风翱翔，满耳是奇妙的仙乐，满目是灿烂的佛光。

李青萍在飞翔。她觉得翅膀越来越沉重，好像担负着千块万块灰黑的城墙砖，沉重得翅膀将要折断，跌落到黑暗的地面。

李青萍下定决心一飞到底。她飞得大汗淋漓，气喘吁吁，离那个身影越来越近，翅膀也越来越沉。她终于看到了召唤她的男人的身影。就在她即将扑向他的怀抱的刹那间，那个身影突然变得缥缈虚无，一

生命之火 布面油彩 31cm×43cm 1984 年 7 月
向着太阳 纸面油彩 7.5cm×3.5cm 1972 年
（目前所发现的李青萍最小的油画作品）
生命之源 布面油彩 66.5cm×91.5cm 1980
年代中期

会儿像端坐神坛的释迦牟尼，一会儿又像绑在十字架上的耶稣。这两者都是她崇拜的偶像，两者都是可望而不可及。

终于结束漫长的当街羞辱，李青萍回到四壁空空的家。只有这里才是她安身立命的巢穴，是她孕育作品的温床。酸疼疲乏的身躯于是得到松弛，如潮的灵感又回到了她几近崩溃的脑际。她立即起来收拾满地的碎纸残页，轻轻擦去大头皮鞋的印迹……

颜料瓶破碎了，但颜色尚存；排笔折断了，但笔头还在；李青萍继续在小屋搜寻，她在寻找前天捡来的一盒小号油画颜料。老天爷，她看到它就在床下，一个小硬纸盒里有六支干瘪的锡管，多少可以挤出一些颜料。

实在找不到可以着笔的纸，就用这个颜料盒吧！

颜料盒有 13.5cm×10.5cm 那么大，李青萍从不在乎画幅的大小。紫色、大红、明黄、墨绿，这对于李青萍来说已经够丰富了。

可是，颜料已经干了，如何溶解？李青萍想起油漆工常常用煤油浸泡排刷，立即将油灯里的煤油倒出一点……

应该说，用煤油替代调色油，是李青萍的一大发明。

来不及思考，浅紫色的背景上出现了一个变形夸张的马来土人头像。

一张 10cm×16cm 的马粪纸，整体色调是浅浅的灰色，只在画面主体建筑物的左上方有一抹橘红，那是一座吉隆坡的教堂。1980 年代以后，在李青萍的作品中多次再现过的马来西亚的教堂。

如果李青萍有创作的自由空间，有富足的画

布和油彩，那将是一个怎样的世界啊！尽管是这样，她仍然沉浸在艺术王国里，陶醉在创造的快乐中……材质粗劣也好、色块生硬也罢，她从不在乎外界对她作品的认可和感知。她对美术作品的创造并不在于表述它们的存在，从不关心自己的"成果"，她在乎的是表达她内心深处对万事万物火一般的情愫，在乎的是那创作的过程，是那让画笔表达出来的发源于心灵的感情，是那往事再现笔端的自我享受。这样的时刻，使她常常有一种处于真空地带的空灵感觉。

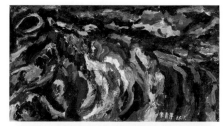

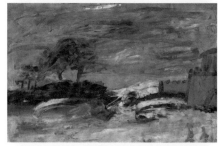

如果说，艺术是人类的希望之园，而这一时期的美术创作对于李青萍来说，就是逃离生活的避难所。

康定斯基说过："从我们——人们当中，必然有一个人挺身而出，他在所有方面与我们酷肖，不过，却带着神秘莫测的、天赋的'明察秋毫'的能力。他以远见卓识昭示未来。有的时候，他可能希望放弃这种往往成为他沉重十字架的非凡天才，但是他没能这样去做。嘲笑和嫉恨伴随着他，而他永远拖着卡在石头中的人类之车，逶迤向上向前。"（《艺术中的精神》〔俄〕康定斯基著，李政文、魏天海译，中国人民大学出版社2003年10月版第9页）

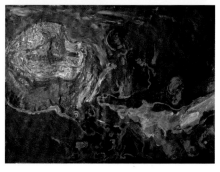

李青萍就是这样的强者，这样的英雄！

自街道工厂关闭后，李青萍母女断绝了生活来源。

身体稍稍恢复，李青萍找了一个旧木箱，包上棉絮权充隔热材料，她要去卖冰棒。

荆州人胆小，认识李青萍的都不敢买她的冰棒，她只得到荆州师范卖给不认识她的外地学

天边　布面油彩　38.5cm×78cm　1985年7月
古城即将淹没　布面油彩　53cm×80cm　1980年代中期　良渚文化艺术馆收藏
涅槃　布面油彩　82.5cm×109cm　1980年代中期

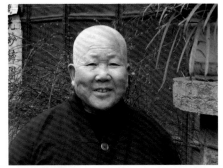

荆州铁女寺主持宏法大师（黄德泽摄）
荆州铁女寺（黄德泽摄）

生。一天下来，还赚不够当天的饭钱。

铁女寺的主持宏法大师告诉我："当年李青萍卖冰棒，赚倒还是赚了，但是她赚到的不是钱，而是一碗冰棒水。"

宏法大师生于1928年，1956年到铁女寺拜宽量大师为徒。宽量、宏法两位出家人是在"文革"期间与李青萍相识的。

当年，铁女寺的僧尼被驱赶怠尽，只剩下不愿离开师傅的宏法。师徒二人靠种菜卖菜为生。宽量交待宏法，卖菜的时候常常接济一下李青萍。

一天早晨，宏法挑着一担菜蔬来到民主街菜场，卖完菜，宏法依照师傅的嘱咐走进张家巷15号，将一捆小白菜、一包腌菜交给李青萍。

时至今天，宏法大师仍记得第一次走进李青萍家的情景，"她住的地方哪里像个家啊！我只听师傅说她是留过洋的，无家无室，也没有亲戚敢认她。我去的时候，她母亲没有住她那里，全部家当就是一张小木床，没褥子也没被子，上面一堆稻草。灶啊、炉啊、锅、碗、盆啊，什么都没有。"

看到这副窘境，宏法来不及跟师傅商量，拉着李青萍来到铁女寺。

"我看见李青萍走路一跛一跛的，进了寺院就要她把鞋脱了让我看看。她的鞋子不仅底子开裂，而且是一只布鞋，一只胶鞋，10个脚趾上都是鸡眼，鸡眼有半寸高。我赶紧烧了一锅热水给她泡脚，那天修下来的老茧和鸡眼就有一堆！"

说到这些，宏法大师眼圈发热。"我和师傅要李青萍以后就在我们这里吃饭，反正我们种的菜吃不完，可以卖钱买油盐，收割时我跑到城外

生命之河
纸面油彩
45cm×53cm
1980年代中期

生命之光
纸面油彩
49cm×57cm
1980年代中期
（右页图）

去捡麦穗、稻子，可以补贴粮食不足。"

即便如此，李青萍也忘不了画画。"庙里没有纸、颜料，她就坐在灶口，一边看我做饭，一边用烧焦的柴禾棒在地上画画。

"师傅听我说李青萍的家里连被子都没有，就找了一床旧棉被给她，可那床被子马上被人扔了！"

那段日子，李青萍几乎每天上午都去铁女寺，吃了午饭再带一碗饭菜回家。"如果我哪天没有邀到她，就肯定是有意外发生了。

"李青萍她好坚强的，不管是打她、骂她还是揪她的头发，我曾看到有人提着她的双脚倒拖着走，她也从来不喊不哭，默不做声。她对我说，'我的命本来就是捡来的，我已经死过好多次了，所以我三不怕：不怕饿，不怕打，不怕死。'"

滴水之恩，当涌泉相报。1982年李青萍有了工资后，宽量大师已然过世。她多次要给铁女寺捐钱，宏法不要，她就以给母亲、舅舅做"超度"和请客人吃斋饭的名义，隔三岔五去铁女寺请客，每次都给宏法1000元。1996年，李青萍送给宏法大师两幅作品，宏法还是不要，李青萍便当面在作品背面写道："蔡宏法同道 铁女寺存念"。

　　宏法大师动情地说："李青萍在1970年代吃了那么多苦，她从来不流一滴眼泪，可是她在写'蔡宏法同道'这几个字的时候，是流着眼泪写的。我是第一次看到她流泪。我如果还是不接受，会让她更加伤心的。"

　　为了生活，李青萍只得再去捡垃圾。从此，每天在荆州城的青石板路上，李青萍都拖着小小的哗哗作响的轴承车踽踽独行。小车在青石板路上一路蹦跳，声音刺耳，她且走且停，不断回头重拾着颠簸下来的纸片、布屑。

　　李青萍把垃圾送到废品收购站，换回一天的生活开销。在那堆废品下面，常藏着一些五颜六色、皱折肮脏、大小不一的纸片。她颤颤巍巍的左手上，总是提着一个破旧的人造革小提袋，里面装着她捡来的宝贝——别人用剩的广告颜料瓶，那是她的作画颜料。

　　夜深人静，李青萍伏在煤油灯下，用广告颜料在破纸上写写画画，泼泼洒洒。看到的人都觉得李青萍是因为孤苦伶仃，穷极无聊，趴在一堆废品上疯疯傻傻地打发时光。

　　小城里的人认为，李青萍是在"鬼画桃符"。说她"画的人像个鬼，

画的马像个驴，像小吖子没洗干净的尿布，像拉在纸片上的猫尿狗屎……"没有人真正了解李青萍的心态，只有和李青萍同辈的人回忆起她在解放前的风光，眼中才偶尔闪现一丝稍纵即逝的怜悯。

李青萍身后常跟着一群小孩子，齐唱着他们自编的顺口溜：

"李青萍，大汉奸！"

"李青萍，大右派！"

"李青萍，大特务！"

"李青萍，小姨太！"

常常还有小孩子用砖块砸她，用树枝、竹条打她，或是把她的小车掀翻，把她捡来的破烂丢到城墙外面。

李青萍默默地忍受着这一切，好像社会的动荡、自身的屈辱、生活的艰辛、灵魂的磨难都不曾发生，她只是用捡来的破烂换回果腹的食物，用在破烂中挑捡出来的废纸不断地作画。

只有暗藏于心的思想是自由的，李青萍觉得这种自由特别宝贵。她不停地画呀，画呀，似乎在她那孤独悲戚的心胸里，埋头作画仅仅是她的本能。

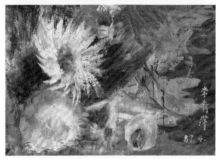

经历了一场又一场的风暴，度过了艰辛难熬的岁月，社会又好像忘记了她。没有人关心李青萍的生死，谁都是眼睁睁看着她在生与死的临界线上苦苦挣扎。

但李青萍已习惯了。至少，她没有生命之忧，还拥有最令她珍惜的自由。她心满意足。

"是的，我还有自由。有了自由就有了一切！没有麻布木框，没有颜料，包装纸、广告粉也是好东西呀！白天我捡垃圾讨生活，晚上有的就是

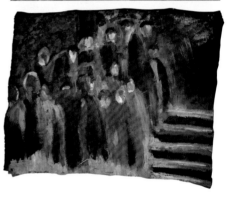

抽象系列之五　布面油彩　35cm×45cm　1986年5月
野菊花之一　布面油彩　39.5cm×54.5cm　1987年
穆斯林赞礼　布面油彩　43cm×56cm　1988年3月
女人花　布面油彩　73cm×43cm　1990年代
（右页图）

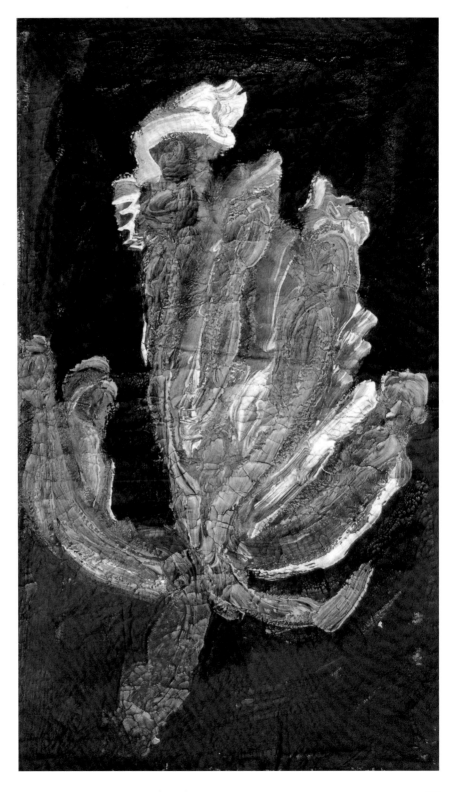

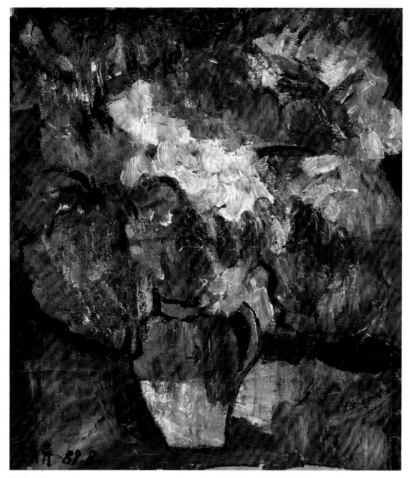

瓶花　布面油彩　50cm×46cm　1989年8月　良渚文化艺术馆收藏

时间……"

　　那年，全国的画家都在临摹一幅领袖手持油布伞去安源的油画，垃圾场常常有丢弃的油画颜料，李青萍捡到了许多瘪瘪的颜料袋。有了颜料，李青萍心痒手痒，她渴望听到排笔在画布上的摩擦声，闻到油彩和调色油的芳香，更想看到画布上那些会说话的色块。没有调色油她用煤油替代，虽然难以得到层次丰富的色彩混合与变幻，但那凝练的色彩、自然的笔触、大块的原色运用，反而形成了她作品的另一特色。

　　没有画布，她就拆掉旧衣衫上的补丁，去裁缝铺讨来废弃的布头……

　　1980年代初期，我曾多次问老人1970年代被撕毁的那些作品的

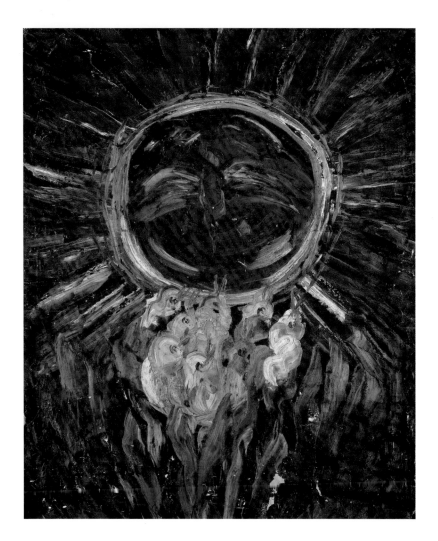

我的太阳
布面油彩
96cm×79.5cm
1990 年代中期

内容和风格，老太太总是笑着反问我："您能说明白您创作的音乐作品吗？"

1986 年 10 月，江陵县政府将李青萍在福利院的住室调整为两间后的第二天，我去察看搬迁情况，在她宽敞的会客厅放着一只盛满杂物的化肥编织袋，里面有些木柴、煤灰和纸片。我问护理员小吴这样的东西为什么放在客厅。李青萍急忙解释说，这些东西是昨天搬家后没有来得及丢掉的垃圾。我随手抽出一沓纸片，里面夹杂着十数幅很小很小的画作。李青萍告诉我这是"文革"时画的，因为太小才没有被撕毁。"小吴，黄局长来了，快把这些东西扔到垃圾堆去。"

"先别丢吧，李老师，我正要寻找几幅您'文革'时期的作品，我

不是要给您写传记的嘛，这些作品可以作插图，让人们看到在那个特殊年月里您是怎么坚持作画的。"

李青萍很灿烂地笑着说："好！"

在李青萍的那袋险些丢弃的杂物里，我找到了几幅劫后余生的油画作品。

一块崭新的白色帆布，尺寸为9cm×29cm，如果要废物利用，它可以用来剪一双婴儿的鞋底。在这块帆布上，李青萍画了一幅油画山水。画面上的蓝天白云倒映在平静的水面，远处是层林尽染的山峰，如果颜料宽裕一点，那些色块就会更加丰富、更加厚重，所表达的意境会更加深远。

这是一块在20世纪70年代流行的藏蓝色的确凉衣料，22cm×17.5cm，大小正好做一只中山装口袋，是一位裁缝师傅送给李青萍的。"得到这块布料的时候，可惜我没有颜料了，只好把颜料袋剪开后用刀片刮几点黏在上面的油彩，您看这……没有画完呢！"

真的是一幅尚未完成的油画。没有油画底色，李青萍用刀片刮下来的几滴油彩，在蓝色的确凉上画了一束白花。白色小花之间还有点点淡绿，似枝似叶又似花。蓝布上还有几块深色的颜料，因为底色太深颜料太薄而显不出应有的效果，只能透过藏蓝底色猜测画家的良苦用心。整幅画面蓝底白花，构图简约，只有随意散落的淡淡花瓣，显出几分清雅，几分高贵。

李青萍作画的题材无所不包，她面对的是一个完整的梦幻世界。在我所见到的自1970年代以来老人的近千幅作品中，故乡风物、南洋风情、茶园记忆、大海梦幻、富士山神韵等，都是她经

风景　布面油彩　59cm×40cm　1990年代初期
梦里南洋之二　布面油彩　尺幅不详　1985年4月

170

常描绘的主题。

李青萍也创作过少量花卉、静物，有油画也有粉画。细读这些作品，就会发现在那强烈的色彩和生机盎然的枝叶下，常有折断的花枝和陨落的花瓣。李青萍说："人生就是这样的。"

自1982年元月有了退休工资后，李青萍创作了一大批散发着浓烈煤油味道的油画。她也常用她独创的泼彩手法来表达内心的喜悦欢乐，发泄莫名的忧郁和痛苦。

1969年的冬天格外寒冷，曹庆凤病倒了，这让李青萍雪上加霜。

曹庆凤，这位可怜的中国女性，一个在小城靠轧棉花为生的手工业者，她一生哺育了五男一女，长子在襁褓中夭折，二子又不幸误喝卤水早亡，她经历了青年丧子的悲哀。丈夫赵敬臣在1943年不幸去世，她又承受了中年丧夫的凄凉。年过花甲，她接纳了孤身漂泊十余载又被遣返回乡的女儿李青萍。60年代她垂垂老已，却又一次展开慈母的怀抱，拢住从赵李桥劳教回来的独身女儿。她的一生都是迈着三寸金莲，劳碌奔波，忍饥受寒，像一匹瘦骨嶙峋的老马、一只眼花翅折的苍鹰，不顾一切地保护身边的孤女，与她苦命的女儿相濡以沫、相依为命。她太累了，她确实应该躺在病榻上歇息了。

没有钱吃饭，更没有钱求医买药，李青萍只得城里城外找一切可以吃的东西。

一天，李青萍在垃圾堆看到一块很新鲜的猪腿骨，她喜滋滋地把那块没有肉的筒子骨放在轴承车上，想带回家熬汤供奉母亲。

一位老者看到李青萍放在小车上的筒子骨很惊奇，问她捡这个东西干什么。李青萍脸一红，不想言语。

老者童颜鹤发，精神矍铄，破旧的衣衫浆洗得干净，看上去仙风道骨。老者动情地说，"我看得出你这位大姐不是等闲之辈，更不是要饭之人，想必家有不幸。你若告诉我，说不定老朽还能帮你一把。"

李青萍想了想，只得回道："老母病卧在床，没钱买肉，只好……"

"带我去看看，我不是游方郎中，不会向你收取分文，我只是同情你这个落难女子，也被你的孝心所动。"

李青萍点点头，带着老者回到家里。

在那遥远的地方
布面油彩
52cm×76cm
1990 年代初期

天地轮回
马粪纸油彩
26cm×37cm
1990 年代初期
（右页图）

老者为曹庆凤开了一帖药，并如实告知，吃药对她母亲已无甚意义，但可以减轻临终前的痛苦，"我开的药方，大多是草药，可以自己采制，余下的几味药也很低廉……喝骨头汤很好，我告诉你，佑文街后面有个食品加工厂，那里的师傅经常把筒子骨拿去熬骨胶，你可以去向他们讨一点。"

第二天，李青萍去佑文街找到了那家食品加工厂。熬胶的女工有几个认识李青萍的，以为她是来捡那些骨头拿去卖的，一时有些为难。

李青萍吞吞吐吐地说，母亲病得厉害，想喝骨头汤，想买几斤筒子骨回去给母亲煨汤。

一位热心快肠的姨妈不等她说完，立即从大篓子里挑出几块连筋带肉的筒子骨，叫李青萍赶紧拿回去。

李青萍唏嘘着说，她今天没有带这么多钱，只买一根骨头就行了。那群姨妈们七嘴八舌唧唧喳喳："算了算了，这点主我们还是能做的，这点忙我们还是要帮的，只要老姨妈想喝筒子骨头汤，你尽管来拿就是了。"

没有肉票也没有钱，居然能让重病的老母天天喝到骨头汤，李青萍大喜过望，觉得老天有眼，"天不灭曹"。

在女儿的细心照料下，曹庆凤的病时好时坏。

在病痛中，曹庆凤熬过了 1970 年元旦。

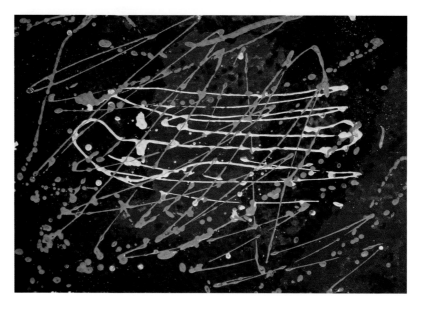

正月初十，劳累一生的曹庆凤拉着李青萍的手哽咽着说："儿啊，娘要走了，再也不能帮助你了……"说完，幽怨地闭上了眼睛。

守着曹庆凤的遗体，想起母亲一生辛劳，没有过一天舒心日子，没有享儿女一天福，李青萍想哭，却没有一滴眼泪，只在心里责骂自己是天底下最不孝的女儿。

李青萍对"母亲"一词有着特别的情感。1980 年代初至 1990 年代末期，她创作了一系列表达对母性和生命崇拜的作品，如《母爱》、《呐喊》、《生命之树》、《生命之海》、《生命之源》、《生命之河》、《涅槃》、《生的回声》……

李青萍生前有两大夙愿：在中国美术馆举办个人画展、出版由她的老师张振铎题写书名的《青萍画集》。我常常将她满意的作品拍成照片备用。1980 年代以来，我先后给李青萍拍下了近 200 幅作品。2000 年的一天，我按照约定带着摄影器材去文化馆帮她拍反转片，她选出一张马粪纸泼彩图，幅面仅有 37cm×26cm，大面积的墨绿和大红构成梦幻般的底色，有橘黄和明黄在画面上随意滴洒。她说那是她对母亲的怀念，要我给这幅作品命名。这也是多年来老画家和我常常做的游戏。我说叫《天地轮回》吧？老人很高兴，连说："你以后要常常来看我，给我的作品拍照、取名。我说过，历史上你是我的精神仓库，只有你懂得我……"

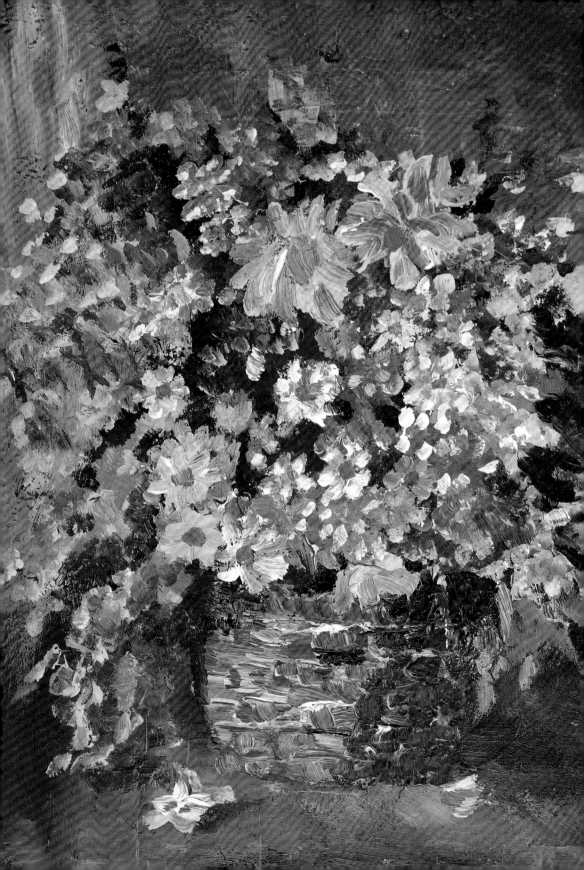

第九章 脱离困境

又是两年过去，1979 年春天，68 岁的李青萍终于等来了"拨乱反正"的辉煌时代，改正错划右派的工作正在全国进行。也是在那一年，我被抽调到江陵县文化局专做平反"冤、假、错案"的具体事务。

我们立即起草了改正李青萍错划"右派"的复查报告：

> 李青萍，女，1911 年 11 月生于江陵县，现年 69 岁。1952 年参加文化馆工作（非正式干部），1958 年 8 月 15 日被江陵县委划为极右分子（7 月 31 日呈报），实行劳动教养。1961 年 11 月"摘帽"，现在城关镇街道"五七厂"做纸盒为生。
>
> ……
>
> 根据中共中央（1978）55 号文件精神，复查意见如下：
>
> 原结论的主要问题，一是攻击党的领导；二是咒骂现实；三是诬蔑"反右"斗争中的积极分子和恶毒诽谤整风运动。但结论在最后又写道："李在运动中顾虑很大，但始终没有鸣放，辩论中也不发言。为此，群众还给李写大字报，批评其不帮助县委整风。"经复查我们认为，这一结论本身就是矛盾的。定性应以本人在会上鸣放的意见为依据，既然李在会上没有鸣放，也没有参加辩论，将其划为右派分子是不应该的，应撤消原处分结论，予以改正。
>
> <div align="right">中共江陵县文化局总支委员会</div>
> <div align="right">1979 年 3 月 7 日</div>

1979 年 8 月 20 日，中共江陵县委摘帽领导小组下发正式通知，"经

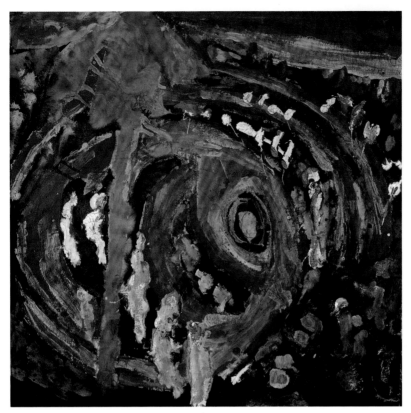

生命之树　布面油彩　80cm×80cm　1980年代末期

研究，李青萍属于错划右派分子，应于改正。"

　　既然平反了，如何安排李青萍的生活？她已扳不动水门汀的阀门了。

　　民政局认为，按中央有关政策，李青萍的错案是文化馆造成的，应由文化局解决李青萍的安置问题。

　　文化局认为，按照当年实际情况，文化馆根本就没有接受李青萍工作，她所以在文化馆上班，完全是看老县长的面子，连生活费都是民政局发的。因此，李青萍归根结底是社会救济的对象。

　　当年的县长、县人民委员会的秘书、经手安置李青萍的有关人员，都到场证明了上述事实。他们还说，李青萍从北京回来后，成天在县委找领导，吵得领导无法工作，公安局还把她抓去过，法院还判过她五年刑。

　　老同志的话没有错，江陵县公安局确实有这样一份《关于李青萍问题的复查意见》，印证了这个事实。

......

解放后，李青萍在北京工作，因只擅长西洋画，不善国画受到冷落。五四年因阻拦周扬同志的汽车被民警抓住，以后释放回原籍江陵。省公安厅曾将情况转告我局。后来因其为工作、生活无着落，经常到县政府找领导，一谈就是半天，干扰了领导的工作，于五五年八月以扰乱社会秩序而拘留。五六年清案时认为不当拘留，立即释放，并安排在县文化馆工作。

现经复查，当时对李青萍同志以扰乱社会治安拘留是错误的，予以彻底平反，恢复政治名誉。

最后经江陵县政府协调，仍由民政局按每月 20 元的标准给李青萍发放生活费。领导们感觉"李青萍能有今天算是很不错了。"

我也为李青萍高兴，至少她不必再在水门汀卖水了。

又过了两年，1981 年 8 月，原湖北省文化局转来一封《申诉书》。李青萍后来告诉我，这封《申诉书》是她的大弟弟赵毓寿回荆州看望她的时候代她写的。

我是一个归国华侨的高级知识分子，从南洋群岛回国以来，经历三十余年之久，一直长期遭受迫害，难以表达。迄今全国落实党中央冤假错案，再四强调落实昭雪，平反纠正，可我心里，实际上并未澄清是非，也未给予应有的安置，为此特申诉如下：

一、我的简历

我名李青萍，字李瑗，女，湖北江陵县人，现年近七十，1935 年毕业于上海新华艺专图音系，随即受聘上海市安徽中学任教。由于在校列为优才生，36 年调回原校进入研究生班，时隔半年因马来亚敦聘教师，我承徐朗西校长推荐于 37 年 7 月 10 日到南洋吉隆坡坤成女子中学任图音教师。时值芦沟桥事变不断扩大，全面抗日高潮掀起，国外侨胞纷纷高举抗日救国大旗，先后在南洋各地成立各种抗日救国捐献组织，当时责无旁贷的我参加了陈嘉庚、胡文虎、黄实、陈济谋、李君侠、姚楚英等人所组成的"中华救灾筹赈委员会"进行过募捐等事宜，个人不仅为募捐多次举

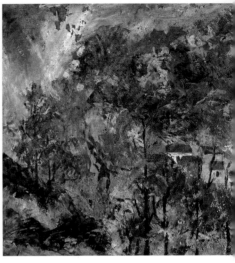

茶园记忆系列之四
布面油彩
38cm×45cm
1984 年 3 月

茶园记忆系列之五
布面油彩
47.5cm×51cm
1987 年 4 月

行过义展，还多次将本人的工资所得作了捐献。当时从国内到达马来亚筹募抗日捐款的团体有以陈仁炳同志为首的武汉合唱团；有以吉隆坡孙领事为首的中国派驻南洋挽救避难华侨纵队；有中、英、美亲善组织；还有我分别参加进行募捐的各界知名人士夏智秋、姚楚英、陈德馨、陈爱群、李洁、陈拔群、沙渊如、陈玉华、李宜民等人，我先后在南洋参与从事这些筹赈捐献工作。还有徐悲鸿画家和上海美术专科学校校长刘海粟画家，先后到达南洋，我为他们的作品展出分别作过不少的协助和推销工作。

41 年我在吉隆坡坤成女子中学组成的学生自治会进行过"抗日之母"的宣传和捐献工作。为了更有利于募捐的进行，我在徐悲鸿画家的建议下，将我多年来积累的新旧作品选出共达二百幅，在南洋商报出版了《青苹画集》（1—4 集），并有徐悲鸿、陈济谋等二十余人在《青苹画集》上的题词。

42 年太平洋战争扩大，新加坡沦陷告急，我抛弃了舒适优厚的生活条件，怀着爱国热忱，从南洋马来亚吉隆坡坤成女中经泰国回到了祖国，决心从事抗战工作。但因交通阻塞，未便实现宿愿，遗憾报国无门，方在上海母校的支持下，从事个人自由职业的画展，先后在汉口、南京、上海、苏州、杭州、北京、天津以及日本的东京、大阪、横滨等地举行画展达数十次，在国内外所到之处，均有新闻报纸报导。

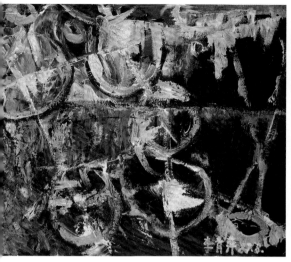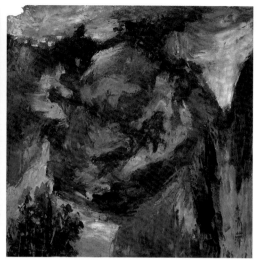

茶园记忆系列之六
布面油彩
44cm×55.5cm
1987 年 8 月

茶园记忆系列之七
布面油彩
55.5cm×54cm
1986 年 12 月

43 年我在祖国各地的友人有荣君立、汪亚尘、施清、吕醒寰、顾庭康、冉熙、李公庚、吕平、王丹岭、徐心芹、潘伯英、钟慕贞、徐希一、沈同珩、钱文珍、钱祠谷、孙雪芹、李尉如、徐天伦、白云、杨衬人等。根据其中不少友人的建议，我将南洋的南国风光和多年来的生活见闻以及每次为祖国捐献展出的史迹纪要写成了《青萍旅行日记》，已在商务印书馆出版，其中部分生活片断日记曾在《上海报》发表。

45 年日本投降后，仍从事绘画自由职业，在祖国各地和海外多次展出，深受广人观众和友好人士的赞赏和选购。

48 年我在继续恢复画展的过程中，应《星岛日报》林霭民、许世英等人的邀约到香港，为中国妇女福利协会筹募基金修建基地，举行了义展，随后转道九龙，藉住郭沫若先生家从事写生画约一月之久。嗣后又应《香港日报》赖敬初、李君侠、沈惠芙等人邀约，到台湾为孙中山先生单亭像筹款举行过义展；后来在沈西玲、沈惠芙、李君侠等人的支持下，到达广州为孙中山先生修建图书馆购买中外图书也举行过义展。

49 年在全国人民行将得到大解放的前夕，我迫切要求参加革命，因此我到了四川，走访郭沫若先生后，即在重庆市由市文联及二野文工团林超、林军、杨白谋、杨杰等同志的邀约下，为"九二"火灾和庆祝西南解放双层画展，也先后举行过义展，并分别受到

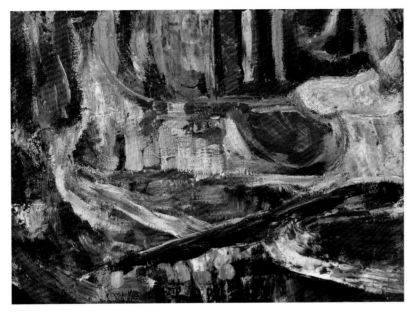

抽象系列之六
布面油彩
34cm×45cm
1984 年 6 月

回流
纤维板油彩
27cm×20cm
1990 年代末期
（右页图）

各方面的表扬和奖励。

50 年我回到武汉，由汉口文联的张振铎、谢仲文、谢希平、胡汉华、陈一新、宋如海等同志发起为庆祝五一国际劳动节，举行了画展。同年夏天接到徐悲鸿来信，邀约我到北京和田汉同志相见后，即被留在文化部戏剧改进局从事国务院主办的全国戏曲资料展览大会工作……

二、横遭迫害

46 年我在南京展出结束后，辗转到上海，在新生活俱乐部展出期间，竟遭到国民党伪上海警备司令部迫害，诬我有汉奸嫌疑，将我拘留在提篮桥九个月零三天，最后宣布以"查无实据，宣告无罪"而释放。关于展出的作品和衣物以及展出期中未收的画款，全部被第三方面军救济总会的经管人张玉麟等人拿走一空，使自己在身心和物质上损失重大，这是我在生活史上难忘的一页。

51 年我在戏剧改进局从事全国戏曲资料展览大会结束后，急欲参加抗美援朝，在文化部召开的抗美援朝动员大会后报了名，怎奈得知老母病危，旋即回家探亲，未能赴朝，即有组织分配在人民美术出版社工作；当我再次回乡探亲期间，正赶上全国肃反深入，却被本县公安部门认为我来自海外，社会关系复杂，受到审查

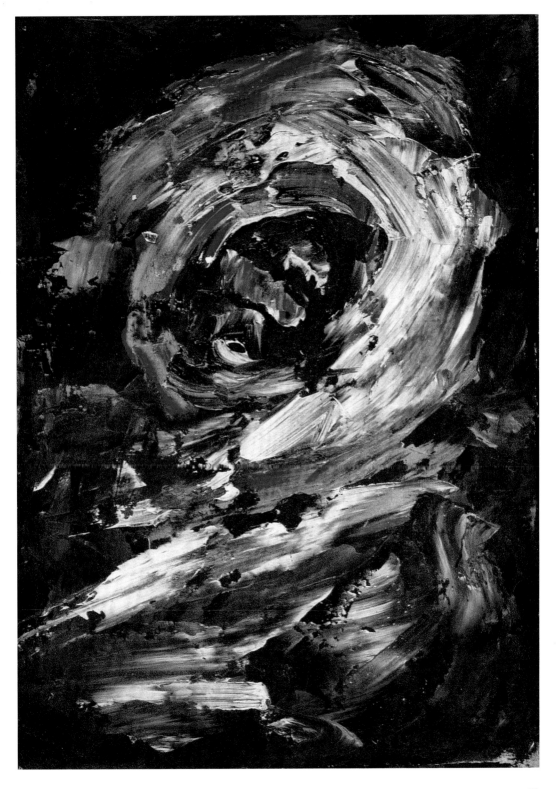

舞者　布面油彩　74.5cm×109cm　1990年代末期

和折磨，直到53年才解除；而我所有的作品和有关个人的画展资料全部损失，处此遭遇我才重返北京申请复职，经文化部答复："因我部人员编制所限，不便安排，可由所在地文化部门联系解决。"由于申请未能如愿，心急如焚，一天偶然遇见了周（扬）部长乘坐总理的小汽车外出时，我上前提出了申请，随后即由领导上派员送回到原籍，经过县领导的研究，分配我在县文化馆工作。

　　55年7月又以我有反革命言论被逮捕，对我进行第二次折磨，56年以"查无实据，予以释放"回到了文化馆。57年在整风运动的反右斗争中，我被人们呼为"哑巴右派"，进行着残酷斗争和无情打击。58年下放在湖北铁山钢铁厂劳教。该厂下马后，又转送到咸宁地方国营茶场，后期又转到赵李桥茶场，直到62年解除劳教后送回原单位县文化馆时，却以"馆内人员已满"，将我转送到街道"干临活"，从事极重的体力劳动长达十余年。

　　特别是当66年"文化大革命"之际，我硬成了运动中的"活靶子"，经常发动群众不断批斗，都一致认为我是来自国外，社会关系复杂，将我这个归国华侨取了个绰号，呼为"洋婆子"，每次批斗会上的要求，都要狠批猛斗"洋婆子"，给予我这种莫须有的罪名，各方面使我遭受一些想象不到的重大损失，日长月久就这

色彩游戏　纸面油彩　26cm×40cm　1990 年代

样一直在受害的苦难日子里艰难熬了过来，吃尽了人间说不出来的苦痛。

回忆我自归国以来，长期挨整挨斗达数十年之久，不仅在政治上备遭歧视，经济上受到重大损失，生活上穷难度日，即在肉体上也受尽了摧残，特别是身心上的折磨使神智失去常态……何堪冬言！

三、政策"落实"

我于 79 年 8 月接到江陵县委摘帽领导小组的改正通知书："李青萍经研究属于错划右派分子，应予改正"。否定了我右派分子的帽子，恢复了"临时工"的职称。不过使我不太了解的倒是我在整风运动中，从未发表任何反党反社会主义言论，也未宣布我是右派分子，但在落实政策中，却突然接到这张改正通知书，这该从何能来理解？实在不明白把我错划为右派分子的依据由来！据说本人的身份和职称是县文化馆的"临时工"，既然不是一个职员，却将一个临时工打成右派分子，这是罕见的案例。既按右派分子政策处理，而又不能享受改正右派分子的待遇……而是只能每月领取仅有的社会救济二十圆，这是否符合政策精神？

我是一个知识分子，一贯是忠于祖国热爱党，早在 27 年我就

响应本县妇女协会的号召，解放妇女，我首先在全城的妇女同胞中带头剪发放足，摆脱封建束缚。全国解放后，在党的正确领导下，生平数十年一直是遵纪守法、热爱祖国、热爱社会主义，作为一个文艺工作者，却被关在革命大门之外，居然落到不能为祖国四化建设继续作贡献的下场，使我对党的知识分子政策费解！

我是一个侨民，自37年到达南洋群岛，一直在马来亚吉隆坡坤成女中担任教师，积极为祖国的文教界争光，我侨居国外期间，曾在抗日救国捐献中多次义展募捐和本人的工资收入多次捐款，作出了应有的贡献，尤其在八年抗战的最后阶段，为了参加抗战，我抛弃了优越的生活条件，离开了南洋，冒着战火危险回到祖国，却遭到"洋婆子"的待遇，对我进行长期的无情批斗和打击迫害，这使我海外侨胞对政府的侨务政策的影响作何感想！？

我的问题既是属于落实政策的范畴，如今党即伸出温暖的手来救我无辜受害的知识分子，而实际上却得不到应有的安置！不过，我坚信党中央是会在弄清是非的基础上落实"三案"政策；

海上日出　布面油彩　51cm×51cm　1980年代初期
惑　布面油彩　55cm×66cm　1980年代初期
流星雨　布面油彩　109.5cm×103.5cm　1990
年代中期
生命之海　布面油彩　80cm×86cm　1980年代末期
（左页图）

也坚信政府也一定能认真贯彻平反昭雪和纠正的政策落实；更坚信领导上对违反政策者不会听之任之、不问不闻和无动于衷，一定会给我妥善解决，决不会让一个受尽迫害者永痛终身。因此，我不能不向领导提出申诉。

四、两点要求

1.在政治上澄清是非，落实政策，做出明确的结论。我自51年肃反运动以来，一直身受迫害，长达三十余年之久，迄今我由于不了解自己违反国家哪些法纪，有何罪证，也不知为何将一个忠于祖国、热爱党的文教艺术工作者陷于九死一生的境地，在落实冤假错案的今天，我仍未见到正确的结论深感痛心！

2.在经济上根据党的方针政策妥善处理。由于长期遭到批斗，经常进行抄家，随时遭到揪斗，任意毁灭什物，因此将本人多年来积累的作品和绘画中各种珍贵资料以及图书等全部被毁灭丢失奇重，甚至连私生活的衣物和用品也被多次抄家任意带走，无凭无据，无力恢复！尤其现在每月领取仅有的二十圆的社会救济，实在难以维持最低生活费用的实际开支。

如今我本应来京上访，苦我处于有脚无路、举步维艰的境地，我想领导上是能够想人之所想，急人之所急；为了维护党的"三案"政策的落实，对知识分子政策和侨务政策的落实，特来信恳求您大力给予支持和拯救。由于我对当前侨务政策生疏，特别是对有关方面的人事不熟，为此敬请您给予"片

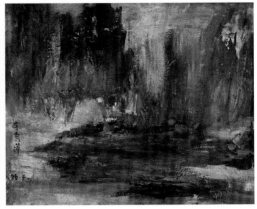

茶园秋色之二
布面油彩
48cm×59cm
1988 年 4 月

茶园秋色之三
1986 年 4 月
布面油彩
40cm×49cm

言九鼎"之劳，以解除困境！

李青萍的《申诉书》转到我这里。

在 1981 年底的一次专题会议上，我再次提出：按照当年的政策，"右派份子"只能在国家机关和事业单位工作人员中产生，李青萍是非正式干部，她的档案上写得清清楚楚，她根本就没有当"右派"的资格，她的错案是错上加错。既然她当了 21 年"右派"，就应该由错划的单位收回安置……

领导采纳了这个意见。

1982 年 1 月 5 日，江陵县人事局（1982）01 号文件下达《关于李青萍问题复查平反的通知》。

县文化局：

李青萍，现年 68 岁。1954 年参加工作，1955 年 7 月因"海外关系"等问题被拘留审查。经复议，李属归国华侨，对其"海外关系"等问题被拘留审查应予平反，恢复李青萍政治名誉。经县委研究，由县文化馆收回，按行政 22 级作退休处理，从通知之日起执行。

李青萍终于享有了干部待遇。

1982 年 2 月 16 日下午，江陵县公安局、外事办公室、文化局以及荆州镇政府的有关人员，在李青萍居住地民主街居委会召开了为李

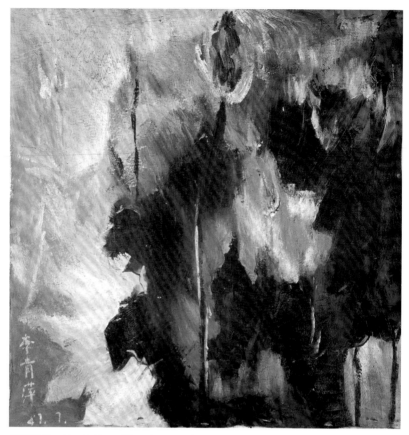

芙蓉花开　布面油彩　尺幅不详　1987 年 7 月

青萍平反的群众大会，按照规定将她档案中的不实之辞当众烧毁。

考虑到李青萍年老无依，县政府安排她住进江陵县福利院，她的饮食起居、医疗健康等生活方面的问题也有了保障。

可是，在不到一年的时间里，李青萍多次找到文化馆和文化局，抱怨福利院的卫生条件，也受不了与他人同住一室，要求回张家巷 15 号。

县侨办的彭家伏主任和我一起找县委主要领导，建议给李青萍挂个名誉院长职务，以解决她独住一室的要求。1984 年 6 月 28 日县委组织部下文："李青萍同志任江陵县福利院名誉院长。"福利院领导以此为据，立马给她单独安排了一间 28.8 平方米的平房。

1986 年 4 月 25 日上午，江陵县委常委会议室召开了一个会议。

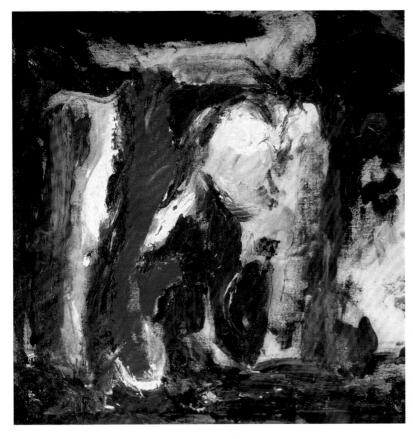

回望（局部）
布面油彩
83cm×56cm
1980 年代

山水人间
布面油彩
68cm×58cm
1985 年 8 月
（右页图）

对李青萍而言，这次会议非常重要。

起因是李青萍给中央领导写了一封信，要求进一步落实政策，解决生活困难。据县委办公室的同志讲，中央某领导对她的信访材料有批示，中央信访局来人了解具体情况，现场解决有关政策问题。

在会上，江陵县委、县政府领导介绍了李青萍的政策落实情况。中央信访局的两位同志听得很认真，他们还一一查看了李青萍的错划右派改正通知书，江陵县公安局错捕、错拘、错管的平反文件，江陵县人民法院当年对她"无罪释放"的复查法律文书，江陵县人事局决定将李青萍收归文化馆正式干部的文件，工资调整通知和退休干部待遇文件，当年依照政策被改造的私房、现又依照政策落实私房的文件，李青萍在江陵县福利院居住前因后果的情况介绍……凡是李青萍在信访中提及的问题，县政府都出示了目前实际情况的文件依据。中央信访局的两位同志基本满意，又针对李青萍的特殊情况，现场商量了

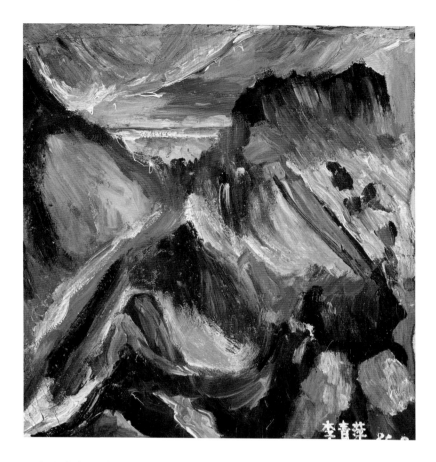

几条从优解决的意见，形成了一个《关于落实李青萍同志申诉一事的会议纪要》。

会议行将结束，中央办公厅信访局的张处长突然问："李青萍在申诉材料中称自己是一位画家，她的画到底怎么样？"

满座语塞。在场所有人都知道李青萍是画家，但都没见过她的作品。

县委副书记黄宝玉要我介绍一下。

记得在春节后不久，文化馆领导曾对我说过，李青萍要求举办个人画展。我虽然也没有见到过李青萍的绘画，自己的专业又不是美术，但我还是要求文化馆好好帮助她办好这个画展。我的想法又单纯又有人情味儿：老人家冤枉吃了三十多年苦，好不容易熬出了头，人也成了75岁的老太婆，就按她的要求在文化馆举办一个画展，满足她这么一点小小的心愿，毕竟对她的长久失落是一个安慰，也算是文化馆把她错划为"极右分子"的一点补偿吧！

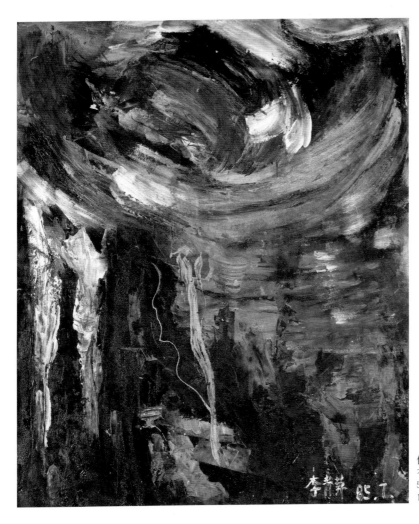

伶仃洋底之一
布面油彩
58.5cm × 48.5cm
1985 年 7 月

　　我也曾想，李青萍如果真的是艺术青春长在，又被我们发现或者说"发掘"出来，那就是我们这些基层文化"官员"对文艺事业的贡献。不然，让一颗闪亮的艺术明珠在我们的任期中埋没，我们将会遭到世人的唾弃。还有，对于文化馆来说，展馆和画框都是现存的，只要文化馆的朋友们花点力气，用不了多少资金的。这段时间，文化馆正在积极地筹备"李青萍画展"。

　　我略略思索后说："李青萍过去曾在我国好些城市、地区以及东南亚办过个人画展，是一位著名的抽象派画家，这一点是可以肯定的。但是，她这么多年没再画画，也不清楚她现在的绘画水平能否再现当年境界。我们文化馆正在给她筹办画展，我打算在画展结束后选送部分作

品去省美术家协会请专家鉴定一下。说不定李青萍仍是大画家哩！"

黄宝玉接过话头："李青萍女士相关政策落实的问题，在不违背现行工资政策和其他硬性政策的前提下，尽可能照顾老人家，采取就高不就低，宜宽不宜严的原则。还有，我们要重视宣传和介绍李青萍的绘画艺术，等省里的专家认可后，由文化局负责立即着手这项工作。我们不仅要在政治上为李青萍恢复名誉，还要让她在艺术上焕发青春。"

张处长和其他领导都说这个意见很好，并要求写入《纪要》。

李青萍同志于 1986 年 2 月给中央负责同志写信申诉，要求在政治上、生活上进一步落实政策。县委、县政府对此十分重视，于 1986 年 4 月 25 日上午在县常委会议室召开专门会议，研究、解决李青萍同志信中所反映的有关问题。参加会议的有中共中央办公厅信访局张希曾处长、李同信科长、省信访办梅同志、地委办公室周年丰副秘书长、地委信访办公室赵宏年主任、县委黄宝玉副书记、政府李国才副县长、县委办公室、信访办、侨务办、文化局、文化馆的有关领导同志。

李青萍在给中央负责同志的信中反映了五个方面的问题，即：(1) 1958 年被错划右派时以及"文革"被抄家所造成的经济损失(遗失画册 1—4 集、照相机一部)，至今未做处理；(2) 工资偏低(行政 22 级)，且退休后只拿 75%；(3) 私人住宅按政策改造后，至今未归还；(4) 退休后未发生活补贴；(5) 孤寡老人生活无照应。

就上述问题，在过去工作调查落实的基础上，这次又讨论了如下意见：

1. 李青萍在"文革"中遗失的画册，现已无法寻找；其照相机由街道负责清查，若查不出，则按中办 (1986) 6 号文件精神，由有关单位给予经济补偿。

2. 李青萍的工资，1984 年已由 22 级调为 21 级(从八三年十月补起)，1985 年又由 21 级调为 20 级(从 1983 年 10 月补起)，因该同志 1982 年平反前非国家正式工作人员，根据国发 (1978) 104 号文件精神，退休工资只发 75%。现在，考虑到该同志系归国

华侨，又是解放前的知识分子，其退休工资可从优照顾发给百分之百，但工资级别不得随意变动。

3. 李青萍原在荆州城民主街有私房一栋，面积 132 平方米，在 1958 年私房改造中被全部改造（当时因本人不在家，未留自住房）。1986 年 2 月，县房产公司按政策给予补留自住房 20 平方米。近来李又要求再购 32 平方米住房，此事县侨办、房产公司根据中办发（1984）文件精神，出面与李本人共同协商，同意李购回原房 32 平方米，每平方米作价 45 元。

4. 李青萍退休后的生活补贴，根据上级有关文件精神规定，已从 1985 年 5 月起，每月补给 17 元。

5. 李青萍同志已于 1984 年被任命为县福利院名誉院长，并搬到该单位居住，衣食住行基本齐全，日常生活均有人照理。

6. 关于李青萍同志要求办个人画展的问题，这次会议决定，由县文化部门牵头组织有关单位共同协助李举办"李青萍画展"，其经费主要是由个人承担，但考虑到李的实际情况，县财政和文化馆可适当地补一点。有关画展的安排可先在县里初展后再选其部分作品送省，由专家鉴定，若有价值，再作安排。

<div style="text-align:center">1986 年 5 月 4 日</div>

回到办公室，我看到了文化馆送来的"李青萍画展"请柬，遵照李青萍的意见，展览的地点设在江陵县福利院会议室，那里离她的住处较

原江陵县福利院侧门（黄德泽摄）
李青萍住进了江陵县福利院　1982 年（佚名摄）
原江陵县社会福利院康复医院兼办公楼（黄德泽摄）

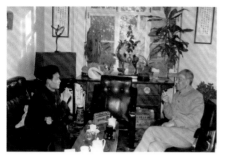

著名戏剧作家马少波先生在住所听取黄德泽谈李青萍先生的情况（皮汉生摄）
工程兵第八休干所政委樊傑、国家教育部处长雷克啸、北京联合大学教授孙逸忠、文化部干部夏于瑾听取黄德泽谈李青萍北京画展进展情况
廖静文先生在徐悲鸿纪念馆会见黄德泽 1986 年（皮汉生摄）
全国侨联宣传部杜海东听取黄德泽汇报李青萍北京画展计划（皮汉生摄）

近。我想了想，在请束上写了三条意见：

1. 立即同徐悲鸿纪念馆联系，请求他们在徐悲鸿先生的遗物中代为查找《青苹画集》；

2. 迅速去信上海商务印书馆，请求查找《青萍旅行日记》样书；

3. 马上派员带上李青萍作品赴省，请省美协的专家对其艺术成就和价值做出评论。

走进江陵县福利院会议室"李青萍画展"的刹那，我就被满墙的画作震撼了！

这是我第一次见到李青萍的作品。那鲜活、大气的色彩配置，色块的强烈冲突、对比，以及画面整体透露的无言的高贵，使我感受到了一种久违的律动。我虽然看不懂李老先生的作品所表达的内涵，但我当时的感受就是在倾听一部雄浑的交响音画——张扬的笔触和热情的色块有如演奏中的交响乐撞击着我的心扉——画面就是优美的乐章，色块就是跳动的音符！

我的专业是音乐，音乐虽然有可能比美术更加空灵，但是对此我还是不敢妄加评论。可直觉告诉我，年迈的青萍女士极有可能是一位轰动画坛的天才画家。

让一位天才画家在我的任上埋没，那是历史的罪过；让一位独身老妪生活无着，那有悖伦理；让老画家重演雷诺阿的悲剧，会让我无颜面对家乡的父老……我立刻再次当面要求文化馆，马上选送李青萍作品请湖北省美术家协会的专家鉴定。

随后我去李青萍在福利院那间 28 平米的房间，看到她唯一的随行家具——一口大木箱上放着好大的一叠五颜六色的极其凌乱的作品。

墙角一块木板上还钉着一幅油画，原来那就是她的画架。

李青萍告诉我，她就是用那块木板当画架，将布（不管是什么布）用订书机钉在木板上画画的。难怪她1980年代早期的油画四周总是有钉书钉的印记，而且是四角拉拉扯扯的呢！随即我"指示"文化馆，尽快托人从武汉给老人家买一个画架。

接着我给徐悲鸿纪念馆和上海商务印书馆写信，请求他们帮助寻找1941年出版的《青苹画集》和1943年出版的《青萍旅行日记》。

1986年8月7日，徐悲鸿纪念馆代廖静文馆长回我一信："我馆资料室未有收藏来信中所说的《青苹画集》。此外，我们问过廖静文同志，她说对李青萍女士的情况不了解，因而不能提供什么情况，敬请谅解。"

李青萍多次对"鉴定"一词表示抱怨。她当我的面向中央和省里的人说："黄局长还说要把我的画拿到省里去鉴定，又不是文物，鉴定个什么呀！"

文化馆的同志不仅向我口头汇报了省美协画家们的意见，还给我一份经过整理的文字记录。专家们见到李青萍的作品大吃一惊，他们不敢相信在古老的荆州，竟有一位伟大的西方现代派画家！

> 江陵县文化馆美术干部黄狨同志受组织委托，携带李青萍西画作品50幅，到武汉征求美术界专家们的鉴定及评价：
>
> 时间：一九八六年五月二十五日至五月二十七日。

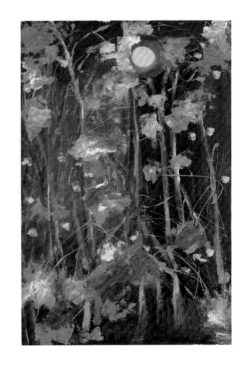

夜色　66cm×43cm　1989年11月
荷花　布面油彩　54cm×44cm　1985年7月
（右页图）

194

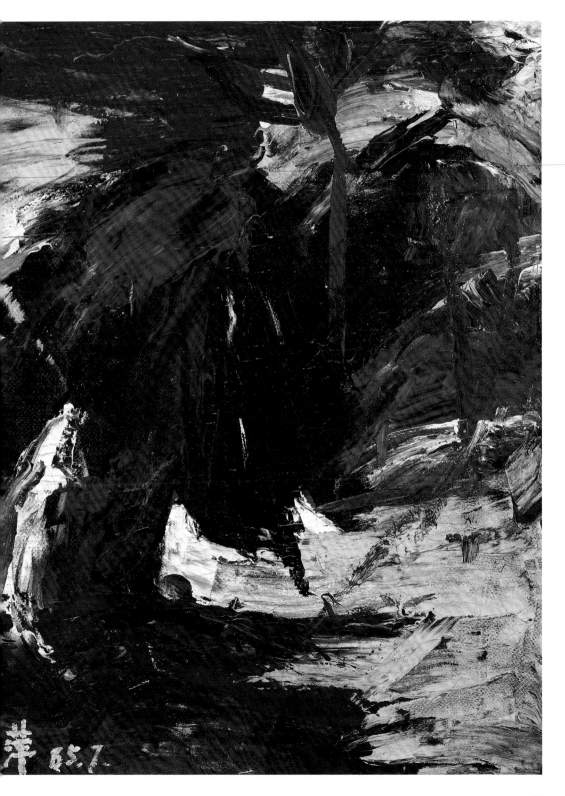

李世南（省美协理事、中国画家）：画得不错，很有现代感，说明了她原来很有功底。七十多岁的老太婆比现在的一些年青人都画得有现代意识，我看可以拿到省里来展示一下。

汤文选（省美协副主席、省美术院副院长）：我是搞国画的，看西画不怎么样。我知道李青萍这个人，原来她很受日本人抬，被誉为"中国艺坛一娇娜"……

尚扬（湖北美院副教授、美协副主席）：画得好！好在她流露自然，就这一点也是难以达到的。如《晚霞》、《闹海》、《果子》都画得好，图案也不错，可以跟她办一个展览，到省美协联系一下。

皮道坚（《美术思潮》副主编）：好！画得好！画得很精彩，《闹海图》画得真好！画法抽象，但流露是自然的。把她的画挑一下，到省里办个展览。

钱平（美协组联部）：先把她的资料给我们寄来，把作品挑选一些到省里办个展览，等聂干因、鲁慕迅回来后一起定。画很不错。

刘一原（美术学院讲师）：她的画我很喜欢，她心里装的东西多，画得也很自然，有志趣。

六月中旬，湖北省美术家协会派出副秘书长聂干因等人赶到江陵县文化馆。我们共同商定，以中国美术家协会湖北分会、湖北省人民政府侨务办公室、江陵县文化局、江陵县侨务办公室四家名义，按照老画家的意愿于7月10日在武汉琴台举办"李青萍画展"。

旋流
布面油彩
29.5cm×28cm
1982年5月

鸟瞰吉隆坡
布面油彩
51cm×68.5cm
1987年3月

茶园冬日
布面油彩
52cm×52cm
1987年8月
（右页图）

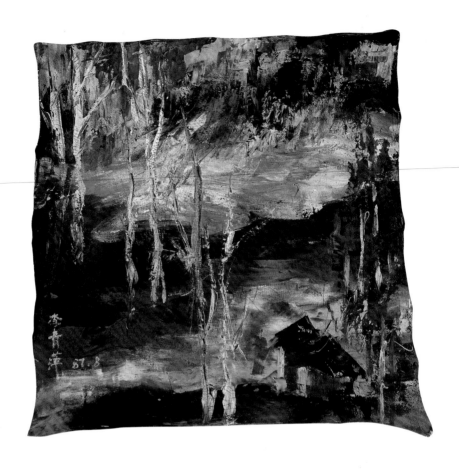

中国美术家协会湖北分会给"李青萍画展"的前言是这样写的：

　　经历了一个又一个创新的浪潮之后，中国美术界眼下正进入深刻反思的阶段。无论是画家，还是理论家，普遍都认识到：借助于另一种文化的冲击，固然可以启示我们提出超越传统范围的问题，但仅仅做一些引进，学习西方现代派的尝试，并不足以推出具有现代形态的中国绘画。对于每个具有历史使命感的中国画家来说，站在更高层次上，深入研讨传统、东方精神以及西方现代派等问题，实是刻不容缓的工作。谁在这方面工夫下得深，谁就可能取得卓有成效的成果。这里展出的李青萍女士画展，就深刻地说明了这一点。在她的作品中，由于很好的保持了传统与现代、东方与西方、具象与抽象、表现与再现之间的张力，所以显得既有强烈的现代意识，又有着我们民族独特的审美观念。例如她作

夕阳下的浪花　布面油彩　48.5cm×41.5cm　1985年8月

画，十分强调手与笔和谐而急速的运动，必须将顿悟时的感受、心境畅快自然地表达出来；设色、造型、布局应力求摆脱物质世界的束缚，进而取得抒发主观情意的审美效果，就得益于中国传统艺术的精髓。再如她作画，常着意主题潜在的意识流，追求将一种印象、一种感觉、一种记忆用幻化、虚拟、像征的手法加以表现，以及对色彩构成、平面构成等方式的运用，则得益于西方现代绘画如印度泼彩画。需要说明的是限于篇幅，我们无意在这里对她的艺术作全面的评述，我们相信，广大观众必定会从中得出各自公允的看法。

　　愿李青萍女士的画展对所有锐意创新、渴求突破的画家有所启迪，有所禆益！

7月8日，我去请老人家参加"李青萍画展"开幕式。我们文化局是一辆老旧的西北面包车，我怕热坏了老先生，就给她买好旅游车票并请县侨办的女科长陪她一起坐有空调的旅游车，但老人家坚持不去武汉，理由是天气太热。

在开幕式上我忙于拍照片，座谈会的记录是回江陵后文化馆给我的：

杨立光（省美协主席）：我看了画展很高兴，她的画色彩丰富、协调、和谐，美感很好，给人有一种美的享受。听说她的条件很差，用马粪纸绘画。

白绪统（专业画家）：三中全会后画了几百幅画，值得敬佩。绘画的效果很不错，这是李青萍30年的寒窗吧？说明了她对马蒂斯的绘画很有研究，画意严谨、自由，表达了情意，很自由奔放，绘画非常自然，引人很多思索，她的写实风格很强，如印象、抽象、潜意识都很丰富。

刘依闻（美术院画家）：李青萍是1931年进入武昌艺专，我是1935年进入武昌艺专，（她）现在的画风没有什么变，像李青萍今天的画有风格、有意境，心境畅快自然，把抽象和国画平面构思运用得很好……向李青萍学习，她西画很好，很自然，她是走的自己的路。

李松（西安美院研究生）：我原来看了江陵拍照的绘画照片很激动，今天看了原作后感到很惊叹。她的绘画技艺使我大开眼界。我认为她的潜意识不是冷漠，她的潜在的意识流、抽象派和印度泼彩图，给印象、感觉、记忆用的幻化手法表现，是我们当今研究探讨的绘画方向。李青萍绘画完全表现了自己心灵上的世界，把她心灵上的世界展现在人们的面前，这就是我们楚文化的渊源所在。

戴筠（省美协秘书长）：李青萍的绘画今天能和大家见面，是我省美术工作上的一个重大突破。感谢江陵县文化部门做了大量工作，能及时推荐出来，是很有胆识的，是对整个美术界的贡献，不然再过两年就晚了。

聂干因（省美协副秘书长）：听了江陵同志们的介绍和大家

的发言，对李青萍的绘画一致认为画得很好、很自由、很自然、有生活激情、有生命力。但是我们对李青萍的画展还有很多工作需要做，李青萍的绘画经费、绘画条件需要解决，出版画集的经费需要解决，希望我们大家共同来做好这些工作。

省政府副秘书长王俊锋参加了开幕式。

按照"李青萍画展"开幕式上江陵县和省美协研究的意见，江陵县文化局将很大一部分精力放到了李青萍身上，我作为分管副局长，事必躬亲她的一切事务。文化局和侨务办公室也分别向县委、县政府汇报了"李青萍画展"的详细情况，并开始进一步妥善安排李青萍工作和生活，加强宣传李青萍。

江陵县委、县政府领导儿乎人人都去看望过李青萍，参观她的画作，了解她的生活和工作，帮助她解决实际困难。

7月24日，在武汉"李青萍画展"闭幕的前一天，我以江陵县文化局的名义给中共江陵县委写了一份《关于请求解决李青萍同志出版画集、改善生活条件的报告》。

"李青萍画展"在武汉开幕后，全省为之震动。《光明日报》、中央人民广播电台、《湖北日报》、《长江日报》、《美术思潮》、《武汉晚报》、武汉电视台、《江汉早报》等报刊、电台、电视台都分别给予评价……可以说，由省美术家协会、省侨办、县侨办和我局联合举办的这次画展，对于宣传党的侨务政策，介绍李青萍同志的艺术成就，丰富我

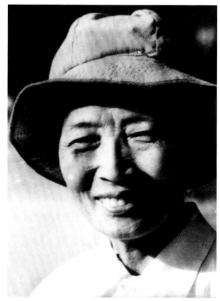

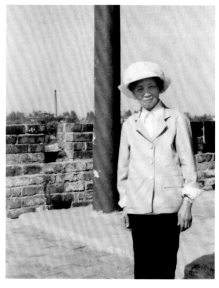

75 岁的李青萍（1986 年黄德泽摄于福利院李青萍寓所）
李青萍在荆州古城大北门城楼（1986 年 9 月黄德泽摄）

李青萍在江陵县福利院作画（1986年佚名摄）
李青萍任福利院名誉院长后的独自居室

省乃至全国的文化艺术财富，都取得了很好的影响，起到了积极的作用。

现在，李青萍同志已是75岁高龄，创作激情十分高涨。近两年来，各界人士慕名而来的日益增多。随着新闻、省美协、省侨办等单位的宣传，估计将有海内外侨胞和国际友人前来拜访。为了使李青萍同志在有生之年创作出更多更好的美术财富，进一步扩大影响，有以下几个方面的问题亟待解决：

1.《李青萍画集》已纳入省美术出版社出版计划，估计亏损两万余元（出版画集亏损很大），尚差经费1万余元。请政府在地方财政中能够解决5000元，所差部分由省美协、省侨办及有关部门筹集，以示对《李青萍画集》的重视。

2.青萍同志搁笔三十余年，现才思如潮，作画效率极高，需要大量画布、画纸、油彩、水彩以及装潢裱托材料，请政府每年给予2000元固定补贴，直接拨给本人或由我们代她掌握使用。

3."文革"中李青萍同志被抄家数次，主要损失有法国产"小白兰地"相机一台及衣物、画稿。因参与抄家的是荆州中学学生，当前分散各地，原物已无法查找。根据今年四月信访办公室座谈纪要要求，我们拟买新相机赔偿，需经费800元。其他物质、画稿无法赔偿，由我们与李青萍同志商量解决。以上三项，共需经费约7800元。

李青萍同志日常作画用具如画架、画案、画具等，均由我们提供。

4.青萍同志现在只有16平方米的住

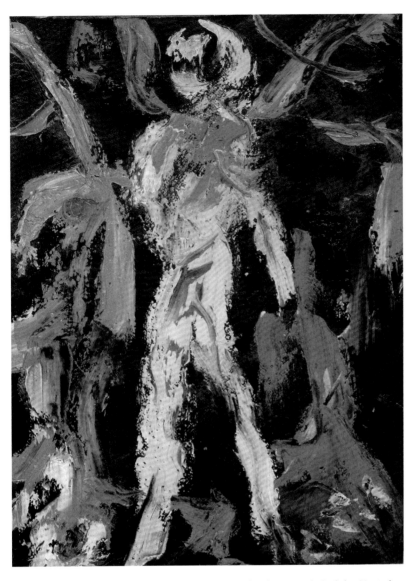

室，福利院为她临时提供了一间会议室（约40平方米）做画室。近两年来采访、拜望清萍同志的各界人士日益增多，有的已在报刊上对她的生活工作条件提出了批评意见。所以还请示县委政府，为她解决画室问题，最好能安排一套两室一厅住房，将起居、作画、接待分别开来。

这时候，李青萍和我都接到全国各地的许多来信，对几位特别热心的朋友和她学生的来信，李青萍要他们和我直接联系。

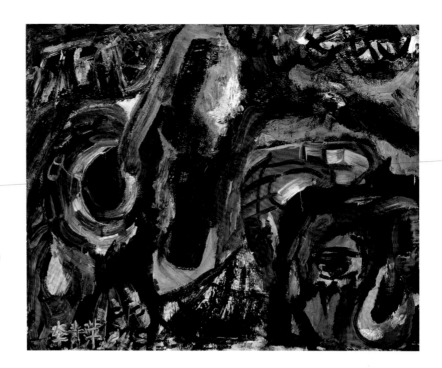

骑竹马
布面油彩
33.5cm×40.5cm
1984 年

街道主任
布面油彩
47cmx34cm
1990 年代中期
（左页图）

 我同李青萍的学生、时在福建省侨务办公室供职的林小玲女士的信件联系最多。我告诉她，我县打算安排李青萍到北京举办画展，筹资给她出版《李青萍画集》，还将按她的邀请安排李青萍去一趟福建。我请她帮助联系并争取在福州、厦门和广东的一些地区举行"李青萍画展"，以扩大李老师的影响。还请她与李青萍在南洋时期的旧交好友联系，争取各界支持。

 林小玲先生非常激动，她回信说："关于您们最近在县里和省里为李青萍老师举行画展，准备筹款为她出版画集，并打算到北京和闽、粤以及港澳和海外为她举办画展，不但她老人家高兴，我们也十分高兴和兴奋！我这几天已与省侨办、侨联、美协等有关单位联系通了气，他们都表示欢迎……我将尽力做我力所能及的事并动员一些同学和归侨帮忙您看好吗？北京、广州、港澳的侨务部门我都有些老同学、老战友和熟人，如有必要我亦可帮忙介绍和联系。梁龙光和梁灵光均在吉隆坡'尊孔中学'和'中华中学'教过书当过校长，但交往不多，张曙生先生我有一个朋友和他很熟……"

 9 月初，我给林小玲先生寄去李青萍在马来西亚的照片，那是我在

沙渊如校长给李青萍寄来的照片上翻拍的。林小玲在回信里表达了她的高兴之情："我尤其要感谢您给我们寄来我校于 1938 年义演筹款救国的照片，我真的如获至宝，我捧在手里看了又看，爱不释手！还有其他有关我校的老师或同学的照片？能再寄些给我吗？……我们几位在榕同学得知李老师画展不久将在榕展出都非常高兴，都希望能早日与李老师团聚畅叙别后情景，也希望您能同来……希望您们能尽可能给予她多方面的照顾关心，谢谢了！"

1986 年 9 月 4 日，江陵县文化局给湖北省文化厅写了一个报告，请求文化厅给予李青萍表彰和奖励。

过了几天，胡美洲副厅长到荆州博物馆检查工作，我带着这份报告向他当面作了汇报。10 月 24 日，我为李青萍进京举办画展去省文化厅汇报时，胡厅长告诉我，文化厅决定拨款 3000 元，协助我们改善李青萍的生活和工作条件。

大约是 9 月初，湖北省群众艺术馆副馆长、画家方湘侠陪几位客人来拜望李青萍，其中有一位是中国美术馆副馆长曹振峰先生。我陪同他们去看望李青萍的时候，恰逢新华社湖北分社的记者来采访，我们一起谈了很长时间。我告诉他们，李青萍生活方面的困难，县委和县政府正在做工作，先在福利院解决 60 平方米以上的房子，雇请服务人员负责她的饮食起居等等。我还带他们看了正在粉刷的那两间住房。

吃午饭时，我向曹副馆长提出在中国美术馆为李青萍举办画展的要求，曹副馆长要我们先作准备，到时候再同他联系。

当天下午下班前，李青萍托人将她的一封亲笔信送到我的办公室：

江陵县文化局　黄德泽

今天感谢你带我接待了中央美术院校及省里的美术界领导同志们，参观古荆州纪南城古文物及大北门城楼，在你的支持和帮助下，使我鼓起了勇气登上了江陵标志建筑的高点，深感难得一日。尤其与各位合影，你亲自抓取镜头。今后你的推进文化文艺形式工作的任务和责任更为重大。

在席上，我表示了你的热心于艺术事业行政地位的行动，不是古人而是本人的工作要比艺术团的重要，我才发现你是有声艺术的专长，内行领导我们，必定有成绩。我愿尽到我的余力贡献出一生的志愿，一则是孝，一则是忠。社会人士对我的培养我要作最大的努力，不辜负党和国家领导们把艺术发扬下去。

瑗　即日

李青萍留下的文字很少，更少亲笔写信，我请她陪同曹副馆长一行，显然令她非常激动，如若不然，她不会在当天就给我写信并用她近50年未曾使用过的名字"瑗"来落款。她的这封亲笔信既让我很激动，又让我为老人家悲哀。

半个多世纪来，李青萍该见过多少真正的人物！然而今天，她竟为见到几位美术界的同行而兴奋不已，连我这个小小的副科级干部"亲自抓取镜头"也令她感激。三十余年流离失所，二十多载足不出户，登上近在咫尺的荆州古城大北门城楼，她都觉得"深感难得一日。"我暗下决心，定要促成她的福州之旅！

10月上旬，我们将李青萍的住所调整为62平方米。一间大的房子做卧室兼画室，小一点的房间用作厨房餐厅。粉刷一新的房间里到处挂着她的作品。

服务人员的问题也顺利解决，江陵县文化馆托人在乡下找到了一

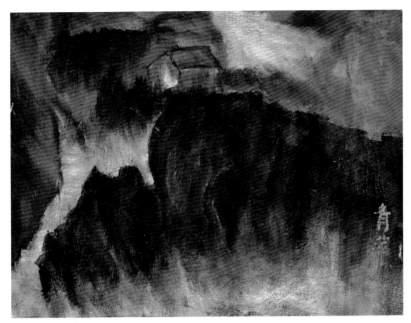

茶山晚秋　布面油彩　34cm×44cm　1980年代中期
色彩游戏之二　布面油彩　26cm×32cm　1990年代初期（右页图）

名高中刚毕业又爱好美术的女孩子，模样清秀，干净利索，李青萍很满意。李国才副县长亲自对服务人员交代了三条任务：第一，负责照应李青萍先生的饮食起居；第二，负责接待工作，做好她的秘书；第三，学习李老师的艺术。

住上了两间房子，李青萍的三弟李先成搬到了她的新家，暂居厨房兼餐厅开始和胞姐相依为命。江陵县文化局又给李青萍买了一套液化石油气灶具和一些生活日用品，又做了十个铝合金大画框，便于她陈列作品。李国才副县长还要求在李青萍的卧室做一个卫生间，一个星期内安装好抽水马桶。

接下来，我准备去北京筹办李青萍在中国美术馆举办个人画展事宜。

临行前，我把200元钱交到李青萍的手里。县政府拨下200元专款用于赔偿"文革"被查抄的照相机。李青萍对我说："请您用这笔钱在北京帮我买一个照相机，我要那种一按就成的。"

10月24日，我和文化馆皮汉生副馆长去北京联系在中国美术馆举办"李青萍画展"。

我们带着几份打印的我起草的《李青萍简介》，在北京的大街小

巷不分日夜地穿行。有时直至深夜，工程兵第八干休所的樊政委还要亲自驾车陪我们去找新闻界和美术界的朋友，请他们为"李青萍画展"书写展牌或策划宣传报道。大家都一门心思地为这位不幸的老人奔忙，幻想着弥补李青萍三十余年的艺术青春。

10月30日，我们如约到全国侨联宣传部商谈在中国美术馆联合举办"李青萍画展"的细节。侨联宣传部的杜海东同志交给我一份材料，他对我们说："李青萍的事情闹大了！"

《国内动态清样》

1986年10月11日（第2380期）

归侨女画家李青萍的工作生活条件困难

需要有关部门帮助解决

新华社武汉讯 现年75岁的归侨女画家李青萍，是40年代享誉海内外的著名西洋画画家。她从1951年开始，蒙受长达30年的不白之冤。1982年平反，重返画坛。李青萍重返画坛的消息在海内外引起震动。近三年来她推出了六百多幅新作。最近我们在李青萍居住的湖北江陵县社会福利院采访时，发现李青萍至今没

舞　布面油彩　45cm×51.5cm　1987 年 11 月

有起码的工作条件，生活条件也极差。

　　李青萍是 1937 年毕业于上海新华艺专（上海美术学院前身）的研究生，后来应聘到马来西亚吉隆坡坤成女子中学执教。1941 年出版了由徐悲鸿提议并由他亲笔题词的《青苹画集》（1—4 卷）。日本画界称她是"中国艺坛一娇娜"。她还多次举办义展，支援抗日战争，为宋庆龄倡办的中国妇女福利基金会及孙中山纪念馆筹集资金。全国解放后，李青萍在文化部从事美术创作工作。1951 年秋天，她从北京回江陵探望母亲时，被江陵县公安局以所谓"特务嫌疑"拘捕关押两年多。以后，又被错划为"极右分子"遣送到农场"劳动教养"。"文革"中，经常被当作"活靶子"遭批斗。这位在海内外知名画家蒙受了 30 年的冤屈，长期受到迫害。她在纸盒厂做过临时工、卖过冰棍，很长一段靠捡破烂过活。

　　1982 年，李青萍的问题彻底平反，她重新拿起了画笔。今年 7 月，中国美术家协会湖北分会等单位在武汉市为她举办了个人画展，在美术界和舆论界引起了强烈反响，她的作品受到美术界的专家、教授们的高度评价，《光明日报》、《人民日报（海外版）》

渔夫　布面油彩　32cm×42cm　1985年3月

《羊城晚报》和新华社均发了消息。湖北省美协主席杨立光说，"李青萍的画色彩丰富、协调、和谐，美感很好。"湖北省文联党组书记、著名画家周韶华看了她的作品说："我们现在再不重视和宣传李青萍的绘画，我们就对不起全省的父老乡亲。她的绘画在全国是第一流的。"中国美术馆副馆长曹振峰对她的作品也给予了很高的评价。

就是这样一位在海内外影响很大、蒙冤30年的归侨女画家，现在的生活和工作条件极差。

我们在采访时看到，李青萍住的是一间只有16平方米的房子，这里既要睡觉，又要作画，还要接待客人。她没有厨房，只能用一个小柴炉在走廊上做饭。每次做饭她都被烟灰熏得泪水直流。许多来访者（包括海外来访者）见此情景摇头叹息。

李青萍每月的收入只有100元左右，其中很大部分要用来购买烟、茶招待来访者。由于没有钱，她绘画所用的颜料是普通的广告色，绘画用纸也是劣等白纸。由于住房拥挤，她的画只能挂在住房的墙上。3个月前作的画，现在不少画粉已经脱落，颜色也

已发灰。最近，广东、福建、陕西等十多个省市来人来函要求举办李青萍画展，可李青萍连一个像样的画框也没有。湖北省政府副秘书长王俊峰在参观她的画展以后，要求江陵县引起重视，为李青萍创造必要的生活工作条件。然而，这个问题至今没有解决，这位老画家还在极为艰难的环境下从事绘画创作。

（此件增发湖北省委关广富同志）

陈俊生、宋健和全国侨联副主席黄军军都分别做了批示。

杜海东问："这是怎么回事？你们送给我们的材料和这份《清样》完全不同呀！"

"我保证，《清样》中所反映的问题已经解决。从我们为李青萍在武汉举办画展到现在只有三个多月，我觉得我们县已经为她做了不少工作，解决问题总需要时间，也需要一个过程。"

回到武汉，我看到了湖北省委书记关广富批示：

造诣这样深的一位归侨老画家，如今连起码的生活条件、工作条件都没有，值得深思。我们天天讲尊重知识，重视人才，难道就这点实事我们都不能办么？

为有才之士排忧解难是我们党和政府应尽的职责，如果情况属实，应迅速加以解决，并告结果。

此件速送，请生铁同志阅处，同时抄送给文联韶华同志。

外面的风风雨雨，李青萍浑然不知，她仍然在奋力准备明年到中国美术馆举办个人画展的作品。她和我都记住了曹振峰、方湘侠、聂干因等美术界专家朋友的话，各自为定于1987年的北京画展而忙碌。

我从北京回来后去看望李青萍，给她带去北京老朋友的问候，望着老画家满墙满室的油画新作，我的心里涌起阵阵悲哀。

她要将故乡的风光展现出来，那是生她养她的地方，她画出了热情洋溢的《故乡风光系列》。

她想把茶园的风景再现画中，她在那里度过了两年多的苦乐年华，那里是她的"枫丹白露"和"阿尔让特依"，她画出了色彩绚丽的《茶

园记忆系列》。

她要将大海宽广的胸怀和凶恶的气势全面表现，她受到过大海的恩赐，也体会过大海的凶狠，她画出了如梦似幻的《海洋系列》。

她想用一百幅作品来表达她对白雪覆盖的富士山和灿烂清丽的樱花的崇拜，《富士山系列》出现在她的笔端。

她要描绘马来西亚的椰林、海滩、华工、教堂……那是她生命中极为重要的部分，她画出了风光迤逦的《南洋风情系列》。

她要把对生命的依恋和对母性的崇拜尽情表述，精彩厚重的《生命系列》出现在她的笔下。

一生的磨砺，75 年的风雨，她要描绘的题材太多了……

当时我已有预感，老画家的北京画展极有可能搁浅，却怎么也没有想到就是这一纸《国内动态清样》引起的一系列波折，最终使李青萍的北京画展流产了。但我还是拍下了《生的回声》、《婚礼》、《樱花》、《1950 年代的荆州古城》等数十幅作品。

2001 年 3 月 14 日中午 12 点，我从外面回家，门房告诉我，说是文化馆有人早晨就来找我，李青萍病危，有重要的话向我交代，请我立即去老人的家里。我顾不得午餐，急急忙忙赶到李青萍家。

李青萍的家里有许多人，我来不及看清人们的面孔，直接去到卧室。李青萍满脸倦意地靠在床头，我赶紧上前拉着她的手，老人家激动得连说："您终于来了，我昏迷了三天，差点就见不到您了！"她对在卧室的人说："你们都出去，我有重要的话和黄局长说。"也有不肯走的人，她就

抽象系列之七　布面油彩　100cm×59.5cm　1990
年代中期

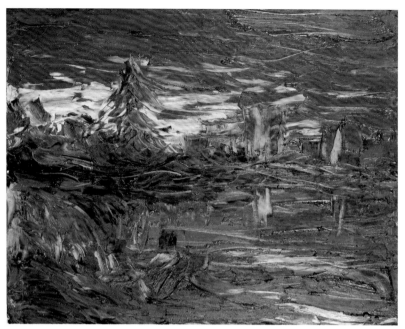

荆江分洪纪念亭　夹板油画　40cm×50cm　1998 年
梦中的天堂　布面油彩　74cm×49cm　1990 年代末期（右页图）

对我讲捐画修复"三管笔"的事情。外面不时有人通报，有上海的画商求见，还有荆州的书法家求见，李青萍一个也不见。她恼怒地说："你们都不要打扰我，把房门给我带上，我要和黄局长讲话！"

等到人们都去了外间，李青萍要我坐在床沿，拉着我的手一直没有放开："毛泽东说只争朝夕，我的生命马上要结束了，上帝决定的事情，这是没有办法回避的。我快来不及了，请您帮我办几件事：

"'三管笔'修复还是要请你负责，等政府批文下达后，帮忙操办一下。

"您给我写的《传记》我都听您读了，都是我的真实故事和思想，能不能先印一些，我怕等不及出版的那天。

"我还有两万多块钱现金，您明天来一下，我把钱交给您，委托您帮我出版我的画集，其余的钱我再想办法。

"我在一个朋友家藏了 80 幅油画，还有以前请您找的藏在同室一个老太太家的 40 多幅画，都是我 1987 年前的油画精品，是我准备出画集，在北京办画展的，您帮我去取回来；我的褥子下面还压着二百多幅画，请您把它们拍成照片。"她看着我很神秘地笑道，"力

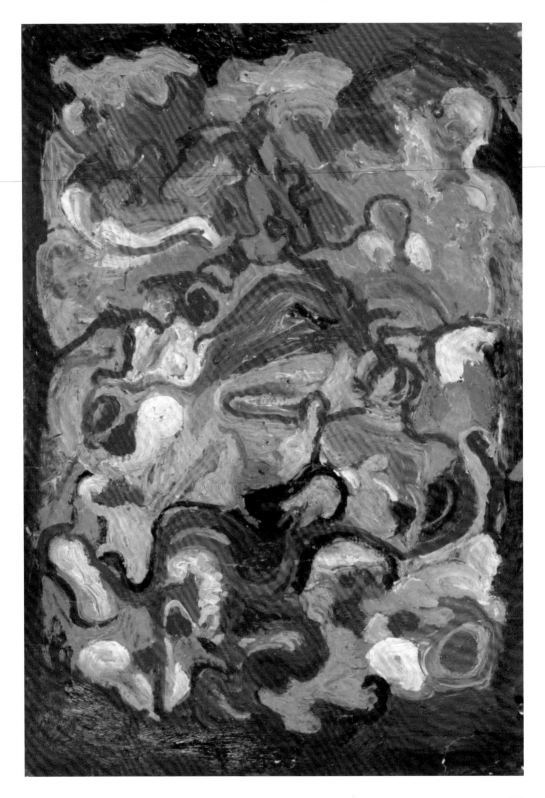

气您出，胶卷钱我出。"

我很早就发现老太太的床铺凹凸不平，头低脚高，总以为是她没有收拾好或者是喜欢这样，这时才明白其中的原委。

看得出来老人家舍不得离开这个世界，她至少想看到《李青萍画传》和《青萍画集》出版后再去世。

我请她好好休息，这些事等身体康复后再说。

老人家拿出 200 元钱交代她的侄女留我午饭，我笑着批评她："我对您说过一百次了，自己的生活这么清苦简单，不要留任何人吃饭了！"谁知老太太红着眼圈极其生气地说："如果您今天不在这里吃饭，我们以后就不再是朋友，您也不再和我见面了。"我只好答应，并且同意明天将委托出版和拍照的合同写好再来看望她。她才放开我的手同意我离开她的卧室。

3 月 15 日上午我去一个律师朋友家讲了李青萍对我的嘱托，我们一起拟订了一个委托书，请我拍照的事也写到委托书中，其他的事情都是我应该帮助老人家做的。

下午我带着打印好的委托书去李青萍先生家，她的家里依然有许多人，大家正在七嘴八舌地给她出主意。老太太见了我特别高兴，我悄悄告诉她委托书已经拟好，她拉着我的手使劲捏了几下，故意和我讲其他的事情——我什么都明白了。

晚年的李青萍行动不便，但她又非常喜欢看家乡古城内外的风景。拖三轮车的冯师傅就成了她的"车夫"。冯师傅讲，"李老太太最喜欢的就是围着城墙看，我说您现在有钱了，为什么要坐

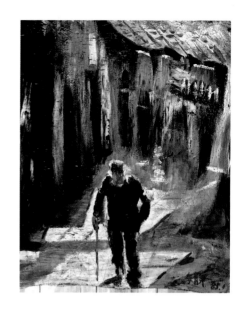

孤独的夜行人　布面油彩　60cm×48cm　1985年1月

我的破三轮,不去坐出租车。她说'坐在出租车里看不远,而且太快'。那时候,内外的环城路都还没有修好,尽管有些颠簸,她每次都是兴致勃勃,不论远近,都是一定要给我五块钱的。"

晚年的李青萍生活艰苦而简单。2000年底我去看望老人家,想把她年轻时的几件事情录个音,还邀请她去我家玩一段时间,顺便聊天再晒晒太阳。李青萍犹犹豫豫,最后说,好多人乘她不在家的时候来撬她的箱子柜子,偷她的作品卖钱。她一刻也不能出门。

《炼狱里的祈祷——李青萍画传》初稿已成时,我又连续去了几次李青萍家读给她听,我每次去都有一群人在那里吃饭。我看到她的房间黑暗潮湿,不见阳光,就再次请她到我家玩几天,晒晒太阳。李青萍说:"现在我连风景也不能看了,有人竟当面撬我的铁门和箱子,公然把我的画拿去和台湾人出画集,还找我要印刷费。我给小路的画也是他们偷走的。有人就巴不得我早点死。"

2000年12月10日我去看望李青萍,老人家又向我讲了许多偷画和撬铁箱的事,还把几把撬坏的大铁锁拿给我看。我听了后很气愤,也为老人家深感悲哀。我说既然这样,我来和政府联系,把您的画存在文化馆、博物馆或档案馆,这三个馆哪个都行,您不发话谁也拿不走的!

李青萍苦笑了一下,"你不帮我,谁帮我我都不信,"那天她非要留我和她共进晚餐。一群我认识或不认识的人就在外间的客厅吃喝说笑,她在小房间做饭我俩吃。虽然几乎每天都有一些人在她家吃喝,李青萍只管出钱,她以陪母亲吃饭为借口,从不和他们同桌吃饭。那天的饭菜食谱我在日记中记下了:主食是一碗剩饭和着十几粒去皮的板栗,一小碗午餐剩下的煮白菜,她从桌子下面拉出一只陈旧的电炉子,用一个黑黑的钢精锅把这些剩菜剩饭煮得稀烂。菜肴是一小碗藕汤,一小碟花生米和小半瓶泡藠头。她又哆哆索索在一口大木箱里提出一只十斤装的塑料酒壶,说里面是荞麦酒,逼着我喝了半杯,她自己也喝了半杯红葡萄酒。

我们一边吃饭一边交谈,一只花猫在房里穿进穿出,李青萍吓的不行,那间小房的门也被偷画的人撬坏了,她就要用一块刻了字的木块把门顶上。李青萍对我讲她在上海第一次吃牛排的笑话,我们两

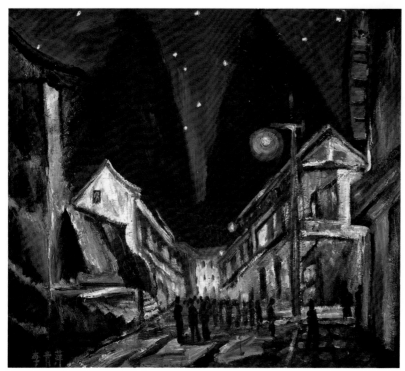

1958 年黄石矿山的黎明
布面油彩
67.5cm×77cm
1987 年 8 月

少女像
布面油彩
42.5cm×49cm
1983 年 4 月
（右页图）

人都哈哈大笑……

　　转眼又是 18 年过去，只有那些一直在关心李青萍的人们仍然在关心着她。职称、住房、工资、荣誉……

　　1987 年夏，李青萍如期搬进江陵县文化馆三室两厅新居。

　　1987 年 9 月，李青萍加入中国美术家协会。

　　1988 年，李青萍当选为中国人民政治协商会议湖北省委员会第六届代表。国家职改办批准群众文化职称序列，李青萍获研究馆员（正高级）职称。

　　1990 年 9 月，她通过国务院侨务办公室文教宣传司向第 11 届亚运会捐赠 10 幅油画。

　　1992 年 9 月，为"楚文化节"在荆州举办个人画展。

　　1997 年 6 月，为庆祝香港回归祖国在荆州举办个人画展。

　　1998 年 8 月，长江流域遭受特大洪水袭扰，她几经辗转，向武汉市武昌区政协捐赠 10 幅作品，卖得 3 万元现金，交武昌区民政局救灾

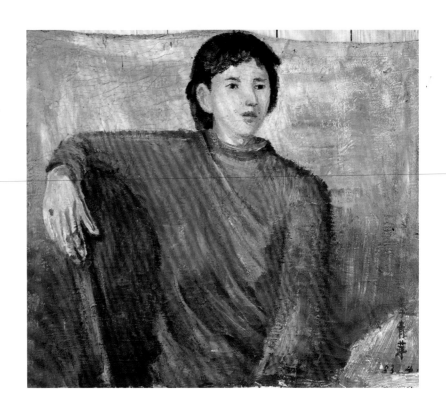

办公室。

1999 年 12 月，为庆祝澳门回归祖国，在荆州举办个人画展。

2003 年，李青萍被评为湖北省文化名人；同年秋，湖北美术出版社出版了《李青萍画集》，老人家终于圆了一个梦想。

尽管已活了近一个世纪，李青萍仍全然不会应景语言。她对周围发生的一切总是泰然处之。1988 年 10 月 4 日，她在日记本上录下一段巴尔扎克的话："一个能思索的人，才真正是一个力量无边的人。""上帝把我降生到这个世界，只是要我用艺术来报答社会，我要用尽自己的力量，达到上帝赋予我的使命。"

李青萍的一生正是这样做的。她的创作直到 2001 年 11 月因在自己的居室不慎摔倒，股骨骨折才搁下画笔。

2004 年 1 月 29 日，杰出的女画家李青萍在家里去世。

第十章　尾声

我本来不想叙述本章，可是李青萍先生坚持要我写，她说没有本章，这本传记就没有写出她完整的人生。

促使我写出下面一些事情的另一个原因是，我想解释对李青萍先生的宣传为何逐渐消退。

1986 年 11 月 7 日，我在北京联系李青萍在中国美术馆举办画展事宜后刚回到江陵，县政府办公室把我叫到了会议室，说是省里来了两位处长，专程为第 2380 期《国内动态清样》而来。

会议室里，我简要汇报了北京之行，包括见到《清样》的事。

下午，我陪两位处长到李青萍住处细致检查了李青萍生活和工作方面存在的问题，又将文化厅即将拨给 3000 元钱奖励金的事告诉了她。晚饭后，我们起草了一个专题报告。

省政府办公厅：

中国美术家协会湖北分会会员、我县归侨女画家李青萍，不顾年迈体弱，奋笔作画六百余幅，受到社会各界的赞许，其事迹先后被全国二十多家报刊报道，引起了各级领导的重视。中央、省、地有关领导同志和我县党政主要负责同志及文化、侨务部门领导多次到李青萍住处看望她，问寒问暖，并设法为她解决具体困难。经过多方努力，李青萍的生活、工作条件已得到一定改善。现将有关情况报告如下：

（一）

在政治上为画家李青萍平反，恢复名誉。一九七九年，县有

风雨人生路之一
布面油彩
76cm×53cm
1990 年代初期
（左页图）

关部门根据李青萍本人申诉，按有关政策，对李一九五八年被错划为右派予以改正，取消原处分结论，专门为李青萍召开了平反大会，把有关档案当众销毁，将其作为我县文化馆退休干部对待；一九八四年六月，县委考虑到她年老无依，为了照顾其生活起居，将她安排到江陵县社会福利院，并任名誉院长；一九八六年十月，经县政协主席办公会研究，拟将李增补为县政协委员，待县政协常委讨论后确定。

在生活上对画家李青萍关心照顾。李青萍移居福利院后，我们及时为她添置了桌凳、沙发及其他生活用品，配备了石油液化气灶具和液化气供应证；早在全县还未开始落实私房政策时，县侨办即与房管部门协商，按有关政策规定，仅能退还十五平方米，但本着从优的原则，将其原被改造的私房五十四平方米全部退还，其房产权归其本人。一九八二年，李青萍的工资由原来民政局每月发给二十元生活费改定为行政二十二级，一九八三年和一九八四年又连续调升两级为行政二十级。如按有关政策规定，她作为退休干部，每月只能发给百分之七十五的工资，但我们考虑到李是归国华侨，且是解放前的知识分子，应予优待，故每月除按百分之百发给其工资外，还另发十七元退休补贴。此外，县文化馆经常派专人到其家中了解情况，予以照顾。李青萍住在县福利院，具体困难能及时得到解决，身体有病亦能及时得到护理。

在工作上尽量为画家李青萍提供方便。县文化馆为李青萍备了画桌，并供给她作画的油彩、纸张，县文化局还专门为她制作

抽象系列之八
布面油彩
42cm×42cm
1980 年代

庆丰年
夹板油彩
42.5cm×40cm
1980 年代

弱肉强食
纸面设色
20cm×27.5cm
1990 年代
（左页左图）

咆哮的大海
纸面设色
13.5cm×20cm
1975 年
（左页右图）

了十个铝合金大画框。一九八六年五月，我县文化部门还为她在荆州举办了个人画展。七月，县委、政府指定县文化部门与省美协、省侨办联合在武汉举办了李青萍个人画展。画展结束后，我县文化部门又将李的代表作品、各界知名人士对李作的评价及各报刊介绍李青萍的文章汇编成册，广为宣传，扩大其影响。"文革"中，李的一部照相机被红卫兵抄走，今年九月，县政府考虑到李的工作需要，拨出专款，为她购置了照相机。省文化厅领导对此事也十分重视，十月十日曾拨专款三千元，支持李青萍同志的创作活动。十月，县委、县政府专门研究，将她原居住的二十八点八平方米的住房扩大到六十二点四平方米，解决她工作、生活和居住方面的困难。十一月，我县又安排文化局一名副局长和文化馆一名副馆长到文化部、国务院侨办、全国侨联和省文化厅、侨办、美协，一方面反映县委、县政府对李青萍工作、生活安排的情况，一方面联系在北京为李青萍举办个人画展的有关事宜。

……县委、县政府主要负责同志会同有关部门在李青萍住地进行了实地研究，并决定：

1. 县政府拨出两万元，为李青萍在县文化馆内新建住房。其中一万五千元建房，以五千元配套。新房须在一九八七年六月前竣工交付使用。在新房未建成前，由福利院为李青萍安排三间共九十一点四平方米住房，县政府拨出专款，在室内安水管、修厕所，此事在今年十一月十五日前完成。

2. 增补李青萍为县政协副主席，待县政协常委讨论后按程序

风雪夜归人
夹板油彩
17cm×26cm
1980 年代

报批。

3. 鉴于画家李青萍学有专长，年迈体弱，县文化部门派一专人对其进行护理，并跟其学艺，其生活待遇，由县政府每月发给补助费四十元。此项决定自一九八六年十一月执行，现已落实。

4. 将李青萍的工资由行政二十级定为十九级，并作离休干部对待，发给百分之百的工资；仍享受退休干部每月十七元的生活补贴。

（二）

画家李青萍的弟弟李先成是我县荆州镇人，原为交通部工程师，后被遣送回家，每月发给生活费四十元。李青萍落实政策后，李先成与其住在一起。对李先成的问题，我县曾多次向国务院信访局和交通部反映，交通部表示在一九八六年春节前解决，可是时至今日，李先成的问题仍未落实，这给李青萍精神上造成一定负担，使其工作受到影响。为此，我县除进一步向交通部反映外，还建议有关领导机关帮助做好这一工作，以早日消除李青萍的忧虑，使其安心作画，奉献余热。

此报告

江陵县人民政府办公室

一九八六年十一月八日

现在看来，每月 40 元护理费似乎微不足道，可是按当年的物价，李青萍的月工资带退休补贴 110 多元，已算是小康了。可是，李青萍仍然不肯在室内建卫生间安装马桶，说鼻子特别敏感，怕有气味。

11 月 11 日，《武汉晚报》第一版报道了这一消息。

> 垂老欣逢盛世艺术重放光华——李青萍女士各种待遇大为改善
>
> 本报曾于七月、十月连续报道有关归侨女画家、七十五岁高龄的李青萍女士的消息，引起社会普遍关注。本月七日至九日，省政府派出两名副处长赴江陵，传达国务院秘书长、省委、省政府领导的指示，对李青萍女士创作条件、生活待遇等问题作了妥善解决。
>
> 县政府决定增补李青萍为县政协副主席，拨出专款两万元，在县文化馆为李建新房，明年六月前交付使用。新房未建成前，把李在福利院的住房增加到三间，县文化部门派的护理老人、并跟其学艺的专人昨日已到任就职，老人的工资由行政二十级提为十九级。江陵县还将在十四日举办"李青萍作品研讨会"。

11 月 17 日，我以个人名义给县委、县政府和县委书记、县长写了一份关于北京之行的专题报告。

> 10 月 24 日，我们受派前往武汉、北京，分别向省文化厅、省美协、文化部、国务院侨办、全国侨联汇报了李青萍女士的工作、生活安置情况和拟在京举办"李青萍画展"的设想……
>
> 现将情况简要报告如下。
>
> （一）二十五日，我们向省文化厅、省美协、《光明日报》湖北记者站汇报了以下几方面的情况：
>
> 1. 李青萍女士的冤案平反已于一九八二年前全部落实。为了解决她的作画条件，县委县政府研究决定，第一步在县福利院解决 45 平方米以上、有厨房、有卫生间的居室一套，将李青萍女士的起居、接待、作画用房分别开来，房间正在重新粉刷，即日可以搬迁；第二步拨专款在文化馆修建住房，明年六月搬迁。

2.石油液化气灶具及供应卡已解决，并交付李青萍女士使用。

3.已于九月底制作铝合金大画框十个，拟挂在李青萍女士画室；颜料、纸张每月派人购买，送到画家手中。

4.县政协已研究答复，按程序增补李青萍女士为政协委员、常委。

5.县委、政府派我们赴京向文化部汇报，拟在京举办"李青萍画展"。

省文化厅、美协和《光明日报》记者站的负责同志表示满意和高兴，说我县领导同志"有魄力、有胆识"。省美协还精选了李青萍女士的十幅作品，交我们带往北京汇报，文化厅也向我们介绍了文化部艺术局负责人名单。

二十六日，我们到达北京。二十七日开始汇报。三十日上午在国务院侨办见到《国内动态清样》2380期。由于《清样》中反映的问题我县已经解决，故仅将解决情况分别向国务院侨办、全国侨联、文化部有关领导做了汇报（部级领导转送了我局准备的《李青萍简介》），所以没有电告县委、县政府。

（二）文化部、国务院侨办、全国侨联意见：

1.文化部领导收到了《清样》，他们正想了解李青萍的情况。听了我们的汇报后说，你们县这样解决很好，我们一定及时转告部长；在京美展是一件好事。但文化部是国家机关，代表国家为她举办画展，现在还不现实，由美协挂名即可。关于经费问题，在京举办画展时，我们出面请中央首长和部领导出席，到那时再说比较适宜。建议我们找全国美协商议，并给全国美协常务书记葛

八卦图（正面）
马粪纸水粉
18cm×19.5cm
1972 年

图案（八卦图）
马粪纸设色
18cm×19.5cm
1972 年

山路弯弯
布面油彩
38cm×44cm
1986 年 3 月
（左页左图）

南洋梦幻
布面油彩
48cm×69.5cm
1980 年代中期
（左页右图）

维墨同志挂了电话，给廖静文同志写了信。

2. 全国侨联听取汇报后进行了研究。他们的意见是：为李青萍在京举办个人画展是对我党的知识分子政策、侨务政策、统战政策的有力宣传。不论你们在北京的哪个地方办她的个人画展，我们都负责出名义、出场地租金（约八千至一万元）。为了使画展既能在政策宣传上造成影响，又在艺术上引起震动，建议我们尽可能准备充分。不仅由全国侨联、湖北省美协、江陵县政府联合主办，还要争取全国美协挂名，在中国美术馆举办。要求我们为李青萍女士提供良好的创作条件，他们同中国美术馆联系。全国美协最好请湖北美协出面商量，他们也积极配合。

3. 中国美术馆曹振峰副馆长认为：你们想在京举办"李青萍画展"的意见很好，但回去后要做好三件事，一是尽量查找她过去的作品和印刷品以事实说明她过去的成就；二是尽力改善她的条件，提供高质量的颜色纸笔；三是让她出门旅游一段，以观赏国家三十多年的巨大变化，了解当代的美术流派，使她的功底尽快恢复。在京美展的时间可以推迟到明年下半年，到时候我们安排场地。

（三）我们还造访了李青萍女士在京工作时的同事马少波和廖静文。马少波同志曾于五一年同李青萍女士举办"全国戏曲资料展览"，他说：一九五一年，田汉同志介绍我认识李青萍，她当时已经是小有名气的画家。听说她和徐悲鸿先生很好。解放前我不认识她。总的印象是这个人有才气，有能力，但个性比较浮躁。

花非花
纸面设色
尺幅不详
1980 年代中期

雨中
布面油彩
尺幅不详
1984 年 4 月
（右页图）

展览结束后，这个人突然就不见了，也不知到哪里去了，怎么到了你们江陵？我们介绍了清萍女士的情况后，马少波同志很惋惜，也很同情，为我们写信给华君武，请他支持在京美展。他又写信给李青萍女士，请她多保重，多创作。还感谢我们给他带来了李青萍的消息，感谢我县为李青萍女士所做的安排。

廖静文同志说："李青萍我是建国后在北京认识的。你们给我的信我看了，很同情她的遭遇。一个女人，一个女画家，旧社会只身走南闯北很不容易，建国后又吃了那么多苦，很可怜的。请你们代我问候他。廖先生又说，我看过她的画，画得很不错的。她侨居国外时，徐悲鸿先生为她写过文章。你们县现在对她安置得这样好，是很正确的。"

（四）建议

进一步会同省美协、全国侨联做好在京举办"李青萍画展"准备工作，调动各方面的积极性，向海内外宣传党的知识分子政策、侨务政策和统战政策，宣传江陵历史文化名城。我们认为，一个县能有一至几项工作在北京以至全国引起震动是不容易的，请县委纳入议事日程，由文化局抓紧筹备。

　　1986 年 11 月 19 日，我接到湖北省文化厅的电话通知，中央机关三个部、办、委的同志将于明天来江陵看望李青萍女士，并听取县委汇报。县委安排我来汇报。

　　11 月 20 日下午，中央三部委的三位同志到达江陵县。

　　县长带领相应部门的负责人，立即陪同中央来的三同志前往福利院看望李青萍，约定明天上午汇报。

　　11 月 21 日上午 8 点半，在江陵宾馆 202 室，我先简单介绍了李青萍解放前直到一九七九年改正错划"右派"的情况，再仔细叙述了对李青萍在政治上平反的情况以及现在我们围绕宣传李青萍所做的工作。至于李青萍目前的生活工作条件，因为同志们昨天都去亲眼看过，我就没有多讲。

　　下面发生的事情我不便描绘，仅提供一些文件给我的读者。

　　1986 年 12 月 2 日，中共荆州地委接到湖北省委书记关广富同志批转的一封信。

早春
布面油彩
35cm×44cm
1980 年代中期

抽象系列之十
布面油彩
40cm×65cm
1986 年 3 月
（右页图）

关书记您好！

　　……根据宋健同志 10 月 19 日在《国内动态清样》第 2380 期上的批示，三个部门的有关领导同志研究后认为，李青萍是海内外知名爱国归侨女画家，她在江陵县受到 30 年的错误处理和不公正对待，现在已是 75 岁高龄的孤寡老人了。为落实党的知识分子政策和侨务政策，在晚年给她一点慰藉，同时也挽回一些影响，提出几点彻底改变李青萍的生活、工作条件的具体意见。

　　……

　　1. 将李青萍的工资在原 100 元的基础上再增加 100—150 元，享受高知待遇，或定为文艺 5 级，工资 195.5 元。

　　2. 将李青萍调出江陵县，安置在武汉画院或美院、美协等对口单位，并解决住房、保姆以及助手问题，以保障她晚年的生活和创作。

　　3. 清理档案。

　　4. 清退被查抄的财物。

　　我们认为，在陈俊生同志批示以后，省、县都做了一些工作，但县里条件有限，有些问题难以解决。

　　……

　　11 月 20 日，我们来到江陵，看望、慰问了李青萍同志，听取了她的意见和要求，并查看了她的生活、工作条件。我们看到，她的作画条件根本没有得到改善，连个画桌、画架都没有，用来作画的纸质量很差，有些是用香烟包装纸，所有作画用品都堆在地上，老画家还是要伏地作画。她的生活依然是清苦的，空荡荡的房间内没有卫生设施和取暖设备，看着她那经历了 30 多年磨难的瘦弱身躯和空荡荡的房间，不由人产生一种凄凉感。在我们单独看望她时（没有县领导在场），她向我们倾诉了内心的苦衷："我是高级知识分子，50 年代就是文艺 8 级，现在给我定行政级不合适。我在这里心情受到压抑，没有地位，没有身份，影响我搞创作，这样的生活环境、条件我活不了几年，我想换个环境，现在晚上伏地作画腿肚子疼得很，如果今年冬天能活过去，明年春天我想到北京、上海、三峡葛洲坝看看，开阔一下眼界，最后想定居在武汉，好好搞创作。"

　　我们认为她的这些要求是合情合理的，应予支持和满足。

　　在调查中我们发现，许多事实与报告中提到的不相符，没有落实。例如：省文化厅拨下 3000 元专款，用于改善李青萍的作画

抽象系列之十一
布面油彩
45cm×51cm
1985年6月
良渚文化艺术馆收藏

春到茶园
布面油彩
37.5cm×45cm
1987年10月
（右页图）

条件，但至今未通知本人，也没有改善作画条件，当我们追问那
3000元专款怎么使用时，县文化局副局长黄德泽说："只接到通知，
没有接到钱。"他在北京走访各文艺名流，向中央有关部门汇报工
作中说："2380期《国内动态清样》中反映的问题我们江陵已经
解决了，在政治、经济、生活等方面都给予了无微不至地关怀……"
这与事实是不符的。实际上许多问题并没有得到解决，李青萍并
没有得到妥善的安置。

　　根据我们亲自在江陵调查了解的情况，我们认为，为落实党
的知识分子政策和侨务政策，落实宋健等领导同志的批示，就必
须彻底改变李青萍的生活、工作条件，并采取必要的保护措施，
而这一切在江陵县是难以实现的。

　　……

　　鉴于以上情况，我们准备回京向宋健同志汇报情况。临行前，
将我们来武汉情况简单向您汇报，希望您看到我们的报告，并对
李青萍的生活、工作条件以及本人所提出的要求给予支持和关照。

　　　　　　　　　　　　　　　　　　一九六八年十一月二十八日

1986年12月19日，江陵县政府办公室148号文件送到湖北省政

府办公厅：

……

一、李青萍现在住房面积九十一点四平方米，本人同意不再修厕所（因住房后面是楼房，湿气、臭气在所难免），厨房内水管、水池已于十一月中旬即安装使用。李青萍新房地址已在县文化馆内确定，现正在组织备料施工。

二、已购石英烤火炉一只，以助李青萍御寒。

三、十一月十日，我们曾选派一女青年（高中文化，年龄十八岁，热爱绘画）对李青萍进行护理。两天后，李先成（李青萍胞弟）表示不满意，要求将其女从云梦调到江陵县文化馆，照顾李青萍。因该女已婚，又是正式职工，且无美术专长，县文化局故未同意。十一月二十二日，中共荆州地委副书记、组织部长等同志去李青萍处看望，县文化局负责人就此提出两点原则意见：1.护理人员由李青萍姐弟自行物色，不强调能否"跟其学艺"；人选确定后，由文化部门向其交代护理责任。2.护理人员只能是临时工，每月工资四十元；只要双方有一方不满意时，即可解雇另聘。

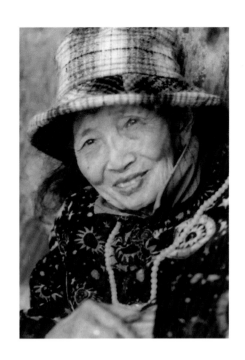

2003年的李青萍先生
晚宴上的贵妇 纸面油彩 23.5cm×16cm
1990年代（左页图）

地县领导及李青萍姐弟对此均表示同意。此后，文化部门负责人多次到李青萍处询问物色情况，李青萍姐弟都定不下来，觉得谁也不合适，故此问题至今不能落实。

四、自十一月始，已将李青萍的工资由行政二十级定为十九级，原定待遇不变。

五、画桌正在制作时，国务院侨办来人指导，我县已告画桌无现货可购，只能定做。现已做成，并已于十二月六日交李青萍使用。

六、省文化厅支持女画家创作活动的三千元经费，是根据江陵县文化局的报告批拨的，文化厅对此项专款的使用附有文字说明，此项经费至今尚未拨至我县，不存在"留在机关"一说。县文化局向县政府表示，由于经费系省文化厅所拨，因此其使用办法只能执行省文化厅的意见，但各项开支，均将征得李青萍同意，经费使用情况将由我县制详表经李青萍签字后报省文化厅。

七、关于增补李青萍为县政协副主席的问题，已按程序报批。我县已接获准的口头通知，正式文件尚未下达。

八、李青萍政治上的平反结论，已责成公安部门办理，错划右派的改正结论及干部履历表由文化部门按要求归档。

不久，联合调查组《关于著名画家李青萍落实政策问题的调查报告》摆在了江陵县领导的面前。《调查报告》是写给宋健、俊生同志的，内容与他们写给湖北省委书记关于富同志的信大同小异。

《调查报告》最后说：根据调查的情况，

调查组在返京前给湖北省委书记关广富同志写了一封信，提出为进一步解决好李青萍落实政策问题的三点意见：

请江陵县委、县政府根据中办发（86）6号文件精神，对李青萍错误处理的历史问题实事求是的予以做出正确结论，并负责清退或补偿李青萍在"文革"中被查抄的财物。

根据李青萍的艺术水平，将其工资定为文艺五级。

请湖北省政府将李青萍安置在武汉画院，并解决好住房、保姆、助手等问题。

十二月八日，我们在北京向关广富同志处打电话，询问李青萍问题的落实情况时，关的秘书励明安同志说，关广富同志已看了调查组十一月二十八日写给他的信，同意调查组所提出的解决李青萍问题的三点意见，已指示有关部门抓紧落实。我们拟在适当时候再去湖北了解落实情况，直至将李青萍的问题彻底解决。

1987年元月4日，原荆州地委书记王生铁给省委书记关广富的信：

十一月二十九日，您转来×××等同志反映归侨女画家李青萍落实政策、改善工作生活条件的信和宋健同志的批示，已阅，并责成地委组织部进行了调查，现将情况汇报如下：

江陵县委、县政府在落实李青萍有关政策问题上做了大量工作：一是由公安局撤消了一九五一年对李青萍拘留审查的决定，彻底平反，恢复政治名誉；二是由县委组织部

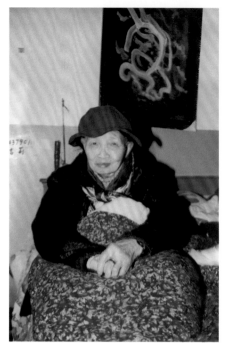

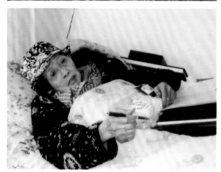

晚年的李青萍在原江陵县文化馆寓所
重病中的李青萍

改正了对李的错划右派问题；三是由县委组织部、县侨办、县文化局主持，并请本人参加，当众销毁了李的错划右派材料和"文革"中本人自传、交代材料；四是由县侨办、县房产公司对其按政策改造的私房现从优全部退还本人；五是由县财政局拨款赔偿了"文革"中查抄的李的照相机、皮大衣、毛呢等物（遗失的一本画册和部分照片确因查无下落，已向本人道歉说明）；六是由县委组织部、人事部门将李收回作干部对待，工资从22级升到19级，并办理了退休手续，破例发给100%的工资，每月还发退休补贴。去年十一月，经地区同意，李青萍任江陵县政协副主席。

在改善李青萍的工作条件和生活条件方面，省、地、县有关部门也作了积极的努力：一、县政府已拨款两万元在县文化馆着手为李修建三室一厅单元住房（今年六月交付使用）。考虑李年大体弱，无人照应，暂将她迁住在县福利院三间平房，设置了简易画室、卧室、接待室和厨房。二、省文化厅拨专款3000元，为她购买了画桌、画架、画纸、绘画颜料、彩色胶卷、书写台灯、石英烤火炉、双人高低床、棕床、海绵床垫、毛呢大衣、不锈钢炊具、餐具、痰盂等。三、县政府和县文化部门为李购买了写字台、五斗桌、立柜、铝合金画框、颜料、画笔、单人床、单人沙发、海绵椅、木凳、餐桌、石油液化气罐、灶及供应证。四、县委组织部、县文化馆派人为李青萍购置了春节物资。

......

江陵县委、县政府还准备将李青萍同志的工资调升一级，（××等同志提出再增加100—150元，县内难以解决）。县文化局根据李青萍同志的愿望，正与上级有关部门联系为她举办画展，出版画集，因需大量资金，尚未落实。

考虑到李青萍早已名扬海外，蜚声画坛，为了让其西画艺术更加发扬光大，保护和抢救祖国的文化精英，鉴于江陵县现有条件的限制，且李原在文化部工作，在京有不少同人友好，地、县同意××等同志的提议，将李青萍调往上级对口单位安置，以保障她晚年的生活和创作。

以上汇报如有不妥，请指示。

1987年春节刚过，某部门的内部刊物又给湖北省委送来一份《清样》。

我没有来得及复印那份清样，但我记得很清楚，其中有一个小标题为《江陵县委"左"的阴魂不散》。列举的政策落实方面的证据，仍然是李青萍在1952年被江陵县公安局拘捕的问题，"文化大革命"中被查抄的财产中，仍有大批的金玉首饰至今尚未归还的问题。还捎来话说，如果江陵县仍然不解决李青萍的上述问题，这篇通讯即将全文发表。

荆州地委组织部马上派人和我们去李青萍先生的住所，再次落实她在"文革"中被查抄的物品。李青萍反复说，她并无什么金玉首饰被查抄，也没有对任何人说过这样的话，更没有说过在江陵"心情受压抑"什么的。她还气愤地说："我不认识什么 ×××……叶落归根，江陵就是我的根。我在这里很好，我哪里都不去……"为了慎重，我们在征得李青萍先生同意后当场做了录音。

需要说明的是，当时中央平反"冤、假、错案"的时间界定是从1958年至1979年，对于1958年前的历史遗留问题，实行的是"宜粗不宜细，宜宽不宜严"的政策。

接下来，江陵县委办公室、江陵县人民政府办公室以"江办发（1987）9号"文件，向湖北省委办公厅、省政府办公厅写了一份《关于李青萍落实政策改善工作生活条件的报告》。我不想将这份《报告》在此原文引用，我引用的文件够多了，那会耽误读者的宝贵时间。在此我仅提供《报告》第一部分提到的几个日期和文件号。

一九五二年一月十六日，中央文化部艺

黄德泽拜谒李青萍墓（2006年3月30日）

术事业局……

一九五二年一月三十日，中央人事部……

一九五二年华东军政委员会公安部东公经机字第一七二三号……

一九五二年四月二十七日，苏北行署……

一九五二年五月二十二日，湖北省公安厅……

一九五四年，北京市民政局、湖北省人民委员会……

《报告》的第二部分阐述了江陵县在平反李青萍错案，改善她的工作和生活条件方面所做的工作。《报告》最后说，"据有关材料反映，李青萍1952年前在文化部工作，对这一段情况，我们建议有关部门做出实事求是的结论。关于级别问题，从调查情况看，李在文化部并没有评定级别，目前定文艺5级尚无政策依据。如果上级有关部门提出要定为文艺5级，需行文下达，我们执行。我们在李青萍安置问题上做了一些工作，经征求本人意见，她愿意就地安置。如上级有关部门认为需到条件更好的地方安置，我们表示赞成。"

湖北省信访办公室主任当天就带着《报告》赶回武汉，连夜传真到中央办公厅和国务院办公厅。

从这一天起，江陵县对李青萍先生下一步的安排已经没有了包揽的权利，我们都在静静地等待联合调查组的同志们兑现"直至将李青萍的问题彻底解决"的诺言。可是我后来接到的指示是：李青萍同志在政策上的问题必须不留尾巴，政策范围以外的事情量力而行。

出版《青萍画集》和在中国美术馆举办"李青萍画展"，显然都不属政策范围的事——我们只能量力而行了。

2000 年 11 月 28 日一稿于荆州御路口
2004 年 2 月 25 日二稿于武昌水果湖
2006 年 6 月 25 日修改于杭州梅家坞
2007 年 11 月 16 日定稿于西子湖畔

附录一
李青萍年表

1911 年　11 月 16 日生于湖北省原江陵县城关镇玄帝宫赵家老宅（现
　　　　　为荆州市荆州区民主街 12 号），原名赵毓贞，字俊初，乳
　　　　　名姑娘、苹儿、青蘋、雪琴、秋萍；父亲赵敬臣（原名李
　　　　　静沉，1867 年冬月廿二日生，卒于 1943 年），母亲曹庆凤
　　　　　（生年不详，卒于 1971 年 2 月）；共有兄妹六人：大哥夭折，
　　　　　二哥赵毓富 1927 年 4 月（18 岁）误喝卤水早逝，大弟赵毓
　　　　　寿，二弟赵毓贵，三弟赵毓才（李先成）。

1919 年　8 岁。9 月，就读于江陵县女子高等小学，开始接受父亲指
　　　　　点学习水墨花鸟。

1925 年　14 岁。9 月，就读于江陵县荆南中学。

1926 年　15 岁。参加江陵县第一个妇女协会任宣传员，积极散发反
　　　　　封建传单，号召妇女放小脚，剪短发。

1927 年　16 岁。5 月中旬，参加国民党江陵县党部在沙市举行的声
　　　　　讨蒋介石"四·一二反革命政变"群众集会；7 月，为摆脱
　　　　　国民党川军连长刘云卿逼婚，乘船逃往武汉，投靠在教育
　　　　　厅任职的四叔赵季南；改名李瑗，就读于武昌女子职业学校，
　　　　　学习美工、刺绣、音乐。

1931 年　20 岁。9 月，考入艺术思潮活跃、社会思想进步的武昌艺
　　　　　术专科学校美术教育系，学习中国绘画技法，初次接触西
　　　　　方油画；启蒙老师戴敏奇。

1932 年　21 岁。9 月，由武昌艺术专科学校校长唐义精先生推荐，考
　　　　　入上海新华艺术专科学校，系统学习西方油画技法和欧洲

印象派绘画艺术，受教于汪亚尘、吴恒勤、周碧初等；在当年冬季的学生习作展中，一幅色彩浓郁的画作受到徐悲鸿先生关注，经汪亚尘教务长引荐结识徐悲鸿。

1935 年　　24 岁。6 月，从上海新华艺术专科学校毕业，毕业作品《乡韵》受到汪亚尘和徐悲鸿等大师的赞扬；先后就职于上海普爱中学和上海闸北区安徽中学，任音乐、美术教师。

1937 年　　26 岁。2 月，应汪亚尘之邀回上海新华艺术专科学校就读西画研究班，7 月结业；经外交途径由马来西亚驻上海领事馆聘为吉隆坡坤成女子中学教师，先后担任艺术部主任、游艺部副主任；师法因为反对英国殖民统治而沦为清洁工的印度画师沙都那萨，学习泼彩画技法。期间创作出大量油画和水彩画，主要是南洋风光和家乡风景。为创作的高峰时期。

1938 年　　27 岁。10 月，参加由陈嘉庚、胡文虎、陈济谋、庄西言、李清泉等华侨领袖组织的"南洋华侨筹赈祖国难民总会"，活跃在马来半岛的吉隆坡分会，积极组织抗日筹赈募捐。

1939 年　　28 岁。4 月，以"南洋华侨筹赈祖国难民总会吉隆坡分会"的身份，接待由夏之秋、陈仁炳先生率领的武汉合唱团，不遗余力地在华侨中奔走游说，为祖国募集抗日资金；参与刘海粟、勒贝尔、司徒乔、杨曼生在马六甲、槟城、暗邦举办的联合巡回画展。

1940 年　　29 岁。11 月，徐悲鸿先生从印度重返马来西亚继续举办抗日筹赈义展，受"南洋华侨筹赈祖国难民总会吉隆坡分会"指派，负责接待徐悲鸿先生并筹备徐悲鸿抗日筹赈义展展览会。

1941 年　　30 岁。5 月，徐悲鸿和中华大会堂创办者李孝世、李文安讨论，出版《李瑷画集》为抗战筹款，最后决定用小名青蘋。取名《青苹画集》；徐悲鸿先生亲自挑选作品，撰写序言，题写"艺术第一"并作《青萍女士》素描肖像一幅作为扉页，侨领陈济谋撰写评论；原计划分四集出版，同年秋第一集——油画、水彩，由新加坡《南洋商报》出版，后三集分别为：第二集——

图案，按照教育部新课程标准，可供中小学艺术教材之用。第三集——粉笔、铅笔、钢笔、喷雾，亦可为中小学美术教学之用。第四集——欣赏图，以历年所搜集之中西名画及国内学生所做之成绩……"因太平洋战争爆发余下的三集未能付梓。

12月8日太平洋战争爆发。12月12、13日，在吉隆坡广肇会馆举办个人画展，徐悲鸿、刘海粟等出席开幕式，徐悲鸿先生撰写《介绍李青萍女士画展》，翁占秋撰写《画展宣言》长文。吉隆坡沦陷后，12月19日乘最后一班火车往新加坡。

1942年　31岁。2月随大批归侨经槟城绕道泰国回国，遭遇车祸受伤；后从泰国乘日本军粮舰于5月10日抵达上海，刘海粟安排住上海美术专科学校；在上海大新公司四楼与汪亚尘等大师举办联展，受到画界和商界朋友的好评。

6月5日离开上海乘轮船往武汉，12日到达汉口，当晚回到荆州探望父母；7月19日返汉，24日在汉口法租界的汉口画廊举办个人展览。

1943年　32岁。从上海乘轮船于2月5日抵达日本长崎，6日乘火车抵达东京，3月起在东京、横滨、大阪等城市举办个人画展；5月31日经由朝鲜黄海道抵达北平，6月18日在中央公园新民堂举办个人画展；7月21日在天津太和公园公会堂举办个人画展；9月中旬在青岛举办个人画展；9月下旬在南京举办个人画展；10月10日在苏州举办个人画展；12月14日在上海西藏路宁波同乡会四楼大厅举办个人画展。展览的作品完全以油画为主，大部分是风景和写生……《新民报》、《银线画报》、《京报》、《天津报》、《江苏日报》、《中华日报》、《平报》均予报道。

父亲赵敬臣去世。

1944年　33岁。3月，《李青萍女士旅行日记》出版。

1945年　34岁。在上海、无锡、济南、合肥、杭州、扬州等地举办个人画展，成为享誉画坛的西方现代派画家，是创作的鼎

盛时期。

1946 年　　35 岁。在上海"新生活俱乐部"再次举办个人画展；9 月 14 日，
　　　　　　国民党上海警备司令部以"汉奸嫌疑"将其逮捕；11 月 19
　　　　　　日下午三时，上海高等法院开庭审理。

1947 年　　36 岁。6 月 17 日，上海高等法院宣判"查无实据，宣告无罪"。

1948 年　　37 岁。应《星岛日报》林蔼民、许世英等人邀约，在香港为"中
　　　　　　国福利协会香港分会"举办义展；应《香港日报》赖敬初、
　　　　　　李君侠、沈惠芙等邀请，到台湾为修造孙中山先生像举办
　　　　　　义展；在广州为修建孙中山图书馆举办义展。

1949 年　　38 岁。在重庆造访郭沫若先生；应"二野"文工团林超、林军、
　　　　　　杨白谋、杨杰等人邀约，为重庆"九·二"火灾和庆祝西南
　　　　　　解放举办义展。

1950 年　　39 岁。在武汉参加由汉口文联张振铎、谢仲文、谢希平、
　　　　　　胡汉华、陈一新、宋如海发起的"庆祝五一国际劳动节联展"。
　　　　　　展览尚未结束，应田汉约请赴文化部艺术改进局与徐悲鸿、
　　　　　　梅兰芳、阿甲等艺术家筹办"全国戏曲资料展览"。

1951 年　　40 岁。在人民美术出版社图片画册编辑室工作。

1952 年　　41 岁。拒绝参加"镇反"，被文化部、人事部遣送回乡，在
　　　　　　连云港探视勘测公路的三弟李先成，由苏北行署于 4 月 27
　　　　　　日押送湖北省江陵县原籍；5 月 22 日，湖北省公安厅根据华
　　　　　　东局军政委员会公安部关于其有"重大特务嫌疑"的密令，
　　　　　　指令江陵县公安局对李青萍予以拘捕并实行公开管制；同
　　　　　　年，江陵县公安局将其拘捕，后宣布交群众管制三年。

1954 年　　43 岁。江陵县公安局提前一年解除管制；4 月到北京要求
　　　　　　工作，因在文化部门口阻拦周扬副部长的汽车，被送交北
　　　　　　京市公安局，经审查后送北京市民政局收容。

1955 年　　44 岁。7 月，北京市民政局将其遣返原籍，江陵县人民委员
　　　　　　会安排到县文化馆临时工作，由县民政局每月发放生活费
　　　　　　二十元；同年秋找江陵县领导要求正式工作，以"现行破坏"
　　　　　　遭逮捕、起诉，10 月 3 日，江陵县人民法院判处有期徒刑五年。

1956 年　　45 岁。10 月 4 日，江陵县人民法院重新审理，以"（056）

法刑第 265 号"判决:原判不当,特依法撤消,宣告教育释放;江陵县政府再次安排到县文化馆临时工作,仍由县民政局按月发给生活费 20 元。

1958 年　47 岁。8 月 15 日,江陵县整风反右办公室"整办定字第 89 号"文件:"划为极右派分子,实行劳动教养",9 月,送湖北黄石铁山钢厂劳动教养。

1960 年　49 岁。转湖北咸宁羊楼洞、赵里桥茶场继续劳动教养。

1961 年　50 岁。11 月 3 日,经咸宁县委改造极右派分子领导小组批准,摘去极右分子"帽子",解除劳动教养。

1962 年　51 岁。1 月,从赵李桥茶场回江陵县城关镇,经人介绍到荆州师范学校幼儿园当临时保育员。

1963 年　52 岁。失去保育员工作,靠捡破烂、卖棒冰度日,用垃圾堆捡来的广告颜料在马粪纸、废布料、练习簿等材料上坚持作画。

1966 年　55 岁。9 月,江陵县公安局以"红卫兵在她家搜查出公安局对其掌握的特嫌材料五份",以窃密为由遭拘留。

1967 年　56 岁。5 月 3 日,江陵县公安局通过反复审查,因不能定案被"教育释放"。后在江陵县城关镇民主街知青瓦楞厂糊纸盒维持生活;"文革"期间工厂停工后,重新靠捡垃圾、卖棒冰、拾砖渣、做零工度日;因屡遭批斗常常无衣无食,被铁女寺主持宽量和徒弟蔡宏法救助;尽管如此,仍然用捡来的颜色和废纸作画不辍。

1971 年　60 岁。2 月,母亲曹庆凤去世,安葬于荆州古城大北门外太晖村。

1976 年　65 岁。江陵县城关镇民主街居委会念其孤苦伶仃,年老无力,照顾到民主街水门汀靠卖自来水的微薄提成维持生计;此前创作的作品几乎全部抄走或损毁,幸存于世的极少小幅作品如《朝圣者》、《英伦贵妇》、《并蒂莲花》、《相逢在南洋》等也因材质太差而失去光华。

1979 年　68 岁。8 月 9 日,中共江陵县委摘帽领导小组"江改右(1979)392 号"文:"根据中央(1978)55 号文件精神,经研究:

李青萍不应划为右派分子，予以改正，恢复政治名誉。"仍由县民政局每月发放生活费，继续用捡到的颜料在废纸或拆了旧衣服、旧床单作画。

1982 年　71 岁。1 月 25 日，江陵县人事局下发《关于李青萍同志复查平反》的通知，江陵县文化馆收回安置定为行政 22 级，享受退休干部待遇；2 月 16 日，江陵县有关部门根据中央文件规定，在民主街召开平反大会，将其档案中的不实之词当众销毁；考虑到她终身未嫁，年老体弱，饮食、起居、医护等问题长年需人照顾，江陵县委安排迁居江陵县社会福利院。

1984 年　73 岁。7 月，江陵县委任命为县福利院名誉院长，安排 28 平方米单独住所，工资调为行政 20 级；1979 年至此期间，因心情特别舒畅，创作了大量印象派油画和印度泼彩图等作品，如《奔向光明》、《走出噩梦》、《童年印象》、《那山·那海》、《海底噩梦》、《生命之光》、《生命之河》、《生命之火》、《夜幕》、《自画像》以及瓶花、静物和人物等，是创作的黄金时期。

1986 年　75 岁。5 月 23 日，江陵县文化局根据本人意见，在其住地借用社会福利院会议室举办"归侨女画家李青萍西画展"，县委和政府主要领导出席；当月，文化局派员选送五十幅作品到湖北省美术家协会请专家鉴赏；7 月 10 日，湖北省美术家协会、省侨务办公室、江陵县文化局、县侨务办公室在武汉琴台联合举办"李青萍画展"，在海内外引起轰动；8 月，为方便创作，县政府将其住所调整为 65 平方米并配备了专职护理员；10 月，再次调整为 93 平方米；10 月 24 日，江陵县政府派遣文化局副局长黄德泽和文化馆副馆长皮汉生专程前往北京，商定由中华全国归国华侨联合会、中国美术家协会、湖北省江陵县人民政府于 1987 年 11 月联合在中国美术馆举办"李青萍画展"；11 月，经江陵县委提名增补为江陵县政协常委、副主席，湖北省第六届政协委员；工资调为行政 19 级。

为了有更多更好的作品送往北京展览，江陵县政府按月拨出专款为其购置绘画材料，创作热情更加高涨，期间的创作题材大致可分为《南洋风情系列》、《富士山系列》、《茶园记忆系列》、《故乡风光系列》、《海洋系列》、《抽象·泼彩系列》，代表作品有《生的回声》、《生命之树》、《生命之源》、《樱花》、《1961年冬季的茶园》、《梦里南洋》、《初冬的早上》、《山涧》、《茶园游戏》、《小院秋色》、《1950年代的荆州古城》、《1958年黄石矿山的黎明》、《伶仃洋底·之一》、《春到赵李桥》以及静物、人物、泼彩图等。

1987年　76岁。江陵县公安局对1952年被管制、1966年9月被拘留的问题彻底平反；江陵县人民法院对1955年10月判刑问题依法复议，撤消1956年10月"宣告教育释放"的判决，"宣告无罪"；江陵县委将其侄女一家从云梦县调到江陵县工作；11月入住由县政府拨专款在文化馆修建的三室一厅宿舍；获研究馆员职称；9月15日加入中国美术家协会；创作出《藏胞》、《茶园冬日》、《恶浪》、《涅槃》、《欲望》、《舞者》等作品。

1990年　79岁。1990年代初期开始，创作风格向抽象表现主义转变，作品色彩更为强烈，题材更为宽泛，画面更为空灵，手法更为诡异，绘画的材质也更为随意，不再注重表达物象的片断重现，重在表现心灵深处对整个自然界和人生的感知与认识，代表性的作品有《日月同辉》、《天地之间》、《奔流》、《春江水暖》、《梦境》（系列）、《狂怒的伶仃洋》（系列）、《茶园深秋》、《闹海图》、泼彩《天地轮回》（系列）等；10月，通过国务院侨办向亚运会捐赠作品10幅。

1992年　81岁。9月，为首届荆州楚文化节举办个人画展，代表作品有《生命之海》、《动物世界》、《繁花似锦》、《裂变》、《花儿与少年》、《自由飞翔》、《即兴》（系列）等。

1995年　84岁。主要作品有《流星雨》、《伶仃洋底·之二》、《伶仃洋底·之三》、《南洋华工》、《我的太阳》、《在那遥远的地方》、《图脑·之二》、《图脑·之三》、《海底世界》等。

1997年　86岁。6月，为庆祝香港回归祖国，在荆州举办个人画展；

代表作品有《荷》、《我心飞翔》、《蜕》、《晚宴上的贵妇》、《繁花》等。

1998 年　87 岁。创作出《风雨人生路》、《荆江分洪纪念亭》、《观潮》、《花儿与少年》、《幻影》（系列）等抽象油画作品和泼彩图；湖北发生特大洪涝灾害，向武汉市武昌区政协捐画 10 幅。

1999 年　88 岁。12 月，为庆祝澳门回归祖国，在荆州举办个人画展。

2001 年　90 岁。4 月，搬入荆州镇南门大街自己购置的房子；为修复荆州古建筑"三管笔"向荆州市政府捐画 10 幅；11 月不慎在瓷砖地上滑倒，右腿股骨骨折，从此搁下画笔。

2003 年　92 岁。湖北美术出版社出版《李青萍画集》。

2004 年　93 岁。1 月 29 日在荆州南门大街寓所去世。

（黄德泽编撰）

附录二
李青萍日记

[编者按]：李青萍的作品是抽象的，她的谈话也同样抽象。听她讲述故事，就像在读一部意识流小说。她的思绪也是流动的，把可辨认的物象肢解、分割、隐藏，将它们淹没在各种图形残片的堆积里，仅仅在某些角落隐约透出具体物象的原形，让听众自己去归纳、体验、思考、回味……本日记部分是对李青萍日记的完全摘录，故有不通之处，请读者理解。

1981．8．11　星期1　雨

水厂刘工程司（师）和工人来修阀门，我去跟他办（帮）忙，赶到前面，刘已回去，今起工人还在赶工，水仍在东门走去走来。也是买了一点小菜，我在煤油炉上弄了一人米的量，把昨要弄得寿弟未吃的菜粉条，鸡蛋下菜烧肉弄给他吃了。这是条件所限，把昨彭同志的香烟招待他四支。本来是应给彭同志留着。

李青萍说话：第一：中国是我出生地——湖北江陵。"玫瑰"是一九三七年由上海新华艺术专科学校钢琴老师赠送我的鲜红多彩的精神礼品。为了纪念我对钟慕贞钢琴教师及赠给我的赵元任乐谱一本，他们都是天主的忠实信徒。我记牢她的圆圆的脸，精通世界语，与英美友人及她的丈夫的社会友人，都是在艺术上相互在信件中，不断交流，信任……

学生中代表20个名额，那时女高小徐云卿校长接受黄杰要廿个女

246

学生。出校兼做社会工作。十九个都未担负。我家的历史条件标准的合格律都举手，选我任本县妇女宣传员。

不是社会学校，社会知识还要从书本中，学基本的定理，小学知识直到大专，到社会服务，都根据资历分配任务。官办学校有统一规定的课程。教育部通过教育会议，参考国际课程的重要性及地方性来决定授课时间及课本。函授还未有谁有把握的提倡，那种受教育的形势既经济，又实际，是最能收效的，比电视授课的功效高一些。主要的电视设备与普通大多数的文盲有相当的比重。通过普及提高，才谈得到统一受电大教育。

赵毓贞 女（汝名姑娘）1927 年任本县妇协宣传员
李 瑗 赵俊初、青蘋、雪琴、秋萍、
李青萍 玫瑰、外元、娥眉、愚峰、
精 粮 恩思、郁儿、依依、玉珍、"中国"国务院的前辈
照理园 21 世纪的后代、李、赵、曹、张、
照愚真 陈、王、马、杨、宋、希望中国变成
春 采 中国就是宣传的目的。

过去的岁月，就让它结束。人，是社会活动的主力。胞弟赵毓寿他鼓励我写回忆录，作为自己所经过的生活，确有回忆的价值。1981年他探亲回家，代为整理我的日记，反映给有关负责的单位，更正了我是错划的右派。经过本县县长及各局及基层多次在侨务工作议决，更正了，使我在政治身份上得到平反，由县组织部发给有关单位通知，于1984 年 6 月二十八日任命我为江陵县福利院名誉院长，但是我个人并未接着委任信。

1985.6.8

出门见大口痰在池子，我大声问，这是谁吐的？一个五十来岁的老干样子回转身，我见着是他吐的，我说昨天我花了大功，将这池子洗净了正要晒画纸，一个端到远一间。

1985.8.20 提高纪念不同地位历史人物的形式礼仪

某大人物每年同地位的活人要表示让下代及人民知道这位值得纪念的冥晨都要说三鞠躬烧纸及纪（祭）品，先看墓的（地）我母亲在北门外二姨母墓边，无卑这心愿……

美术五期恩施吴正纲江因萍主要的介绍谢赫的赋画，南齐的谢赫
①文考赋画；南齐谢赫
②恩施地区艺术馆湖北恩施第二中学 美术功能

张道藩是孙多慈的先生 1940年去吉，太哥儿印度的甘地和悲鸿合影的相送我，我都留在吉隆坡坤成女中。在太平洋战（争）回国，徐悲鸿培养了她的政治基础算她成功了，为了艺术，他还是未过关的一个平凡的为生活而艺术的人。把整个艺术总结一下是超然的科学。科学的东西是现象的表明。艺术的成就是本心的表现，心灵的美是有艺术天才的人才够得真善美的作品，作人、作事、作主、作客……

1948年我在香港画义展，为筹建中国妇女福利基金

李青萍日记

是交流好经验，好传统，一定要达到国际共议的计划实践，向自然宣战，培养接好科学的文化艺术的班，把中国的五千年大国地位人才，恢复起来为全世界人民被自私自利不顾人民活命的商人卖鸦片烟到中国是外商也是买好坏之分的保守作风受了进口才是发财之路。企业是外贸的交际手法，好和坏害人命的。鸦片烟者要把自己的生活精神振奋起来做力所及的工作和支持同胞的愿望过人的生活

烟瘾 1984.4.28

香烟是在鸦片烟之前就有好多人吸，那时妇女在家无事干就是打牌、吸烟，但不吵不闹，因为都是有身份的家庭的太太小姐们。她们还吸鸦片，人不吸烟就像生病无精神，那是烟的支持，越吸越多，直到消耗了全部财产时，但烟你就存在在人的习惯与身体上。不吸烟是苏联的好传教，英国把鸦片烟运到中国来换了中国的物质，富了他国家

的强盛。难道中国人的知识文化不如英国，他建国成立，1980 年的，从中国文明史算计五千年的传统都未打倒鸦片烟，只有人民的觉悟自觉的不吸鸦片烟，原则上的不准进口。六十年代定的今天门户大开放

现在要换发式纸做的花卷，可以制各种原料的最高标准，能达到慈喜的宫内外以狮（X）池有金奴仆（X）至的轮廓留下是建设的物质留给下代不受青烟无存、无形的浪费。

江陵县书画会　理事
北京人民美术出版社创办人之一
江陵县社会福利院名誉院长
江陵县文化馆 22 级行政干部
江陵县知青瓦楞厂职工
马来西亚吉隆坡坤成女子中学艺术主任
李青萍 1985.3.8. 手笔

李青萍日记

中央在召开六届人大三次会议，已经进行了三天，但是听的广播消息，未看报有长时期了。来到这里，因为抓紧时间要将五年来的日记整理，把秩序排顺。从平反后，政府对我的负责才能有这个学习的享受，特别中央公布江陵是"人才仓"，对我的倍加鼓励。因为我是江陵出走，虽然在国外住了五年够定居资格，才列入归侨名单上，这是本世纪的成员之一。

电视教育还要加强宣传，把落后地方的专门知识分子要自发自觉的负起传授的经验，学耶和华的精神，为人类尽到他被钉在十字架上为止，他的爱人类的恩情是未放弃他的天赋本质。中国在本世纪初就开始接受耶稣的学说，经过八十年来的研究，中外哲学、天文地历的专科技人们，都应该写介绍人物人。

1942 年春大批归侨从泰国乘日本军粮舰回上海在上海招待所解

散，刘海粟嘱我住上海美术专科学校，与宋寿舟事务长办手续。

博迪爱拉　李瑗的评论

在中马华府有一定的威望，因为他不以英国不封他官位而不满政策的不科学化自己就独创一旗但不是反对英的落后思想，而是觉得他的智慧是从圣经中得到的真理和与人间不平恒现象，是人间各国的历史存在的条件而促成的，而存在的问题是必然的有区别。

①纸烧了是给青烟天乘转起的圣灵的喜乐
②安慰的感受。
是念经，不急
凡是事物都有两面

1985.5.11.

看了美术二期，是八二年出版，使我想起广东张建辉，上海美专的同学。

香港大酒楼　1948年夏末香港六国饭店
李青萍风景画为中国妇女福利基金义买（卖）胡文虎私人报星岛日报主办，宋庆龄在港不能公开出门……

主席的中央银行的行长许世英、沈慧芙、沈西灵、李君侠华侨为国慰问团长团员容黛喜、黄西娥等，1938年乐队

星期天

我希望在江陵找一个广场建一座传播耶和华的原理，让青年一代很知道社会发展的过程人的重大成绩，自己也更爱上帝，上帝是谁也不能不尊敬的。心善良的耶和华的文化是有光明灿烂的远大前途，有灵魂的人种都要报父母的养育之恩。只有无神论者才是无灵感的人。

"新华艺专"是现在"上海美院"前身。1932年秋季，李瑗由"武

昌美专"艺术教育系转入上海法租界金钟神父打浦桥上海新华大学，当时"社会大学"各省、市、县的（此处破损，黄德泽注）艺术的要求，超过数、理、化的情绪。上海美专是十九世纪末由刘海粟创办，引进法国国画，内容除了反映当时法国的自由婚姻浪漫的生活写实。中国的"泼墨画"，在法国私立民间，被淘汰了的宗教画，"法国帝国美术学院"前身是法国大学。

九、上海审美中学 民生轮船公司水手幺叔至友金玉龙介绍，汪亚臣校长增加绘画班，1934年12月得有良荣叔的口头指示。

湖北宣城县文化馆 彭德说审美作品和作用是以美术的唯一功能。

1988.9.28. 住江陵县医院急救室

李青萍自问"你是人，还是鬼？"我和你没有什么过不去的地方。为什么你不敢和我接触，不敢和我亲近？从一九四二年春季，你就把我忘记在九霄云外。我独自背着沉重的包袱，长年岁月，在不见天日的讨口，渡过了50年不平凡的时光。现在你的名字遍及大江南北。我的名字，在湖北省女子职（业）学校，一九二零年直到1935年这段时间，有毕业文凭上（女职的文凭上），是李瑗。沪新华艺术专科学校毕业文凭是李瑗。纪念刊，由于编辑毕业的同学写成"李媛"，"名不正，言不顺"，是谁创造这句成语，我也暂在用在这里。为了要我的正名李瑗的前五十年不用李瑗，是徐悲鸿的建议。

以往的每到这天都有不同情绪不同生活水平不同人事，不同地方，不同身体程度，不同运动时代。但总的一条追求绘画更追求为李宗仁的回忆录上的遗言，作为是人种就要做出人类竞争在宇宙间留下有意义有价值，值得在历史上记下而且是自然界永远存在的东西——名词属于天、地、人、和的时间。今天我在出生的江一医

李瑗回忆 1988.10.2.

所谓"名不正，言不顺"的精神个人借用：在1941年和徐悲鸿在马来西亚四州府吉隆坡中华大会堂，他为我画像时讨论出版我的画

集取名时的印象——李宗仁从马来半岛时期回中国是宣统皇帝时，由于他的祖辈连他是五代叫李宗仁，他的下代第六代才换派，他的儿子李静沅、女的李贞……他的孙子李 璜、李 瑗、李 波……徐悲鸿和中华大会堂创办者李孝世、李文安，讨论用李瑗画集在南洋筹款为抗战经费，徐悲鸿说不能用，一九三七年七月十日中国以武汉江浙两千多人离开上海，这两千多人都是文武战线的成员、半成员，百分之八十是反封建的知识界人事，以冯玉祥、李德金、龚叔吴、刘海粟、杨曼声、司徒乔、陈天哨、马 骏、陈仁炳、徐君联、徐 兼、沈仪斌、冯进聪、王淑智、高兼英、李宜民、陈济谋、最后决定用青萍用我的小名青蘋。因为英国政府聘书上是我的号名、别名，取名"青萍画集"由南洋商报出版了。战乱期间一九四二年被出回的部分人员集体回国。刘海粟大师安排回到上海美术专科学校。

1988.10.3.

卫生是整个人的内外型的主要因素，我的病，完全属于自己太不负责，对内部所需的种种供应，主食和副食，从来未想到营养问题上，在艺术各种操作技能达到日新月异的水平，必须要讲实效和色彩的应用有特色的自然促成的调子，如寒带沙漠不任如何表现它的风貌，决不可用热带日光反射的调子。

李 瑗 1988.10.4.

录巴尔扎克语

一个能思索的人，才真是一个力量无边的人。

在4本日记中，吸引销费者的内容，只有五台山这名词，选上它，买到手，失望……

"大字"有两种作用：(1)眼睛是随康而存在。根据健美条件来提高水平。字，代表有生之年，内一线灵感、情绪、思维活动的真实记录。(2)可以在中年时作著作的资料，作老年时期的自拔。

格内限制，不能大则不大，仅剩余空白，把大的作用，失去了功能，看不出字义。决不能了解格的精神，记的什么，表达的什么，所以善字

的，只可供人欣赏，善书者该称圣贤，文盲者，无字记，但个体多子多孙者，有下（代）接记，有上代口传——所以家教也。

抄录名人语录，不能用五号字体，普通语言，可用四号字体，但看在什么纸型上、纸名上，如果作品是属于个人保存者，可用五号字体写。

<div style="text-align:right">李瑷于江陵一医病床上</div>

"五台山"我要加上"□"，这是一点感慨，记下来以后，活到改革成功大会上时一点意见。

中国印的空白本是无计划的商品。耶和华精神实本供读者，一种是赠送上级一种是集体分担，有多少会员印多少数目，另一种限期寄售期内售完给下期否则停止供应。空本的作品是在社会占一地位，给代销市场捧功，本质是冷门货。与食物（市）场不同，广告不同，有的热门不用广告，口头传，一传十、十传百，真实的东西，是属于矛盾现象，真货被上级掌握、主流，支流者必然是多数，好东西一发现，但群众支持把主题发展录象，结果只留下一段时间记在，而另一种货物换上了新名词，而实值是主题，而名词被改了，是真、是假、是虚、是实发现的人无能去推广，但操权者却是持久的空白商，不得不搞"三不要"的市场。精神生活走坡路，物质生活自由万岁青年人的后代来说服上级的实话，在改革中学一点耶和华的著作，多普及一点实质的商品给大家去欣赏，去研究。这本用吾（五）台山做广告的印刷商，你们是工人，责任何在？

热带靠自然能活命到百岁千岁生命不断。空气、海水，是活命来源。那是原始社会时代。改造自然生物，靠原季地带的

祖父与孙中山是同朝代的革命家。受西欧各国的思想启示及中国宇宙大国历史传统存在与落后的国王制。二人出生不同哲理生存方式，热地带；自然环境从幼小到终老，比湿地带的地球中心的中国，自然环境所接触的由于气候，顶天的太阳，海底的灵魂，有生命和无生命供人营养直接间接因季节产生的动植物，无名数，但人种吃人，进化到大鱼吃小鱼，小苗养大苗的十八世纪末，方言界线，渐渐发展，到廿世纪初

十九世纪热、温、寒、东、南、北、朝，史记传百岁以上下代，秦朝受西方印度洋的目标五大洲的脑海集中，成无形的改造自然面貌的活动。力效武器，先文后武，文武结合是力量的基础。温带的中山，热带的忠仁，为了互相取优，统一了思想，改名为"文"，取消中心，改为"宗"二人合平相处。"仁义道德"。四个字问世。

病中呻吟　　瑗

1988.10.5.

江琴长弦永不断，三岁中秋供事记，圣母安排善慈院，同病相联得知音，江陵俊秀永青春，同道爱好支援贫。姐妹情谊胜双亲，尊老行义见艺勇。求知如迷，小迈大步抢时间，内外二线两不误，江华少年有志超我见，忆往时，读少年维特之烦恼，现实再读者印象中，存在的是老弱者之烦恼。一九二七年的江陵妇协会的俊初是我，难道我就这样死去。陈、黄院长说明年春天欢迎你来，为你动手术。现在你的身体受不了动手术，已经不是一般肺炎，起了变化，"七十多岁的老人，医院要为你负责。"特别你是我们县里的财富，三十多年由于你的不同一般老革命者相比，那像周总理的邓妈妈，在政协，有一定的地位。你是对国家是永留成绩的，世界名画家，是江陵的人才，是妇女中的、搞女运的先进人物，十多岁小学五年级就能领取国家付给你廿元的国库券，宣传妇女要与男子一样，有社会地位。徐向前的黄杰就是你的当时的组长，你是我们学习的一位女中不平凡的女才子。田颂口说……

1988.10.7.

今夜原痛处，时而闹矛盾，还是未听鲁大夫话，"吃流汁，少吃多餐"我应该克服平时习惯爱吃的馒头。江华上课去了，自己只为了当时肚子在咕咕叫。

"服（腹）中子孙打内战，外界缺粮充好汉"养成作战精神对于身体的支持。七十年代分为三大阶段：出世时是女所以在大家庭中，不是受重视，或是平等加之外流种族合成的表面顶立门户，实际落实的，只是官腔官调；大房生了女的，将来是一笔赔钱树。二奶为了不分主与宾犯下不守家规，断送了一生的人生。她在东庙除念佛外，留传给

后人的遗言中，一有"人生在世一场空！"可是元肖的日常生活的写真及她的一生哲理，经典很少有谁笔著介，因为她是属于官家后代，不是官家人的世外人。虽沙市赵良贞姑母家本是宗仁的亲女，但不学勿术的草市胡某用武打形式把良荣幺叔赶出胡掌家的门，赵良荣是忠仁的小儿子，因为大哥是九岁由其父在马来西亚带来国，忠仁当时在慈禧朝代做文字官，宫内介绍在赵家成婚……

1988.10.24.　星期一　李瑷

天天烧香，目的在精神有一种寄托，能和平度过廿世纪每时每刻，对国家对家庭对自己有点有意义的生活记在。主观意旨，克服不了客观事物的枝节，往往把计划的事情变了质，文艺界的通病，不是不够条件来表现生活各节的故事，自相矛盾的时间，不可能与通常的统一的时间来决定。排队的资料有后来的材料水平超过了人事，排，总是轮不到。如，六年前就将我的泼彩画拿去了十二幅，负责人说虽然已制了版，但，为什么作者连影子都见不到？

你写在上面的字，比我好认，格式秀丽，和你的轮廓一样，你的目前的任务，是培育下代成才，在改革的年代里，才开始从基本实际行动，来决定内心的落实。行动是表现感情的反映，经验是理智的处人外事。国、家、人，三者是基础。一天廿四小时，你能支配天体，给你的享受时间的权利，地球在有生物的环境，一律平等。宇宙段落是根据光，和热，自由摸索探求物质供生存，慢慢发展，一种是精神，两者统一应用结合。

1988.10.25.

看彭做衣服的来没有，问了她的弟弟和她的长兄，他们说今晚会来，问德慧毛线买没，她说买了七十多元。我知道贺修运还护理南门搬运老女工人修运七十二岁，她护理佘正玉一共受得护理费四十元及一支手表，贺要为她做蜜沙……

毛衣四十五元，本月不扣电费就付她，扣了只好下月。苏德清的二万三年了，连信都未给写一封，这真是太不嫌人情。国票60斤，纪

念邮票3十六枚，苏德清是苏青结婚十年的介绍者？是她约老伴买过我的画，是苏灵扬周扬的夫人要她寄张像片我，要王士慧的女婿回，今天去后边速写，因为房间的空气太逼人，气都透不过来。写日记及外宾来，都在一米宽的铁床留名。前年参加省六届侨务委员会，对钱远铎老同学谈了分手几十年，各人都有一本生活帐，1937年7月10日在上海黄浦滩的人事真值得回忆，你以前的号名笔名不是远铎，文珍、嗣X妹妹玉玲是我的同事，安徽中学的还有彭德小石的妹妹彭素芳、彭一芳、钱秀英、王文贤、陈X仙、李文宜（哲时）、沈同衡、吴乙含、顾贺玉枝、冉熙、林家春。

思索能引入胜地

1988.11.8. 晚李青萍日记

签名的意义是内外团结的基本决策，是个人的身份地位所迫不得不如此。谁也不能利用我的关系来吵吵闹闹，这里是福利院……我是名誉院长，不是行政院长也不是综合商场的服务者，要尽到人格的本分工作（日记本上有四位来访者的签名 - 黄德泽注）。

一九八八、十一、十一，加二退十

我是树上的蘋果 婴儿出世型无运、无律，降落到小河，认出是雄，但本质是真，不矛盾，太无知：笔者是非我卜初史结页，脚是肉身，属于动物。

人、畜、有性善，有行恶，渺小愚昧，根是真，叶是虚，视赏自印记。

译：一代换了潮，主题和次要，三者关系天、地、人、神，宇宙是指天下，当无光的环境，四面黑暗，一字千金，用大结记大事，小结记小事，有了字，才不用立体记，写字是平面，工具是立体，中国字总是平面笔者留名，杜、李，有了西方精神传到中国是人的行动和智力的功能，由人性传到中国是教，天上主师爷，地下是土地菩萨，不够资格称神，天地的名称固定了，三者是人。

一九八八年十月十五

湖北省荆州地区行署科技干部局发给李青萍女出生年月 1913.1.

专业 美术

任职资格 研究馆员

授予单位

编号 02300400001

专业技术职务

资格证书

中国美术家协会会员证

会员证 1987.9.15.

1988.11. 收到

一九八六年七月十日至七月廿五日、在汉阳工人文化宫琴台展厅举行个展

一九八七年受到湖北省各级政协委员、各界有关人士为改革和建设做出贡献表彰大会的表彰。

1989.1.3. 冬月廿六先父冥寿一百廿二纪念

中国人民政治协商会议湖北省第五届委员会一九八七年发给我荣誉证

1989.1.5.

荆州地区房管局 一九八七.四.十四

县落实私房政策领导小组办公室

退房证书 江房退字 004 号

民主街十二号李青萍应留住房屋发还本人，是根据江陵县人民政府（1986）75 号文件《关于处理私房改造遗留问题报送的通知精神》，已拆除的房屋折价付款。特发证书。

拆除面积：——米 一级单价——元

计总价若干元

发还面积：半栋贰间五十四 m²

（同上长 × 同上宽）。33×3 （8.6 长 ×5.2 宽）。

1989.3.1.

原始人和现代人应该区别，语言，生活，行动，都要使别的人看这是什么人种，马来亚有各种土人的行动，回忆胶园参观"印堂记"，陈燕燕是上海明星。她随着祖父来坤成，是为了要我在武汉合唱团客串，目的是宣传"中山路奇观"，这本书，在南京出版，但未上台公演。我那时在坤成是两面人物，对外是校长，对内是艺术主任，其实在国内校兼课、代课是很平常的事，在坤成，玉华是训育主任，我建议要玉华先训燕燕。

1989.4.24. 星期一　古历三月十九

政协七届委员会，今天是第八天。明天大家散会。叶光复明天下午可以回院，一定代我向大会说了我腿痛，又因通知上注明（请勿带随员），虽然县政协通讯员来说：地区政协与省政协联系妥，李青萍是特殊人物可以带一位护理员，车位坐不下，护理员要她乘客车，旅社等。叶书记也是乘客车去，我们在县委开会时，李国本招待我们午餐是集体看了南门开工施工已行动，我由任万伦和李司机扶我上了城楼，有把握腿不成问题了。所以在通知书上：如因事不能出席，请通知大会。去年开会时，就计划今年去开会，要实践思想和行动一致，带一百幅"印度风景"赠给文艺组。八八年文艺组在湖北饭店四楼430号。

有竹同学：

见了相片，很快的回忆，你在新华艺专是国画系，你的在诗配合中国画，在当时国画教授顾坤伯是教山水，张振铎教花卉，吴恒勤教西画，周碧初教三年级人体教室，一九四三年我在北京由齐白石、魏天霖、王辑堂、王义之等发起邀我在北京饭店开个人画展，展期三天，在筹备期由他们已经约好订户，把艺术品变成商品，也顾不得保持原作，留着未存下我接班，就成立个人画廊。是祖父李宗仁的旨意。家父李敬沉九岁，乃后祖父赴马来半岛来到中国，祖父27岁在满清政府当了十

年的文官，他把在席的地位放下回到祖国在和慈禧共事，是顶他父亲的位（五代李忠仁的官名，传到我们第七代后人的印象中，只有李瑗、李璜是亲叔伯关系，但李璜在蒋介石的裙带关系上，都未直接往来，而是听父母口传介绍。三四十年后近半个世纪，目前我是受社会教育，各方面的互相追忆往时的年代里的实生活的人事行动，多方面的使得我不得不把这个人事及自己为什么处于如此矛盾的处境中不能自拔？谨从本月十五日开始说起吧！

1992．元15．

这次出版拙作画集，经过了六年的学习，得到同道们的支持和鼓励。在江陵城传统特色的优美自然条件文明礼义的父老和贤德善良的姐妹们与英俊正直纯朴勇敢聪明有远大理想的青年对我的要求。

一九九三年努力出画集为神灵的指示，生长在太洋的湿带，海空支持生命八十岁，虽江陵人事们要我做八十寿，我谢绝的理由：三十多年未达到我计划的精神成就水平。徐心芹我的哲学老师，五十年代的与现在的，完全是两个世界。彭家富在张家巷见到我的时代，使我觉得我本来是人，为什么把（我）当着是神，不是鬼，可是湿带时间，真是鬼，所以做人难，难于不能（上）西天。上不上，硬要上，真是笨猪。生我是年复年的鸡，1993年的鸡年，我该要上天外天。总而言之，要神灵的半神半人须扶持，才能上去胜利。要团结一致不搞双中国。

沙都吐斯依

中马创始人照愚真印度泼彩图

1940年《青萍画集》

1942年李青萍

1951年李青萍

一亿人的目标

（7）现在开始登记人数

李霨萍说语：第一中区
是我出生地——湖北江陵。
"收了现是一三七年由上海新
华艺术专科学校令钢琴先师赠
送我的这是红色封面的精……
……纪念我对钟慕真银行故
师及买给我的贝多……乐谱
一本。他们都是天主教……信徒
……她的回国……飞……
……美国……她的丈夫……
社会友人……隆……在艺术上相……

李青萍手迹

病中呼暖

1988.10.5.

江琴 长陵永久不断，三岁牛秋偿事记。
圣母安排善慈院，同病相暖得知音。
江陵俊秀永青春，同道爱好支援贫。
姊妹情谊胜双亲，遵老行义见贤勇。求知
如速小远大步，搭时间。内外二缘两不修，
江巫少年有志超我见。扎往时，详少年维持
之好像。比如每逢者印象中春在的是老
弱者之好像。一九二七年的江陵女主协助俊
初是我，难过我说这样知言，陆黄院长说几年春天
效还人身持体动手术。现在他的身体受不了动手术
这纪不是一般肺炎，起了变化，"七十多岁的老人医院
要扶他负责"。特别他是我们县里的财富。三十多年
由于他不用一般革命芸排心，那构图保理的
郑妈妈。在政协在一起地位。保是又对口又是永
远找债的主要任务，是江陵好人才是妇女中
的妇女解运的先进人物。十多岁小学五年级就能
成取四六体，给他廿元的口库费宣传女短
要妈男子一样有社会地位。绝不忘的黄杰
就是他当时的组长，他是我们县的
信女中不平凡的女才子。用颂口说。

后记

由于工作关系，我和李青萍先生成为忘年挚友，在相知相交的 25 年里，我亲手操办、耳闻目睹、查阅档案、考证史料以及和先生的无数次倾心长谈，使我逐渐走进她的精神世界。她苦难的经历使我震撼，她坚强的毅力让我敬佩，她对艺术的痴迷令我惊异，她高尚的人格让我自叹弗如!

李青萍热爱祖国，热爱生命，热爱高山，热爱大海。她一辈子在用艺术描述生命的宝贵，述说对生活的眷恋。我将她的作品归纳为《故乡风光系列》、《南洋风情系列》、《茶园记忆系列》、《生命系列》、《海洋系列》、《富士山系列》、《人物·静物系列》和《抽象·泼彩系列》。这些作品都是她近一个世纪人生旅途的真情写照。

由于众所周知的原因，一些事件我不便叙述。我只能本着对青萍先生负责、对历史负责的态度，依据先生的个人档案、文史资料和我亲历的事情来尽力还原历史事实。对于老人的自述，则尽可能结合其他资料予以考证，试图以此来向善良的人们讲述李青萍的故事，向研究艺术史的学者展示李青萍的真实历史和思想脉络，向从事艺术的后辈推介李青萍对艺术的不懈创新和探索，向文艺家提供演绎人间悲喜

剧的素材……只有这样，才可使我心安宁。

李青萍先生曾多次要求我帮助她出版由她的老师张振铎先生题写书名的《青萍画集》，20多年来我也曾做过很大的努力，但由于不便讲述的原因，我至今也没有能力完成。可喜的是先生在世时，我先后给她拍过一百余幅作品图片。先生去世后的三年多来，我奔走于大江南北，尽力寻找她那些精美的作品或图片：知道下落的我扛着器材补拍，无法补拍的请朋友代为拍摄，无法拍摄到的我只得将陈年的图片扫描复制，其中部分是险遭丢弃的"文革"时期作品——以作为本书的插图，为的是让崇敬先生的人们能够"见画如见人"，为的是让先生留在世上的作品"向热爱艺术的人们缓缓诉说"。

真诚感谢唐小禾教授、张新建先生在百忙中为本书作序。

真诚感谢刘峥女士，杨健、陈律先生和所有为本书的写作和出版给予帮助的人们！

<div align="right">

作者

2007 年金秋于西子湖畔

</div>